KB186337

디지털 아티스트를 위한 3D 테크닉

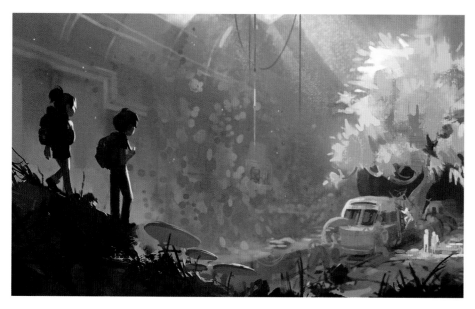
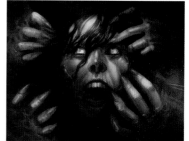
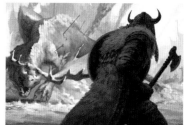

디지털 아티스트를 위한 3D 테크닉

- 꼭 알아야 하는 정서와 분위기, 그리고 스토리텔링 기법 -

3D토털 퍼블리싱 엮음 | 김보은 옮김

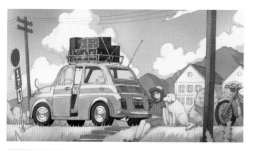
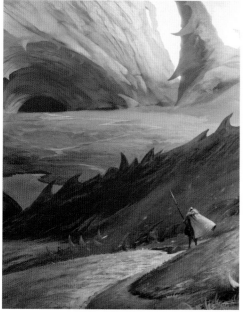

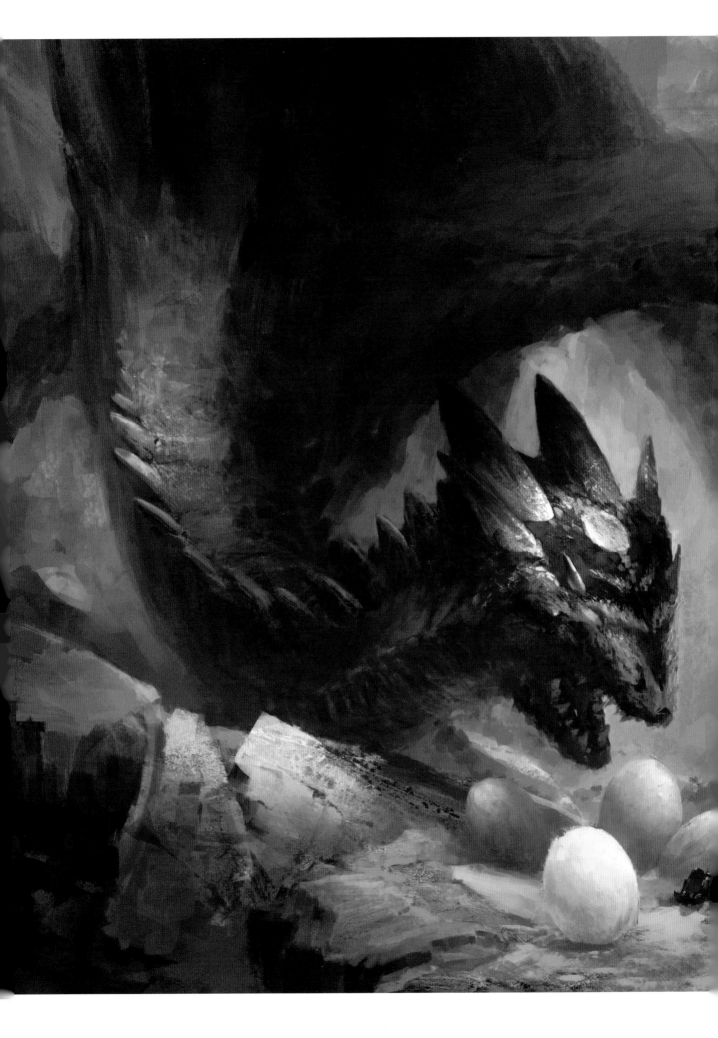

Contents

머리말

자신이 좋아하는 그림을 떠올려보라. 그 그림은 왜 기억에 남고 반향을 불러일으키는가? 왜 계속 그 그림을 떠올리게 되는가? 아마도 그림이 상상력을 자극하거나 공감을 이끌어내는 무언가를 묘사했기 때문일 것이다. 그런 그림에는 빛이나 원근법처럼 순수한 기술적 측면 이외에 보는 이를 끌어당기고 그만한 보답을 하는 무언가가 있다. 모든 작가는 사람들이 기억하는 그림을 그리고 싶어 한다. 눈길을 돌린 이후에도 계속 보는 이의 마음속에 남아서 돌아가 다시 보게 되는 그림말이다.

보는 이를 끌어당기는 데 놀라움이나 공감, 호기심을 자아내는 이야기를 그림에 담는 것보다 더 좋은 방법이 있을까? 기억에 남는 작품을 그리는 데 분위기나 감정을 불러일으키는 것보다 더 좋은 방법이 있을까? 그림에 필요한 기본적인 이론을 아는 것은 분명히 중요하다. 그런데 색, 명도, 구성 같은 원리를 어떻게 결합하면 보는 이들이 신나고 즐거우며 호기심을 갖게 될까? 마지막은 각자 작업하는 장르, 스타일, 재료에 상관없이 아주 중요한 질문이다.

기술적인 노하우를 보여주는 작품을 그리는 일과 그 이상을 말하는 작품을 그리는 일 사이에서 어떻게 균형을 유지할 수 있는가? 색과 구성 같은 기본적인 콘셉트들이 내러티브가 있는 그림에서 왜 중요하며, 이야기를 전달하고 뒷받침하는 데 어떻게 사용될 수 있는가? 별도로 조사하고 고민하는 순간이 좋은 그림을 훌륭한 그림으로 끌어올린다. 추가적인 터치와 사려 깊은 관찰이 탄탄하지만 밋밋한 그림을 작가의 특징이 드러나는 흥미롭고 개성 있는 그림으로 만든다.

이 책은 다양한 기분, 정서, 분위기를 다루며 여러 작가들이 이를 어떻게 해석하는지 보여줄 것이다. 내러티브를 전달하는 방법에는 디테일한 장면, 캐릭터 디자인의 뉘앙스, 미묘한 환경적 단서 등 여러 가지가 있다. 이 책에서는

이러한 흥미로운 방법들 중 일부를 깊이 살펴본다. 작가들이 어떻게 아이디어를 생각해내는지, 어떻게 개인적이거나 예상치 못한 해석을 덧붙이는지, 어떻게 다양한 기법이나 도구, 재료를 사용하여 그림과 콘셉트를 표현하는지 알려줄 것이다. 작가들은 각자 특유의 접근법, 작업 흐름, 이야기와 주제를 전달하는 나름의 관점을 가지고 있다.

이 책을 쓴 여러 재능 있는 작가들이 전하는 귀중한 생각들이 각자의 그림을 한걸음 더 발전시키는 영감과 동기가 되길 바란다.

마리사 루이스(Marisa Lewis)
3DTotal 편집자

정서

이 섹션은 책에서 가장 주된 부분으로 분노, 고독, 두려움에서부터 용기, 모험심, 즐거움에 이르는 열여덟 가지 정서와 분위기를 여러 작가들이 어떻게 묘사하고 해석하는지 보여준다. 각자 작업하는 스타일, 장르, 도구가 무엇이든 작가들이 설명하는 사려 깊고 영감을 주는 지침을 즐겁게 만나보기 바란다.

아흐메드 라위(Ahmed Rawi) | www.rawi.artstation.com

모험심

이번 장은 '모험심'이라는 주제를 다룬다. 이 주제로 나는 머나먼 동굴에 숨겨진 미스터리를 찾아 떠났던 원정을 완결하기 직전인 지친 모험가를 그리기로 했다.

일반적으로 나는 신화적인 존재에 매력을 느낀다. 그런 존재를 그릴 때는 많은 이빨과 긴 뿔, 촉수와 그 밖에 어둠의 존재에 걸맞은 위협적인 요소들을 다양하게 표현한다. 이번 창작 과정에서도 똑같은 요소들을 조합했지만 여기서는 불길한 '이빨'을 배경에 넣었다. 이 배경은 거대하고 적절한 거리감을 전달한다. 또한 풀과 나무 등 풍경적인 요소도 필요했다. 무엇보다 어둡고 불길한 괴물의 본성과 '모험심'과 방랑벽이라는 주제 사이에서 균형을 유지할 방법을 생각해야 했다.

다음 단계들은 내가 조사하고 생각하고 그림을 그리는 일반적인 과정을 보여준다. 물론 예술적인 기법에 대한 설명과 재미도 잊지 않았다.

>01 조사, 조사, 조사!

아이디어를 구체화하는 데 사전조사가 얼마나 중요한지는 말로 다할 수 없다. 나는 콘셉트 아티스트로서 일이 없을 때도 항상 아이디어와 자료를 조사한다. 이 방법은 이후의 작업에도 꽤 유용하다. 그림을 그리기 전에 우선 일반적으로 관련된 자료부터 많이 수집한다. 이번 배경을 위해서는 여행과 모험을 떠올리게 하는 풍경과 질감을 느낄 수 있는 산 이미지를 많이 찾았다. 이런 조사 단계는 상상력을 넓히고 시각적인 기억을 되살려주므로 뇌를 준비하는 훈련이 된다.

>02 스케치와 섬네일

조사 및 초기 스케치는 그림의 뒷이야기와 아이디어를 시각화하는 데 도움이 된다. 나는 보통 디지털로 작업을 하지만 전통적인 그림처럼 보이도록 거친 터치와 자유로운 선으로 장면을 그린다.

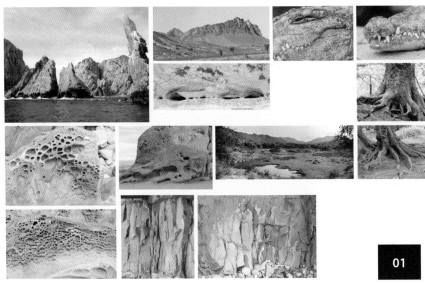

01

// 자료 출처는 www.textures.com이다.

// 첫번째 디자인이 내가 찾던 각도와 구성이었기 때문에 선택했다.

// 모든 선과 임의적인 형태가 중요하다.

간략한 스케치라도 나는 늘 포토샵에서 5000~
7000픽셀 사이의 큰 캔버스로 작업한다. 공간
이 넓으면 명확하게 작업하기가 편하다. 새로
운 캔버스를 추가하지 않고도 모든 아이디어
를 그릴 수 있으므로 모든 스케치를 한 공간에
서 볼 수 있다. 또한 필요하면 나중에 인쇄도 가
능하다.

풍경을 그릴 때는 보통 50% 회색 백그라운드

에 각각 2000픽셀 정도 크기의 섬네일을 네
개 그린다. 그런 다음 거친 느낌의 브러시로 밝
거나 어두운 회색 톤으로 스케치를 한다. 디테
일에는 신경 쓰지 않는다. 여기서 가장 중요한
것은 구성과 빛이며 '이빨'의 형태와 장면의 깊
이를 생각해야 한다.

> 03 선 작업
선택한 섬네일을 아래에 놓고 대략 선을 그린

다. 그러면 배경의 비율과 내가 원하는 형태를
이해하는 데 도움이 된다. 이 단계에서는 디테
일을 좀 더 그리고 구성을 명확하게 묘사하고
다음 단계에 넣을 명암에 대한 계획을 세운다.
나는 디지털로 작업을 하므로 스케치를 할 때
대개 거친 느낌의 브러시로 연필 같은 느낌을
주고 스케치를 전통적인 그림처럼 보이게 한다.

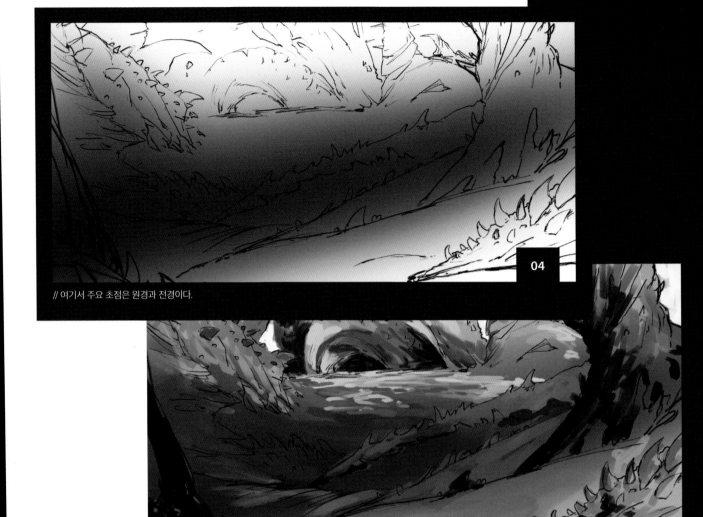

// 여기서 주요 초점은 원경과 전경이다.

// 흑백으로 스케치를 계획한다.

>04 명도 분석하기

매번 이 단계를 거치진 않지만 이렇게 레이아
웃이 복잡한 경우에는 명도에 대해 연구를 하
는 편이 좋다. 여기서는 인물을 전경에 배치하
고, 그가 원경의 어느 곳을 향해 나아가고 있음
을 암시함으로써 이야기를 전달하고 싶었기 때
문에 전경과 원경을 밝게 했다. 그리고 중경은
앞으로 그림을 그려갈 때 기준으로 사용할 수
있도록 어둡게 했다.

>05 흑백 밑그림

이제 흑백으로 기본적인 디테일을 그리기 시
작한다. 3단계와 4단계 덕분에 요소들의 흐름

과 형태에 따라 어디에 음영을 넣어야 할지 정
확히 알고 있으므로 자신 있게 명암을 표현할
수 있다. 여기서는 4단계에서 계획했던 대로 원
경과 전경에 하이라이트를 주고 중경을 어둡게
했다. 나는 10%에서 90% 단계의 그레이스케
일을 사용하고 순수한 검은색이나 흰색은 사
용하지 않는다. 다음 단계를 위해 흑백으로 다
양한 명도를 잘 표현한다.

>06 채색하기

이제 그림에 채색을 시작한다. 전경과 중경에
는 따뜻한 색, 원경에는 차가운 색을 사용했다.
이런 색 구성은 이미지의 콘트라스트를 강하

06

// 채색한다.

게 하고 좀 더 깊이감을 준다.

채색할 때는 포토샵에서 흑백 이미지 위에 새로운 레이어를 만들고 블렌딩 모드를 오버레이로 한다. 오버레이는 흑백 이미지의 명도를 유지하면서 완벽하게 작업할 수 있게 해주므로 즐겨 사용하는 블렌딩 모드 중 하나다. 통제하기 쉬운 매끄러운 느낌의 브러시로 선 사이의 공간을 칠한다. 이번 단계에서는 디테일을 표현하지 않고 색만 채운다.

> 07 구성 테스트 #1

즉흥성은 재미를 주지만 배경에는 규칙이 필요하다. 나는 배경작업을 많이 했기 때문에 구성에 대한 감각이 있지만 완벽하다는 뜻은 아니다. 그러므로 디테일을 더 그려넣기 전에 우선 '황금비'를 테스트해본다. 황금비는 자연에서 종종 발견되는 수학적 공식으로 많은 예술가들도 미학적으로 즐거운 구성을 만들기 위해 사용해왔다. 그림 7을 보면 흰색 곡선이 오른쪽 나무에서 시작해 왼쪽 부분을 거쳐 원경의 동굴 입구로 완벽하게 이어짐을 알 수 있다.

07

// 황금비를 확인한다.

// 3분할 규칙을 확인한다.

// 대상을 채색할 때는 이미지의 흐름에 맞게 하는 것이 매우 중요하다.

> 08 구성 테스트 #2

3분할 규칙 또한 눈의 기준이 되는 중요한 테스트 중 하나다. 이 규칙은 황금비와 마찬가지로 대상을 자연스럽고 균형 잡힌 흐름으로 배치하는 데 도움이 된다. 나는 먼 곳의 목표와 연관해 인물을 놓을 최적의 자리를 찾기 위해 선이 교차하는 지점에 초점을 두었다. 그림 8을

보면 오른쪽 아래에 있는 녹색 점이 인물의 위치이고 왼쪽 위의 녹색 점이 먼 목표지점이다.

> 09 디테일

이제 디테일을 그리기 시작한다. 우선 전경부터 그린다. 바탕색을 이미 칠했으므로 그중에서 색을 선택하고 컬러 팔레트에서 밝기를 변

화시켜 명암을 넣는다.

포토샵에서 브러시 설정을 컬러 다이내믹으로 해서 색에 다양한 변화를 준다. 색조와 채도 지터를 약간 높이면 채색한 곳의 톤이 더 다양해지므로 다음 번 터치에서 선택할 수 있는 범위가 넓어진다.

그림 9의 흰색 화살표는 어떤 식으로 배경의 흐름을 표현해 형태를 평면이 아니라 실제처럼 보이도록 묘사했는지 보여준다. 반사되지 않는 물체라 하더라도 어두운 부분의 모서리에는 모두 주변의 빛을 반영하는 역광을 표현한다.

>10 원경

계속 같은 브러시를 사용하면 모든 것이 평면적으로 보인다. 전경은 약간 질감이 있는 브러시로 '요란하게' 그렸으므로 원경은 좀 더 매끄러운 브러시를 사용하여 더 멀리 떨어져 보이도록 한다. 이번에는 바탕에 차가운 색을 사용한다. 원경의 밝은 부분과 어두운 부분이 매끄럽게 이어지도록 신경을 쓰고 중경에 안개 같은 날씨 요소를 넣어 콘트라스트와 디테일한 정도를 감소시킨다.

>11 다듬기

10분 동안 눈을 쉰 후에 다시 이미지를 보니 디테일의 콘트라스트가 너무 두드러지는 듯했다. 그래서 전경과 원경 사이의 균형을 맞추기 위해 전경의 디테일은 그대로 두고 매끄러운 브러시로 전경을 다듬었다. 또한 '이빨'을 빨강색에서 좀 더 부드러운 흰색으로 바꾸어 그림의 균형을 잡았다.

10

// 원경은 깊이감을 주기 위해 콘트라스트와 디테일 정도를 약하게 한다.

11

// 실수나 잘못이 없는지 자세히 확인한다.

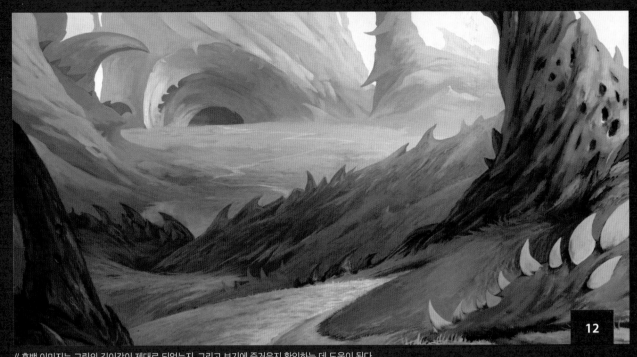

// 흑백 이미지는 그림의 깊이감이 제대로 되었는지, 그리고 보기에 즐거운지 확인하는 데 도움이 된다.

// 텍스처는 장면에 디테일과 흥미를 더한다.

> 12 색조 및 채도 조정

이 풍경에는 톤이 다양하고 변화가 많아서 색조/채도 조정 레이어를 만든다. 채도를 -100으로 설정하면 이미지가 완전히 흑백이 되는데 물체들이 올바로 떨어져 있는지, 이미지의 요소들 사이에 깊이감이 잘 설정되었는지 확인하는 데 도움이 된다. 나는 이런 조정 레이어를 모든 레이어 위에 놓고 필요할 때마다 보이게 하거나 감춘다.

이 단계는 4단계에서 세운 계획이 잘 진행되고 있는지 확인하는 데 도움이 된다. 지금도 장면의 발전을 확인하니 기쁘다.

전통적인 방식으로 그림을 그릴 때는 눈을 가늘게 뜨고 보면 명도를 좀 더 명확하게 볼 수 있다. 4단계에서 계획한 명도를 다시 검토한다.

> 13 텍스처 입히기

조사와 자료의 중요성을 다시 한 번 언급해

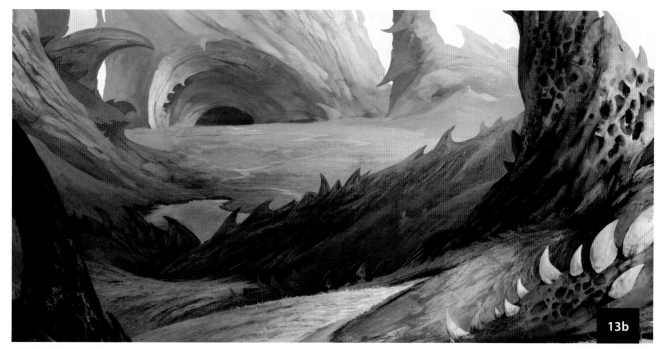

// 텍스처를 적용한 그림이다.

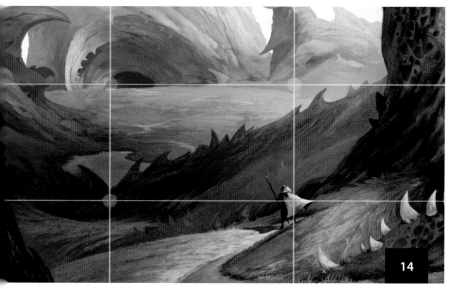

// 장면에 척도가 되는 인물을 넣고 이야기를 더한다.

야겠다. 조사와 자료를 통해 이미 영감을 받았지만 이번에는 포토샵에서 브러시 작업을 할 때 보조수단으로 사용한다. 텍스처는 장면에 생기를 더하며 지금까지보다 더 그럴듯하게 디테일을 선명하게 해준다.

나는 여기에 www.textures.com에서 찾은 구멍 뚫린 바위 텍스처 이미지를 사용했다 (그림 13a). 텍스처 이미지는 적용하려는 부위에 따라 채도를 낮추고 때로는 완전히 흑백

으로 바꾼다. 레이어 모드를 오버레이나 소프트 라이트로 바꾸고 텍스처가 원하는 부위에 맞을 때까지 크기를 변경하거나 회전시키거나 늘인다(그림 13b). 전통적으로 그릴 때는 마른 붓이나 스펀지에 물감을 묻혀 얼룩덜룩한 텍스처를 표현할 수 있다.

>14 인물 넣기

나는 늘 장면이 얼마나 큰지 보여주기 위한 요소를 그림에 넣는데 대개는 인물이 그 역할을

한다. 8단계에서 3분할 규칙에 따라 보는 이의 눈을 어디로 가게 해야 할지 정했으므로 이제 오른쪽 아래 지점에 주인공을 위치시킨다. 인물의 자세와 바람 효과가 드라마를 더해준다. 주인공은 마치 오랜 여정 끝에 마침내 목적지를 한 발 앞두고 지쳤지만 간절하게 목표를 바라보며 서 있는 듯하다. 나는 인물이 단순하길 원해서 디테일을 많이 넣지 않았지만 다른 색을 사용하여 그가 다른 세상에서 임무를 완수하러 이곳에 왔음을 암시했다.

>15 마무리 작업

나는 이 작품을 정말 즐겁게 그렸다. 터치를 하거나 질감을 입히거나 자료를 볼 때마다 뭔가를 배울 수 있었다. 잠시 휴식을 취한 뒤 여기저기 디테일이나 음영을 더 넣으며 수정을 한다. 마무리를 할 때는 주로 포토샵에서 밝기/콘트라스트, 컬러 밸런스, 커브 등을 사용하여 콘트라스트를 높이고 색의 강도를 고정한다. 이런 효과들은 원하는 대로 통제할 수 있도록 별개의 조정 레이어로 만든다. 또한 드라마틱한 분위기를 더하고 인물에 집중할 수 있도록 오른편에서 비치는 햇빛과 반짝이는 효과를 넣었다. 그리하여 모험심이라는 주제로 그린 최종 이미지는 다음 페이지에서 볼 수 있다.

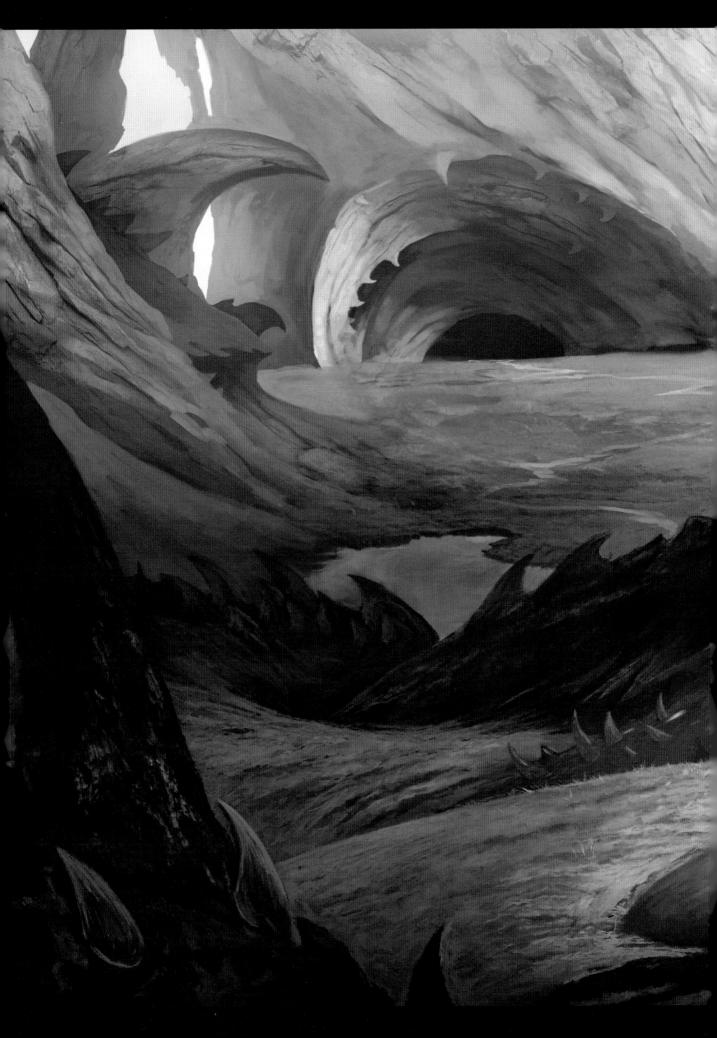

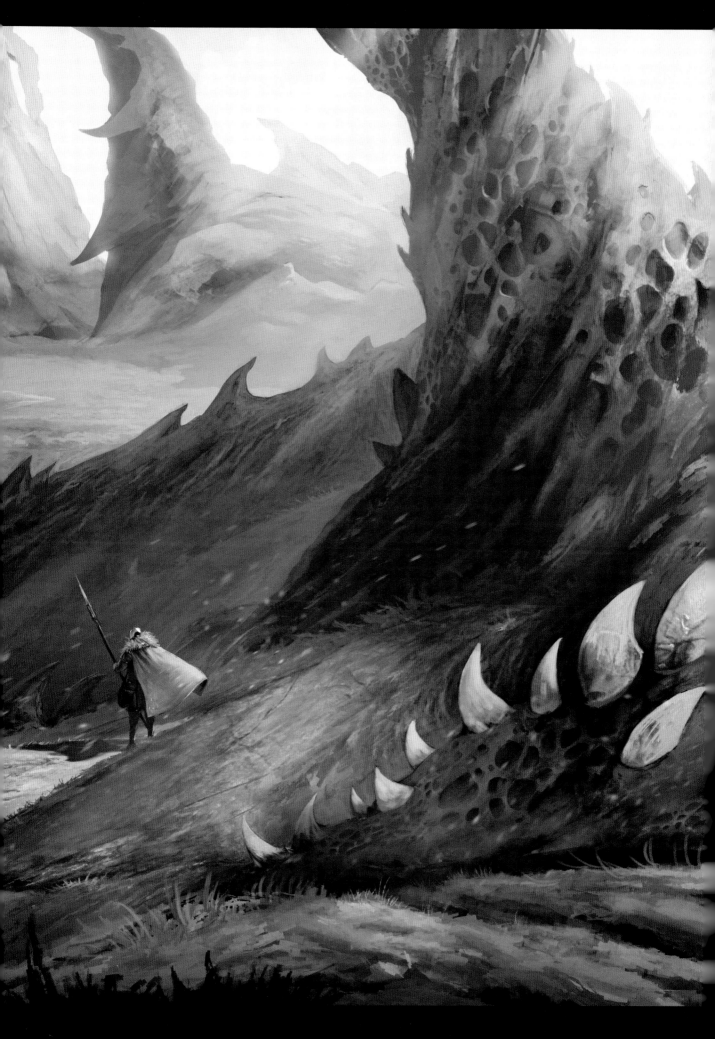

카이 트란(Ky Tran) | www.kytranart.com

'분노'라는 주제로 작품을 그리려고 할 때 나는 화가 난 부모를 떠올렸다. 그중에서도 새끼를 위협하는 데 화가 난 어미 용만큼 분노에 어울리는 대상이 없을 거라 생각했다. 실제로 나는 이런 열린 주제로 일할 때 가능한 자유롭게 한다. 선 그림은 구체적인 주제를 대했을 때는 도움이 되지만 창의성을 제한할 수도 있다. 하지만 붓에 물감을 묻혀 칠하면 마치 구름을 보듯이 다양하게 해석할 수 있고 영감을 얻을 수 있다. 나는 가능하면 바로 채색부터 하는 걸 좋아한다. 이런 접근법은 그렇지 않았다면 생각하지 못했을 디자인과 구성을 떠올리게 한다.

공격성, 적대적 환경, 포식동물, 빨강, 뾰족한 못 등 분노와 관련된 주제를 생각하다보면 자동적으로 생각이 그쪽으로 맞춰진다. 관련된 이미지를 찾아보는 것도 적절한 생각을 떠올리는 데 도움이 된다. 시작하기에 앞서 하고 싶은 말은 내 작업방식이 그리 체계적이지는 않다는 점이다. 나는 늘 작업을 반복하므로 때에 따라 바뀌는 것도 있다. 이번 장에서는 내가 사용하는 기법부터 실수까지 자유롭게 소개하고자 한다.

>01 시각적 브레인스토밍

맨 먼저 하나의 캔버스를 나누어 여러 아이디어를 스케치한다(그림 01a). 디지털로 작업을

01a

한다면 검은색 선을 그어 화면을 나눈 레이어를 위에 놓고 아래에다 색을 칠한다. 전통적인 방식으로 그림을 그릴 때는 마스킹 테이프를 그

// 캔버스에 붓질을 하며 브레인스토밍을 한다.

런 식으로 사용하면 된다. 한 번에 여러 스케치를 왔다갔다 그리면 아이디어가 더 빨리 많이 떠오른다. 각각 다른 아이디어를 그리는 것이 중요하다. 그래야 더욱 창의적이 될 수 있다.

스케치를 할 때 분노, 노여움, 공격성, 위험 등을 나타내는 시각적 단서가 무엇일지 생각한다. 이 단계에서는 가능한 흥미로운 형태와 분위기를 나타낸다(그림 01b). 아직은 자유롭게 그리고 디테일은 신경 쓰지 않는다. 모든 스케치가 완벽한 아이디어로 발전되지는 않지만 상황에 따라 자유롭게 바뀌는 이런 스케치 과정은 원점에서 시각적으로 생각할 수 있게 해준다. 다른 스케치보다 마음에 드는 스케치가 있으면 그 아이디어가 확실해질 때까지 발전시킨다. 이런 스케치는 예쁘다기보다는 엉망일 수 있지만 그 사이에서 만족스러운 시작점을 만든다.

>02 아이디어 발전시키기

이 단계에서는 정확히 무엇을 그릴지 결정한다. 용이 이렇게 화가 난 이유는 무엇인가? 어떻게 하면 용을 정말 무시할 수 없는 존재처럼 보이게 할 수 있는가? 빛, 질감, 부차적인 디테일은 나중에 생각해도 되지만 주요 형태들은 그려야 그림이 어디로 나아갈지 감이 생긴다. 여기서는 용을 일반적인 형태와 모습으로 그리면서 보는 이의 시선이 구성을 따라갈 수 있도록 했다. 나는 이 장면이 분노가 가득한 순간이라는 것을 보는 이에게 전달할 수 있는 모티브가 무엇일지 생각했다. 또한 용을 크고 위압적으로 보이게 하려고 구성상 위쪽에 배치했다. 보는 이는 용의 머리를 먼저 본 다음 그 위쪽으로 거대하고 강한 몸을 보게 된다.

01b

// 붓으로 대강 그린 콘셉트의 예다.

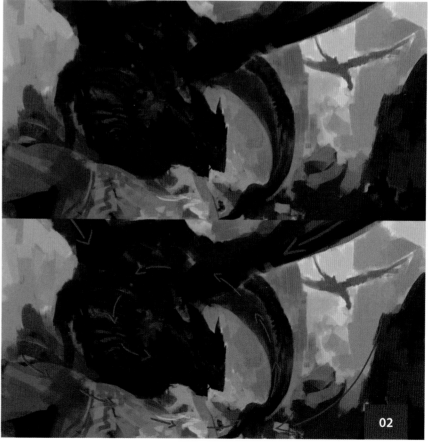

02

// 아이디어를 발전시키기 시작한다.

>03 초점 발전시키기

나는 이 작품을 어미 용이 알을 건드린 침입자 때문에 화가 난 내용으로 그리기로 했다. 어미 용의 반응에 대한 그림이므로 초점은 용의 머리에 두었다. 이때부터 모든 예술적인 결정은 초점을 강화하고 그곳에 우선 눈이 가도록 하기 위한 것이다. 드라마틱한 빛, 강한 콘트라스트, 채도, 디테일한 정도 등은 보는 이의 눈을 초점으로 이끌기 위한 방법이다.

드라마틱한 빛은 채도를 높일 수 있는 좋은 기회. 빛이 용의 뿔 일부에만 비치면서 밝고 어두운 부분 사이의 중간 톤을 형성한다. 실생활에서 중간 톤 부위는 자연적으로 채도가 올라간다. 그림에서는 이 점을 강조하여 색을 선명하게 할 수 있다.

>04 색 확정하기

어미 용 머리의 채도와 밝기를 더 높였다. 이 작업이 나머지 그림의 명도를 결정한다. 시각적 초점은 그대로 유지하면서도 다른 부분을 얼마나 밝힐 수 있는지 알려준다.

따뜻한 빛은 이 그림의 흙빛 톤과 어울리며 더 나은 색 조화를 만든다. 디지털로 작업할 때는 브러시 모드를 컬러 닷지로 하면 빠르게 빛을 더해줄 수 있다. 빛이 따뜻하면 컬러 닷지를 노란색이나 주황색, 분홍색 등 따뜻한 색으로 설정한다. 차가운 빛을 원하면 파란색이나 청록색으로 한다. 컬러 닷지는 금방 통제에서 벗어나기 쉬우므로 지나치게 사용하지 않도록 주의한다.

용의 머리를 밝게 한 뒤에는 목에도 빛을 표현하여 용의 형태를 돋보이게 하는 한편 보는 이의 눈이 작품을 따라 움직이도록 시각적 흥미를 만들었다. "여길 봐요!"와 "다른 흥미로운 부분도 보면 눈이 즐거울 거예요!" 사이에서 균형을 잡는 일이 중요하다.

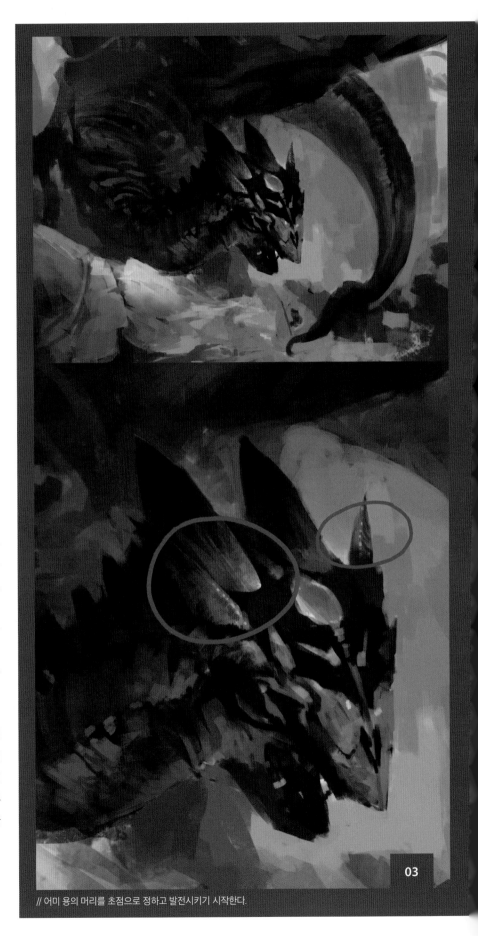

03

// 어미 용의 머리를 초점으로 정하고 발전시키기 시작한다.

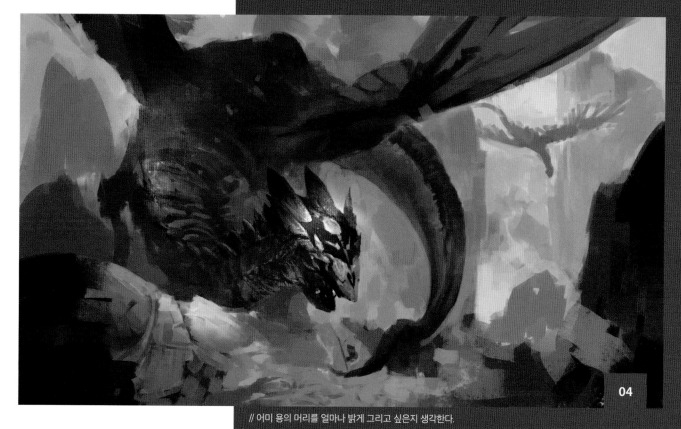

04

// 어미 용의 머리를 얼마나 밝게 그리고 싶은지 생각한다.

>05 첫번째 디테일

작업 순서에 옳고 그름은 없지만 주요 대상을 먼저 잘 그리면 이를 중심으로 구성의 나머지 부분들도 쉽게 정해진다. 이 경우에 나는 온라인에서 용뿐만 아니라 박쥐, 도마뱀, 새 등도 찾아보며 다른 작가들이 용의 디자인과 해부학적인 구조에 어떻게 접근했는지 알아보았다. 뿔, 이빨, 발톱 등 타고난 무기가 용을 더 공격적으로 보이게 한다.

또한 여기서 구성의 흐름을 강화하는 방향으로 배경을 디자인하기 시작했다. 개별적인 터치 중에 형태로 발전시킬 수 있는 것이 많았다. 시각적으로 보기 편한 해결책은 일반적으로 쉽게 나오지만 이번에는 작품을 돋보이게 하는 관습적이지 않은 해결책과 형태를 찾기 위해 시간을 보냈다. 나는 크고 작은 형태뿐만 아니라 매우 과장된 형태를 즐겨 사용한다. 작은 형태가 너무 많으면 복잡해 보이고, 큰 형태만 계속되면 지루할 수 있다.

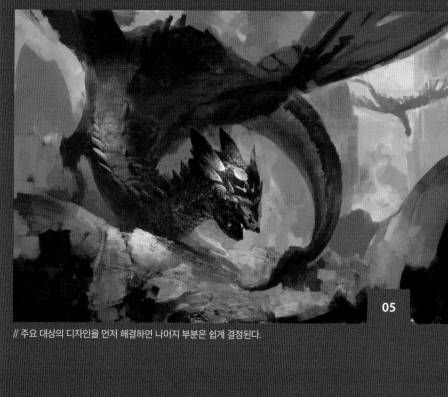

05

// 주요 대상의 디자인을 먼저 해결하면 나머지 부분은 쉽게 결정된다.

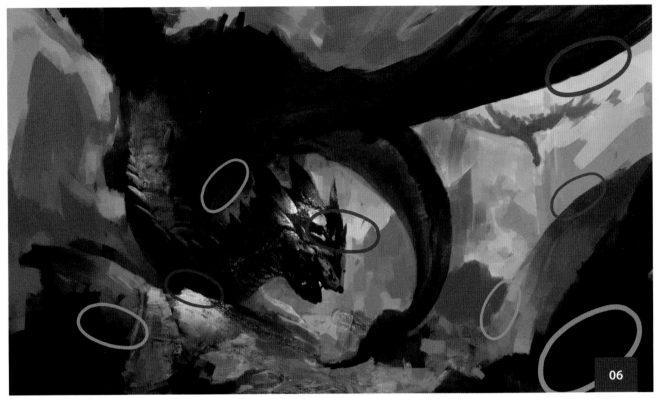

// 붉은 원으로 표시한 부분은 하드에지, 파란 원은 소프트에지다.

>06 빛과 윤곽선

빛은 배경의 일부를 강조해 시각적 흥미를 만들 수 있다. 나는 중간중간에 빛을 더하거나 빼서 콘트라스트를 높이거나 줄였다. 작가는 빛의 기본 성질을 따르기만 한다면 어디든 빛을 넣을 수 있다. 여기서는 안개 때문에 가운데로만 빛이 들어오거나 바위가 위쪽에서 그림자를 드리운다고 생각했다. 모든 건 작가의 손에 달려 있다. 빛과 형태를 그릴 때 목적을 가지고 하면 작품을 더욱 일관되고 응집력 있게 만들 수 있다.

윤곽선을 뚜렷하게 그리는 하드에지 스타일은 콘트라스트가 높고 주목을 끄는 반면 소프트에지는 주의를 덜 끈다. 나는 윤곽선의 강도를 다양하게 하여 눈이 작품을 따라 움직이도록 하면서 하드에지는 대부분 초점 위주로 사용했다.

>07 구성 검토하기

같은 그림을 오래 보다 보면 좋은 작품에 대한 감이 떨어진다. 이를 극복하는 방법은 가끔 캔

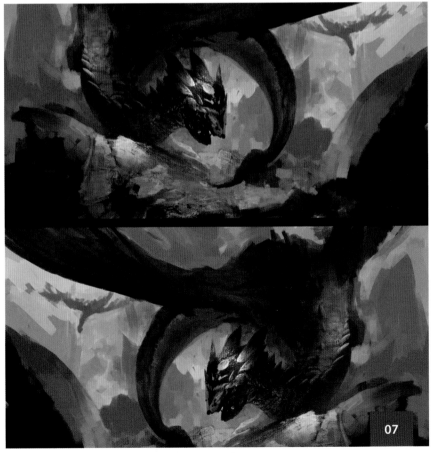

// 그림을 그리다 보면 길을 잃을 수도 있으므로 멈춰서 재검토한다.

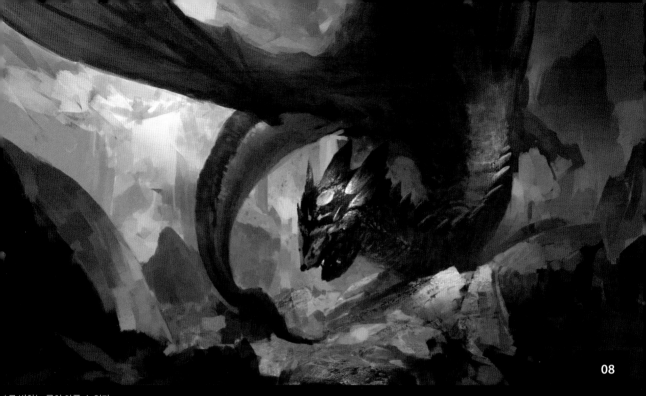

08

✓ 큰 변화는 골치 아플 수 있다.

09

▼ 용의 날개, 근육, 바위의 디테일에 사용된 붓 터치다.

버스를 뒤집어보는 것이다. 그러면 새로운 점이나 기본적인 실수를 볼 수 있다. 구성이 균형적이지 않으면 뒤집었을 때 이상해 보인다. 잠시 휴식을 취하고 다시 보는 것도 작품을 새로운 관점으로 보는 데 도움이 된다.

▶ 08 필요한 것 수정하기

새로운 눈으로 뒤집은 그림을 보자 어미 용의 거리가 시선을 빼앗기는 느낌이 들어서 (새로 바뀐) 오른쪽을 어둡게 해 콘트라스트를 낮췄다. (새로 바뀐) 왼쪽은 밝게 하여 멀리 있는 아비 용도 약간 주목할 수 있게 했다. 이는 또한 어미 용이 날개를 통과하여 비치는 빛을 표현

할 기회가 되었다. 빛이 반투명한 물체에 투과될 때 일어나는 이런 효과를 '서브서피스 스캐터링(subsurface scattering, 표면하산란)'이라고 한다. 예를 들어 빛이 비치면 탁한 물이 진한 녹색이나 노란색을 띠거나 피부가 표면 아래 핏줄 때문에 따뜻한 색으로 나타나는 현상을 말한다. 여기서는 빛이 용의 날개에 있는 핏줄을 통과하므로 붉게 보인다.

▶ 09 묘사 시작하기

명도를 확실히 정하고 그림의 여러 부분이 어우러지면 디테일과 빠진 부분들을 그리기 시작한다. 나는 개인적으로 붓 터치를 자유롭고

표현적으로 하는 걸 좋아한다. 그리고 터치의 성격이 대상을 연상시킬 수 있도록 한다. 예컨대 바위는 거칠고 뭉툭한 터치로, 그리고 날개와 근육을 표현할 때는 유기적인 느낌이 들도록 큰 획을 단번에 그린다.

붓 터치는 표현적일 수 있다. 작가는 터치에 대한 자신만의 시각이 있어야 한다. 내 목표는 모든 디테일을 일일이 정확하게 그리지 않는 것이다. 나는 그림이 터치로 대상을 재현하는 일이라 생각한다. 그러기 위해서는 대상의 본질이 무엇인지 생각하고 그걸 표현하려 해야 한다.

>10 부차적인 형태 분리하기

그림에는 너무 많은 부분이 있으므로 한 번에 다 통제하기 힘들다. 그래서 나는 대략적이고 단순한 형태에서 시작한 다음 그것을 더 작은 부차적인 형태로 분리한다. 대략적인 형태는 전체 이미지를 평가하는 데 견본 역할을 한다. 일단 머릿속에 그림이 확실해지면 더 많은 형태를 분명히 그리며 그림을 아름답게 꾸미는 단계가 시작된다. 그림 10을 보면 큰 형태를 어떻게 작은 부차적인 형태로 분리하여 디테일하게 표현했는지 알 수 있다.

>11 다른 길 탐색하기

도중에 그림의 한 부분이 만족스럽지 않으면 더 나은 해결책을 찾아야 한다는 명백한 신호다. 여기서는 너무 커서 위치가 이상한 꼬리를 축소했다. 오랫동안 작업한 부분을 다시 고치는 건 마음 아프지만 계속되는 문제를 해결하고 나면 전체적인 추진력은 향상된다. 또한 그림의 왼편을 열린 상태로 그려 난잡함을 줄였다. 하지만 나중에는 여기에 반대되는 결정을 내렸다.

>12 이야기 요소 완성하기

알과 인물은 중심 초점이 아니므로 나중에 그렸다. 알은 비교적 단순하고 알 도둑은 크기가

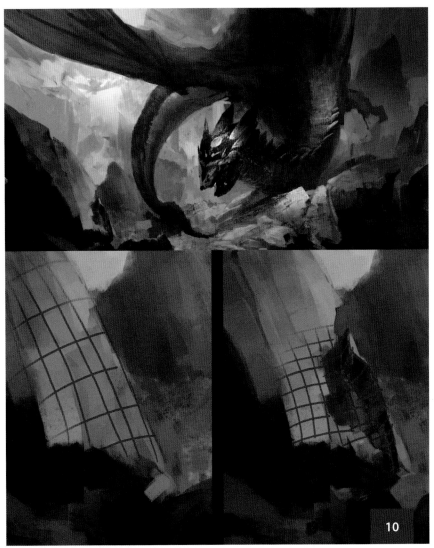

// 항상 넓은 부분에서 상세한 부분의 순서로 그린다.

// 한창 진행 중인 작업이라도 얼마든지 더 좋게 발전시킬 수 있다.

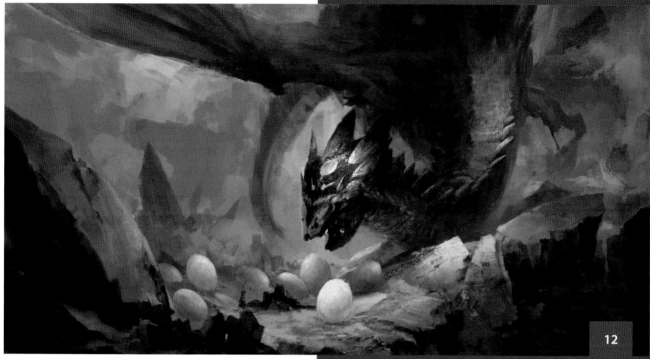

// 용의 알을 집어넣고 전경의 인물도 그리기 시작한다.

작아서 이미 확고하게 정해진 빛을 방해하지 않는다. 나는 이 단계에서 분홍빛 원경이 적대적인 분위기를 풍기지 않도록 했다. 대신 날카롭고 삐죽한 바위가 가득한 안개 낀 협곡이 위험한 신비로움을 띠며 이 그림에 필요한 분노를 전달하는 데 도움이 된다.

>13 마지막 디테일 및 대기
묘사가 지나친 그림은 생기와 개성을 잃을 수 있다. 그러므로 털과 비늘의 질감, 바위의 갈라짐 같은 마지막 디테일은 선택적으로 집어넣어, 사실은 그리 정밀하지 않지만 아주 디테일한 그림처럼 보이게 한다.

그림을 끝내기 전 마지막 단계로 대기를 표현한다. 이는 전체적인 그림을 하나로 어우러지게 하고 공간감을 준다. 안개나 먼지를 나타내면 요소들을 쉽게 멀어져 보이게 할 수 있고 작은 입자들을 그리면 바람을 표현할 수 있다. 이 마지막 단계는 모든 것을 하나의 일관된 장면으로 묶어준다.

>14 완성
최종 그림은 다음 페이지에서 볼 수 있다. 디테일이 너무 많으면 중요하지 않은 부분이 원치 않는 주의를 끌게 되기도 하므로 그림을 그리는 동안 구조를 항상 염두에 두어야 한다.

// 안개를 집어넣어 이미지의 요소들을 뒤로 물러나 보이게 하고 대기를 표현한다.

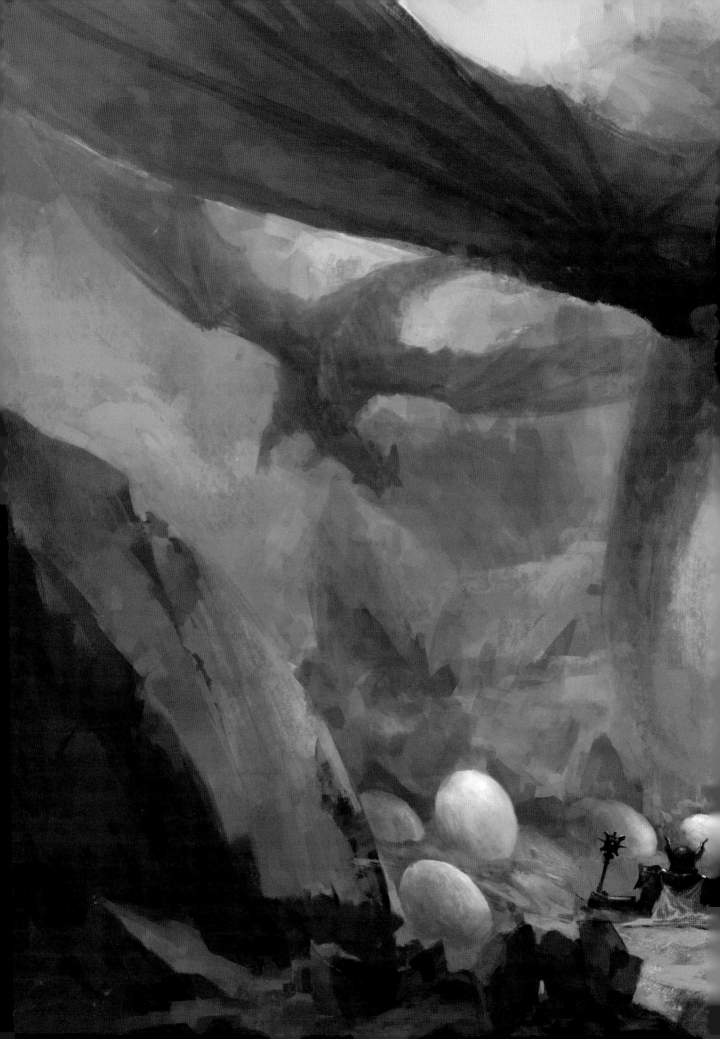

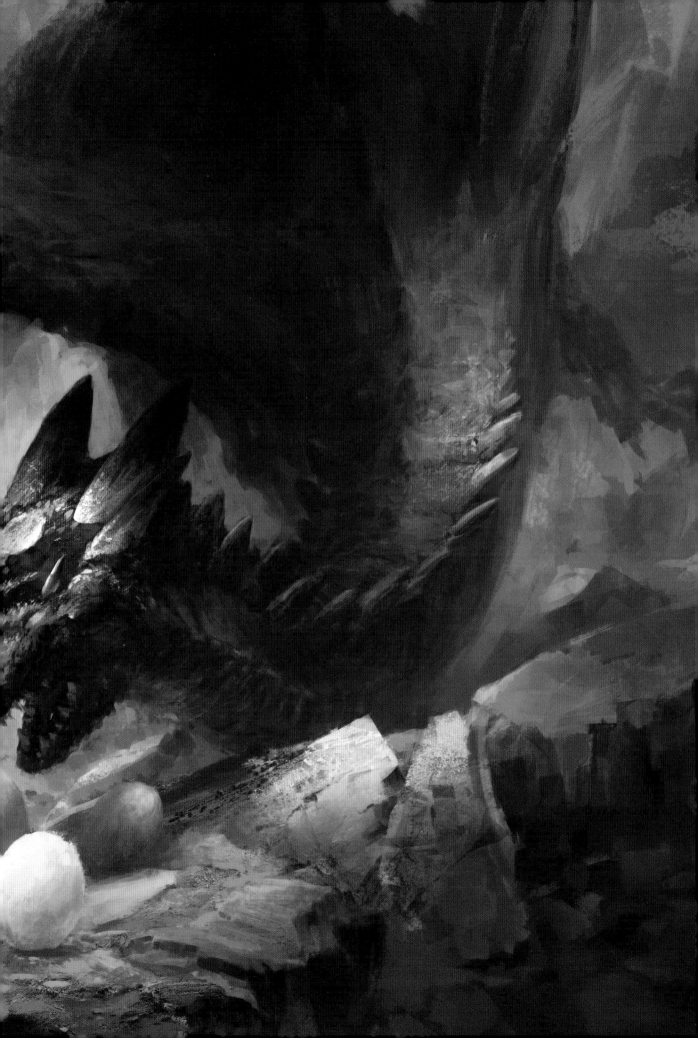

스캇 머피(Scott Murphy) | www.murphyillustration.com

경외감

이번 장에서 나는 그림에 정서와 내러티브를 불어넣는 데 도움이 되는 여러 생각과 과정에 대해 얘기하려고 한다. 이 그림에서는 어두운 인물과 배경에 경외감과 장엄함을 주고자 했다.

나는 작업할 때 종종 어두운 이미지와 주제에 끌린다. 이번 그림에서도 아즈텍 신화의 지하세계 믹틀란을 다스리는 여신 믹테카시우아틀을 그리기로 했다. 그렇다고 여신을 '역사적으로' 정확히 재현하거나 아즈텍 문화를 정확히 묘사하는 세계를 그리고 싶지는 않았다. 대신 전설과 역사적 자료를 참고하여 내가 새롭게 해석한 배경과 인물을 창조하고자 하였다. 내가 종종 신화적 존재를 대상으로 그리는 것은 역사가 풍부하고 흥미로운 정보가 많아 나만의 아이디어를 발전시키는 데 발판이 되기 때문이다.

인물과 주제를 정하는 건 쉬운 편이다. 정말 어려운 건 인물이나 배경을 넘어서 함축된 이야기와 드라마틱한 느낌을 담아내는 일이다. 정서는 때로 단순한 표정이나 인물 간의 상호작용을 통해 전달될 수도 있다. 이 그림에서 믹테

카시우아틀은 아즈텍의 부조를 연상시키는 기둥이 있는 넓은 홀의 화려한 발코니에 당당하게 서 있다. 열광하는 신하들, 즉 지하세계 영혼들에게 둘러싸여 있는 여신이 큰 올빼미를 내민다. 아즈텍 신화에서 올빼미는 지하세계 신들의 전령이자 친구로 자주 등장한다. 믹테카시우아틀은 신하들을 통솔하기 위해 자신의

처소에서 나와 모습을 드러냈다. 신하들이 간절히 기다리던 순간이다. 그들은 여신이 자신들 앞에 영광스런 모습으로 서 있는 걸 보며 기뻐하면서도 한편으로는 괴로워한다.

>01 아이디어 떠올리기

나는 일을 시작할 때 언제나 맨 먼저 종이에 가

// 섬네일은 대략적으로 그린다. 중요한 건 머릿속 아이디어를 풀어놓는 것이다.

능한 많은 아이디어를 끼적인다. 섬네일 형태로 최종 이미지가 될 만한 작은 그림들을 그린다. 개인적으로 약간 색이 있는 종이에 스케치하는 걸 좋아하는데 짙은 색연필과 흰색 목탄 혹은 잉크를 사용하여 광원과 깊이를 표현할 수 있기 때문이다. 이런 스케치는 매우 간략하며 때로는 추상적일 때도 있다.

장면을 보여주는 시점과 구성을 생각할 때 카메라로 장면을 빙 돌며 촬영한다고 생각하고 그중에서 가장 흥미로운 샷을 찾는다. 여기서는 어떤 앵글과 구성이 여신과 군중을 가장 잘 보여주고 분위기를 정확하게 설정하는 데 도움이 되는지 생각했다. 정확한 시점을 찾으면 묘사하려는 정서나 이야기에 도움이 된다.

>02 아이디어 발전시키기
아이디어를 충분히 스케치하고 나면 마음에 드는 섬네일을 몇 개 골라 흑백 톤과 하이라이트를 넣으며 장면을 좀 더 발전시킨다. 이 단계에서는 그림에 빛을 어떤 식으로 비출지 생각한다. 빛은 그림의 분위기에 큰 효과를 미친다. 여기서는 경외감을 전달하기 위해 여신을 나머

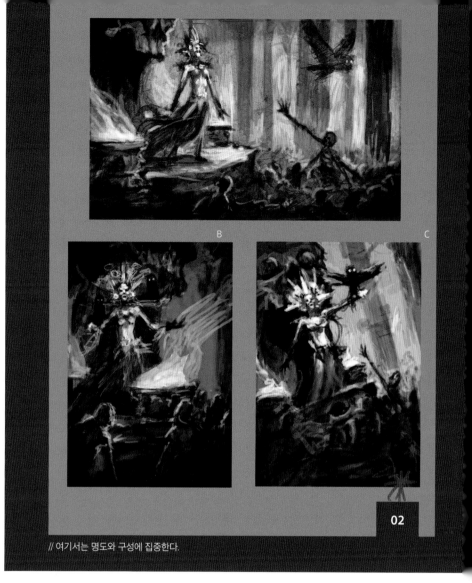

// 여기서는 명도와 구성에 집중한다.

지 부분보다 더 밝게 그리기로 했다. 여신은 그림의 초점이자 그녀를 둘러싸고 괴롭히는 영혼들의 초점이다. 나는 그림 2의 C를 최종 디자인으로 선택했다. 수직적인 포맷과 약간 낮은 앵글이 여신에게 장엄한 느낌을 주어 마음에 들었기 때문이다. 낮은 앵글은 장엄한 인물을 묘사하는 데 도움이 되고 '경외감'도 더해준다. 또한 보는 이가 여신 아래에 있는 군중 속에서 그녀를 우러러보는 듯한 느낌도 준다.

>03 인물 디자인
섬네일 아이디어를 결정한 후에는 믹테카시우아틀을 어떻게 그릴지 확실히 생각한다. 이 스케치는 복장과 표정에 초점을 맞추어 여신을 더 디테일하게 그린 초상이다. 최종적으로 원하는 느낌은 담지 못했지만 이 단계에서는 괜찮다. 이 단계는 맨 마지막에 스케치를 크게 그릴 때 여신의 디자인에 대해서는 고민하지 않고 최종 구성에 어울리게 그리는 데만 집중할 수 있도록 시간을 절약해준다.

// 사전 연구에는 연한 색종이에 연필과 흰색 목탄을 사용하면 좋다.

// 이미지 자료를 편집해 섬네일 위에 놓은 사진 레이아웃이다.

// 축소 모형은 디테일할 수 있지만 기본 형태만 있어도 빛을 결정하는 데 큰 도움이 된다.

>04 영감과 자료

나는 새로운 작품의 콘셉트를 잡을 때 책과 인터넷에서 고전적인 작품들을 보며 추가로 영감을 얻는다. 이 작품의 경우에는 허버트 제임스 드레이퍼의 〈트리스탄과 이졸데〉, 아돌프 히레미 히츨의 〈아케론강의 영혼들〉, 존 윌리엄 워터하우스의 〈오디세우스에게 술잔을 주는 키르케〉 등을 참고했다. 옛 거장과 황금시대 화가들의 작품은 구성, 색, 인물 간의 상호작용 등에 참고하기 좋은 자료이며 상상력에 불을 지피고 지금 하는 작업에 새로운 빛을 비춰준다.

기본적인 사전 스케치를 하고 아이디어를 생각한 다음에는 사진 자료를 모은다. 이번 작업에서는 내가 디자인한 인물과 비슷하게 간단한 의상을 입은 모델들의 도움을 받을 수 있었다. 대개 모델에게 옷을 덜 입히는 경우가 많은데 기본적인 해부학적 구조를 잘 관찰할 수 있

기 때문이다. 정확한 해부학적 구조보다는 의상과 장신구를 상상해서 그리는 편이 더 쉽다. 모델에게 조명을 어떻게 비추었는지, 인물의 가장 좋은 제스처를 찾기 위해 어떻게 다양한 포즈를 찍었는지 주목하라. 이런 것들이 그림의 정서에 기여한다.

>05 축소 모형

이번 경우처럼 조각이나 건축 같은 그림 속 요

소를 파악하는 데 도움이 되는 좋은 방법 중 하나는 축소 모형을 만드는 것이다. 나는 사전 스케치를 바탕으로 작은 점토 모형을 만들곤 한다. 이는 빛을 일관되게 유지하는 데 매우 유용하다. 또한 섬네일 스케치에 맞게 다양한 앵글로 사진을 찍을 수도 있다. 이렇게 애써 모형까지 만들면 배경을 구체화하고 현실감을 더하는 데 도움이 된다.

<div style="border:1px solid">

■ Pro Tip

유용한 사진 자료

사진 자료를 모으는 건 많은 작가들에게 중요한 단계다. 옷 주름을 잘 그리고 싶은가? 빛을 정확하고 흥미롭게 표현하고 싶은가? 자신의 콘셉트에 맞는 사진을 구하는 가장 쉽고 좋은 방법은 직접 찍는 것이다. 요즘은 스마트폰으로도 얼마든지 좋은 사진을 쉽게 찍을 수 있으므로 핑계를 댈 수가 없다. 사진 자료를 사용하면 인물 드로잉 수업처럼 좋은 연습이 되고 상상해서 그릴 때에도 훨씬 수월하다. 예를 들어 손 사진을 많이 보고 그리면 점점 그리기 쉬워짐을 알 수 있을 것이다.

</div>

// 먼저 일반적인 형태와 톤부터 표현한다. 주요 요소가 제자리에 놓이면 그때부터 세밀하게 그리기 시작한다.

>06 최종 스케치 시작하기

많은 시간 노력한 끝에 모든 자료를 확보하면 이제 최종 스케치를 시작할 준비가 되었다. 나는 대개 바인 목탄을 사용하며 회색 중간 톤으로 바탕을 깐다. 그 위에 어두운 선과 톤을 표현하고 반죽 지우개로 지워 밝은 하이라이트를 표현한다. 내가 목탄을 좋아하는 이유는 연필을 사용하면 너무 일찍 디테일에 신경 쓰게 되기 때문이다. 목탄은 무른 성질 덕분에 즉흥적이고 자유롭게 선을 그을 수 있으며 실수를 해도 손이나 지우개로 빨리 지울 수 있다. 그러므로 디테일보다는 인물의 자세, 전체적인 구성과 분위기에 집중할 수 있다.

>07 그림의 흐름

나는 초기 단계에서 그림의 흐름에 대해 많이 생각한다. 함축적이든 실제든 모든 앵글이 전체적인 구성에 이득이 되길 바란다. 구성을 이루는 모든 것의 방향은 작품의 분위기를 크게 끌어올릴 수 있다. 보는 이의 눈이 이미지를 따라 움직이며 함축된 내러티브를 느끼도록 해야 한다. 가장 좋은 방법은 시선을 우선 그림의 초점으로 이끄는 앵글을 활용하는 것이다. 이 경우에는 눈길이 먼저 여신에게 간 다음 괴로워하는 사람들에게로 내려갔다가 다시 여신에게 돌아간다.

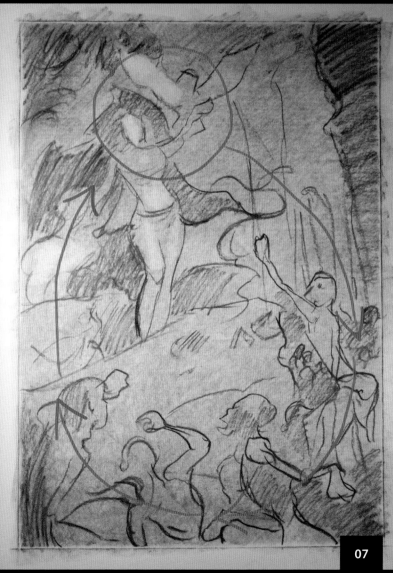

// 보는 이의 시선이 구성에 따라 어떻게 움직일지 보여준다.

>08 목탄 드로잉 마무리하기

인물과 배경 요소를 원하는 곳에 배치하여 구성을 마치고 나면 목탄연필과 끝이 뾰족한 지우개를 사용해 디테일을 그리기 시작한다. 이 단계에서는 의상, 건축적 요소, 표정 등을 생각한다. 이러한 디테일은 장면에 내러티브와 현실감을 더해준다. 또한 인물 간의 상호작용이 잘 드러나도록 한다. 바로 이 시점에서 경외감과 열광이 나타나야 한다.

채색으로 넘어가기 전에 그림이 섬네일을 그릴 때 처음 생각했던 느낌을 담고 있는지 확인한다. 채색할 때보다는 드로잉 단계에서 문제를 고치거나 아이디어를 발전시키는 편이 훨씬 더 쉽다. 나는 아래쪽 군중의 태도와 표정이 경외심, 공포, 광분 사이를 오가도록 했으며 위엄 있고 우아한 자태의 여신이 계속 이미지의 초점이 되도록 했다.

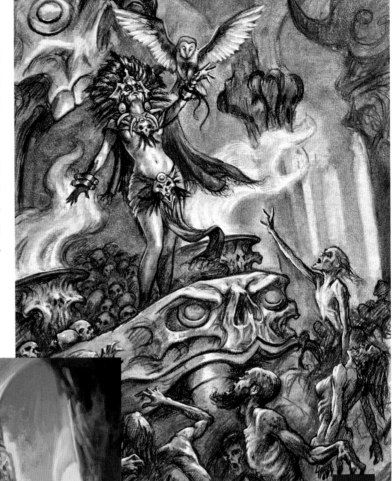

// 디지털로 전환하기 전 완성된 목탄 드로잉이다.

>09 한걸음 물러나기

이 단계는 한걸음 물러나 수정을 더 할 수 있는 유용한 시간이다. 목탄으로 그린 그림에 더 이상 디테일을 그려넣거나 지우개로 지워 밝은 부분을 표현할 수 없으면 픽사티브를 뿌리고 스캔한다. 그리고 포토샵에서 파일을 열어 계속해서 좀 더 다듬는다. 이 단계에서는 디지털로 작업하면 어떤 부분을 어둡게 하거나 디테일을 추가하고 하이라이트를 더 밝게 표현하거나 크기를 수정할 때 편하다. 예를 들어 나는 전경에 있는 몇몇 인물의 크기를 조정해 획일적으로 보이지 않도록 했다. 이는 구성에 깊이와 흥미를 주고 이미지 아래쪽의 반복을 깨는 데 도움이 되었다. 전통적으로 작업하는 경우에도 손으로 직접 이런 수정을 할 수 있다.

// 디지털 편집까지 끝낸 드로잉이다.

>10 색 선택

그림에서 색은 분위기에 쉽게 영향을 미치기 때문에 최종적인 채색을 하기 전에 자신이 하려는 바를 확실히 알아야 한다. 나는 포토샵에서 완성된 드로잉 파일 위에 색 조정 레이어를 더해 대략적으로 채색한 그림을 몇 장 만든다. 색에 대해 연구할 때는 아주 대략적이지만 최종 색에 가까운 근사치를 만든다. 보색, 따뜻한 색조와 차가운 색조, 채도가 높은 색과 낮은 색 등 색의 관계를 본다. 전체적인 색채가 원하는 정서를 표현하는 데 도움이 되는 분위기를 만들어주는지 확인한다. 나는 여기서 그림 10의 B를 선택했다. 여신과 주변의 따뜻한 톤이 배경의 차가운 파란색, 회색, 보라색 톤과 대비되며 여신에게 경외의 아우라를 더해주기 때문이다.

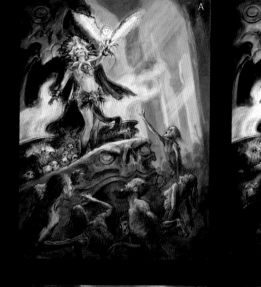
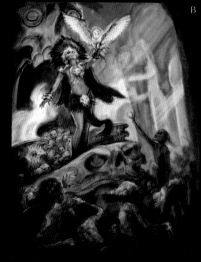

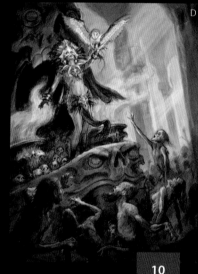

10

// 대략적인 색 연구다.

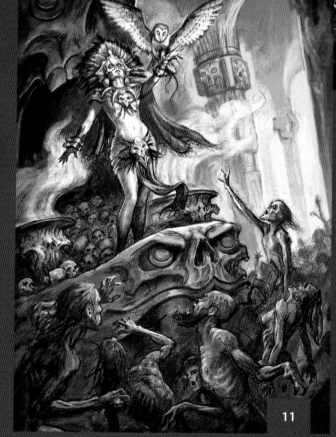

11

// 톤을 입힌 드로잉을 인쇄해서 그 위에 채색한다.

>11 그림 인쇄하기

이제 그림을 채색할 종이에 옮겨야 한다. 시간을 절약하기 위해 이미지를 전부 다 새로 옮겨 그리지 않고 드로잉을 크게 인쇄한다. 그 전에 우선 포토샵에서 컬러라이즈를 사용해 드로잉에 톤을 입힌다. 기본 레이어가 될 전체 색은 밑칠을 할 때처럼 위에 칠할 색과 보색으로 선택한다.

>12 인쇄물 붙이기

이미지를 인쇄한 다음에는 아크릴 매트 미디엄을 사용해 인쇄물을 메이소나이트 보드에 고정시킨다. 인쇄할 때는 양질의 무산성 종이에 염료 잉크가 아닌 안료 잉크로 해야 잉크가 번지지 않는다. 나는 엡손 스타일러스 포토 R1900 프린터를 사용하는데 약 33센티미터 너비의 용지까지만 출력할 수 있으므로 그보다 큰 그림은 여러 장으로 나누어 인쇄한 다음 합쳐서 붙인다.

인쇄를 한 뒤에는 종이 양면에 물을 발라 늘어나도록 한다. 그런 다음 아크릴 매트 미디엄을 인쇄물 뒷면과 메이소나이트 보드에 바른다. 분리된 그림이 잘 이어지도록 보드에 조심스레 놓고, 잉크 롤러로 중앙에서부터 천천히 밀어 종이를 보드 표면에 딱 붙인다. 끝으로 종이 위에 매트 미디엄을 말려가며 세 겹 더 바른다.

12

// 드로잉을 보드에 붙인다.

13

"이 그림의 분위기에는 차갑고 어두운 톤이 다양하게 필요해서 대략적인 색 그림과 비슷한 결과를 내는 데 도움이 될 만한 물감들을 골랐다."

// 팔레트에 물감을 짜놓는다. 병에 담긴 건 M. 그레이엄 앤 코의 월넛 알키드 미디엄과 겜블린의 솔벤트 프리 플루이드이다.

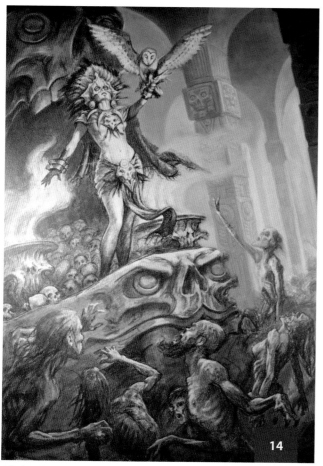

// 홀의 분위기부터 완성해간다.

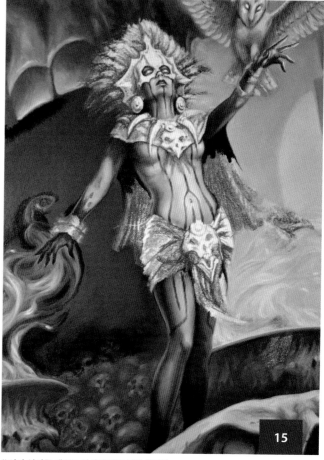

// 미리 섞어둔 색으로 여신의 피부 톤을 칠한다.

>13 물감 선택

이제 채색을 시작할 수 있다. 먼저 색 연구에서 생각했던 것에 상응하려면 어떤 물감이 필요한지 선택해야 한다. 이번 그림을 위해서는 티타늄 화이트, 울트라마린 블루, 페인스 그레이, 세피아, 프러시안 블루, 터콰이즈, 네이플스 옐로우, 옐로우 오커, 번트 시에나, 스칼렛 레이크, 알리자린 크림슨, 마르스 바이올렛, 울트라마린 바이올렛, 디옥사진 바이올렛, 로 엄버, 번트 엄버를 선택했다. 이 그림의 분위기에는 차갑고 어두운 톤이 다양하게 필요해서 대략적인 색 그림과 비슷한 결과를 내는 데 도움이 될 만한 물감들을 골랐다.

>14 원경부터 채색하기

나는 이번에도 늘 그랬던 때처럼 원경부터 채색했다. 대개 멀리 있는 요소부터 시작하는데 이 경우에는 여신의 지하세계 홀을 이루는 아

치형 천장과 멀리 있는 기둥이었다. 장면에서 멀리 있는 부분부터 채색하면 전경의 대상을 쉽게 겹치고 매끄럽게 전환할 수 있다. 이렇게 하면 오랜 시간 작업한 어떤 것 위에 잘못해서 색을 칠할 염려가 없다. 스케치와 색 연구를 가이드 삼아 색과 명도에 집중하여 작업한다.

>15 색 그룹

나는 원경에서 전경 순으로 작업할 뿐만 아니

라 한 그룹의 색을 포함한 특정 부분들도 한꺼번에 칠한다. 예컨대 여신의 피부를 칠할 때 모든 피부 톤에 연관된 일련의 색을 섞어둔 다음 한 자리에서 그 부분을 처음부터 끝까지 다 칠한다. 그러면 그중 일부가 마른 다음에 다시 정확한 색 조합을 찾느라 허둥댈 필요가 없으므로 시간을 절약하고 나중에 생길 문제를 피할 수 있다.

>16 구체적으로 발전시키기

그림을 한 부분씩 완성해가면서 사전 스케치와 대략적인 색 그림에서 암시만 했던 사소한 디테일을 계속해서 수정하고 발전시킨다. 자료 사진에 주의를 기울이고 상상력을 발휘하면 과정이 즐거울 수 있다. 색과 디테일이 원하던 분위기를 더하는지 계속해서 확인한다. 여기서는 '경외감'을 전달하기 위해 믹테카시우아틀이 굳건히 서 있고 튀어나와 보이도록 충분히 밝은지 확인했다. 또한 괴로워하는 영혼들의 표정이 적절한지 확인했다. 특히 팔을 뻗은 인물이 눈에 띄게 도드라지고 얼굴에 필사적인 갈망이 적절히 표현되어 군중과 여신을 시각적으로 강하게 묶어주도록 만들었다.

>17 마무리하기

그림의 모든 부분이 채워지면 끝내기 전에 마지막 손질을 몇 가지 한다. 대개 이 단계에서는 글레이징 기법으로 색을 얇게 덧칠해서 부분들을 더 어둡거나 진하게 하고 마지막으로 작은 디테일과 하이라이트를 더한다. 여기서는 원경에 빛줄기를 더해 그 부분을 좀 더 흥미롭게 만들었다. 또한 이 빛줄기는 모든 것을 좀 더 장엄하게 만든다. 마지막 손질은 내가 가장 좋아하는 단계다. 이때 그림이 정말 생기를 얻기 때문이다.

// 멀리 있는 인물들을 더 자세히 그리고 새로운 얼굴도 추가했다.

// 마지막 손질로 그려 넣은 빛줄기의 디테일이다.

>18 마지막 디지털 수정

완성된 그림은 리터치 바니시를 뿌려 코팅한 다음 마지막 단계를 위해 컴퓨터로 스캔한다. 때로 그림을 스캔하거나 사진을 찍으면 색이나 느낌이 정확히 담기지 않는다. 그래서 포토샵에서 파일을 열어 이미지가 가능한 최종 그림에 가까워 보이도록 색을 약간 조정한다. 색을 더 어둡거나 밝게 해야 할 부분이 있으면 이 단계에서 조정한다. 나는 디지털 이미지 파일을 인쇄, 웹사이트, 소셜 미디어 등에 사용하기 때문에 최대한 좋아 보이게 만든다.

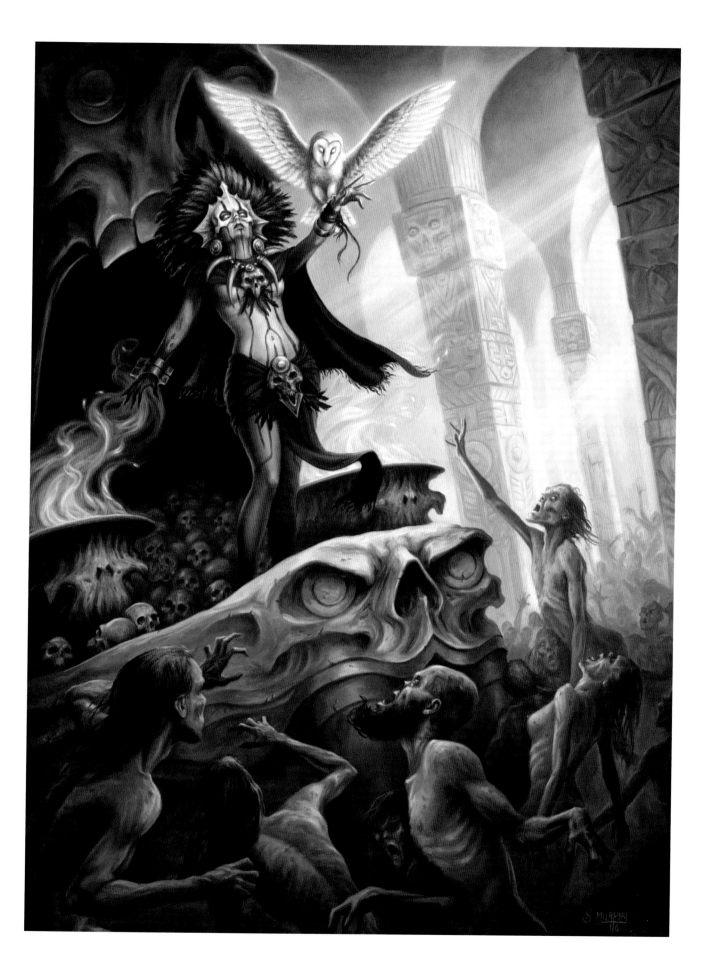

외르얀 루텐보그 스벤센(Ørjan Ruttenborg Svendsen) | www.svendsenart.com

용기

이번 장의 주제는 '용기'다. 나는 이 주제로 판타지 일러스트를 그릴 것이다. 용기를 주제로 그림을 그리려면 수천 가지 방식을 생각할 수도 있지만 나는 노르웨이인이라 그런지 바이킹이 무적일 것 같은 괴물과 싸우는 서사적인 전투 장면이 즉시 떠올랐다. 바이킹은 모든 것이 운명이며 신의 계획이므로 전쟁에서 이기고 지는 것은 이미 결정되어 있다고 믿었다. 또한 일종의 '천국'인 신들의 공간 발할라에 가는 유일한 길은 죽음 앞에서 두려워하지 않고 전장에서 영광스럽게 죽는 것이라고 생각했다.

나는 학생이었을 때 그림을 그리기 전에 해야 하는 작업들을 무척 싫어했다. 하지만 일러스트레이터로 경험을 쌓은 지금은 그림을 그리는 일보다 계획하는 초기 단계에 더 많은 시간을 쏟는다. 이번 장에서는 왜 그래야 하는지를 살펴보고 그림을 그리는 전체 과정을 단계별로 다룰 것이다. 각 단계마다 내가 내리는 결정과 맞닥뜨리는 문제, 해결책을 보여주고 각자 자신의 작업과정과 의사결정을 발전시킬 수 있도록 도와주고자 한다. 나는 포토샵을 사용하지만 전통적인 방법을 사용하더라도 따라올 수 있다.

그림을 계획할 때 나는 '무엇을', '누가', '어디서', '왜'라는 질문을 한다. 물론 이 과정은 각자에게 맞게 조정할 수도 있지만 이런 기본적인 질문은 그림을 시작하기 전에 필요한 한 줄 요약을 가능하게 해준다. 이 경우는 다음과 같다. "한 바이킹이 무시무시한 괴물에게 공격을 당하는 마을로 돌아와 방어를 시작한다."

>01 영감과 자료

무엇을 그릴지 결정했지만 아무것도 없다면 서사적인 장면을 떠올리기가 어렵고 흰 캔버스가 위협적이어서 자꾸 미루게 된다. 그림을 그릴 수 있으려면 뭔가가 떠오를 때까지 선택한 주제에 맞는 사진과 그림을 인터넷에서 뒤진다. 영화나 음악, 게임도 영감의 좋은 원천이

© russell102 / Adobe Stock © Juandive / Adobe Stock

01

// 영감과 자료

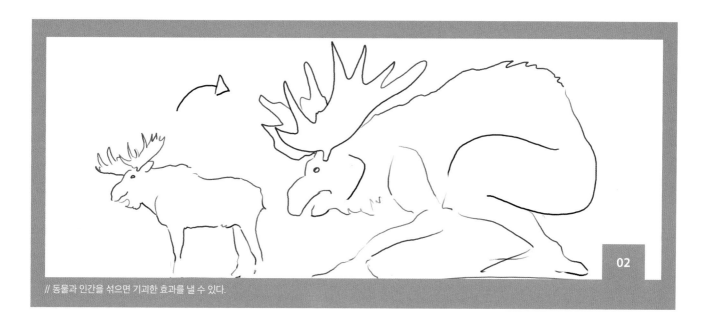

// 동물과 인간을 섞으면 기괴한 효과를 낼 수 있다.

다. 배경에 적절한 음악이 흐르고 있으면 기분을 유지하기에도 좋다.

특히 역사적인 주제를 대할 때는 조사가 필수다. 복장과 건축, 자연이 시각적으로 가장 중요하고 스토리텔링에 사용할 문화적 단서도 잊지 말아야 한다. 자료를 찾을 때는 역사적이고 사실에 입각한 것을 찾는다. 다른 사람의 작품도 영감을 주지만 그걸 바탕으로 내 그림을 그리고 싶지는 않다. 나는 판타지를 그리더라도 늘 현실을 보고, 가장 원본인 자료를 찾아 모방작이 되지 않으려 노력한다.

>02 10% 규칙

첫 단계에서는 현실을 벗어나지 않는다고 말했지만 이제는 제약에서 벗어나야 한다. 결국은 판타지를 그릴 것이므로 현실 세계의 규칙과 역사적 사실에 얽매이면 안 된다. 어떤 이는 '무엇이 어떠하다' 혹은 '어떠했다'는 것을 묘사하는 데 만족할지도 모르지만 나는 선택권이 있으면 늘 이야기를 꾸며낸다. 그러나 너무 비현실적으로 꾸며내면 사람들이 판단 기준을 잃는다는 사실도 명심해야 한다. 좋은 판타지의 기본 규칙은 90%는 현실적으로 그리고 10%만 바꾸는 것이다.

허구적인 요소를 디자인할 때는 현실에 기반을 둔 판타지를 위해 사실적인 것에서 시작한

// 세 가지 섬네일을 그린 다음 가장 좋은 하나를 다시 세 가지 버전으로 그린다.

다. 여기서 나는 노르웨이 숲에서 흔히 볼 수 있는 무스를 기초로 디자인하기로 했다. 무스는 말과 비슷한 크기와 형태이지만 큰 뿔이 있고 등이 넓다. 분명한 특징이 뿔이므로 그것을 강조하여 가장 크게 눈에 띄는 요소로 만들었다. 머리는 무스와 비슷하지만 더 크게 만들고 몸은 인간처럼 기도록 했다. 내 경험상 동물과 인간을 섞으면 늘 기괴하고 신비한 존재가 만들어진다.

>03 섬네일과 구성

나는 섬네일이 가장 중요한 단계라고 생각한

다. 때로는 어떤 구성에 대한 생각을 갖고 있더라도 시간을 내어 섬네일을 그리길 바란다. 막상 섬네일을 그려보면 깜짝 놀랄 것이다. 적어도 세 가지는 그리고 그 과정을 한 번 더 반복해도 좋다. 그러고서 믿을만한 동료 작가에게 보여주라. 그들의 선택에 동의하든 안 하든 이전에는 눈치 채지 못했거나 생각지 못한 소중한 조언과 영감을 얻을 수 있으므로 최종 구성을 잘하는 데 도움이 된다.

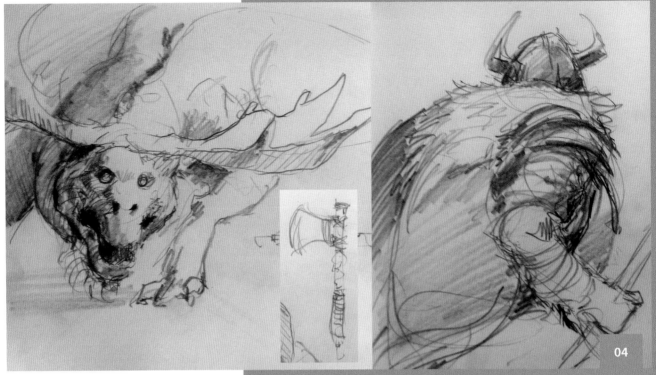

// 구성에서 개별적인 부분들을 스케치하면 재밌다.

>04 낙서와 스케치

섬네일을 발전시키기 전에 우선 중요하게 생각되
거나 인물과 배경의 콘셉트가 되는 그림의 일부를
스케치한다. 이런 스케치는 대략적으로 빨리 그린
것이지만 본격적으로 몇 시간 동안 그림을 그릴 때
참고하면 유용하다. 대개 그림을 디테일하게 그릴
수록 처음 스케치의 생기와 활력을 유지하기가 힘
들다. 그러므로 작업할 때 이런 콘셉트 스케치를
벽에 붙여놓으면 처음에 원했던 것을 상기하는 데
도움이 된다.

>05 섬네일 발전시키기

구성이 나쁘면 좋은 그림이 나오기 어렵다는 사실
을 생각할 때 섬네일을 고르고 스케치도 했으면 이
제 힘든 과정은 끝났다. 여기서는 보는 이를 전사
뒤에 위치시킴으로써 용감하고 위험한 느낌을 강
화했고, 관객을 장면 안에 두어 이미지를 좀 더 가
깝게 느끼도록 했다.

이제 구성과 스케치를 합칠 때다. 흥미로운 형태와
평면을 만들어야 한다. 각 평면의 톤을 확실히 하
는 것이 중요하다. 전경, 중경, 원경을 뚜렷하게 구

// 섬네일을 강화하고 레이어로 면을 나눈다.

// 형태 안에 디테일을 대략 그린다.

// 나는 우선 흑백으로 그림을 그리기 시작한다.

별하여 깊이와 거리감을 준다. 나는 색을 꽉 차게 칠하기보다는 일찌감치 텍스처를 넣는 편이다. 그러면 좀 더 '디자이너'의 마음가짐을 갖는 데 도움이 된다.

>06 최종 스케치

모든 요소가 자리를 잡으면 4단계에서 했던 작업을 바탕으로 형태 위에 빠르게 스케치를 한다. 어떤 작가는 선으로 디테일하게 그리고 어

떤 작가는 바로 색을 칠하기도 하지만 나는 가장 중요한 부분들을 명확히 한 후에 작업하기 시작한다. 이 방법은 시간이 좀 더 걸리긴 하지만 경험상 늘 더 좋은 결과로 이어진다. 각자의 작업 흐름에 가장 잘 맞는 방식으로 하면 된다.

>07 명도

이 단계에서 바로 채색을 하는 작가도 있지만 나는 항상 흑백 단계부터 시작한다. 그렇게 하

면 명도를 정확하게 표현하기 쉽다. '완성된' 흑백 그림에 색을 입힌다고 좋은 색 그림이 되긴 힘들기 때문에 이 단계에서는 그림을 지나치게 발전시키지 않는다. 나는 늘 두번째 스크린에 그림을 작게 띄워놓고 형태가 정확하게 보이는지 확인한다(전통적으로 작업한다면 뒤로 물러나 멀리서 그림을 보면 된다). 이 단계에서는 정확한 형태와 명도를 표현하는 것이 가장 중요하다.

>08 중간 톤에서 시작하기

명도를 정할 때는 늘 중간 톤에서 시작하고 밝은 부분과 어두운 부분을 구분하려 한다. 완전히 희거나 검은색에서는 절대 시작하지 않는다. 흰색을 10, 검은색을 0이라고 했을 때 빛은 7, 어둠은 3으로 놓고 밝은 곳은 5~10, 어두운 곳은 1~3으로 표현한다. 어두운 부분은 5보다 밝게 하지 않고 밝은 부분은 5보다 어둡게 하지 않는다. 나는 이를 시준 포럼(Sijun Forums)의 크레이그 멀린스(Craig Mullins)에게 배웠다.

>09 색 선택

색 선택은 그림을 그릴 때 내가 가장 힘들어하는 부분이다. 디지털로 그림을 그릴 때는 세상에 있는 모든 색을 다 사용할 수 있으므로 완전히 길을 잃을 수 있다. 이럴 때는 색상환을 찾아 그 위에 삼각형을 그린 다음 그 안에 있는 색만 사용하자. 그러면 색상환에서 인접한 주요 색 두 가지 및 대비되는 색 한 가지를 쓸 수 있다. 우선은 이 세 가지 색을 사용한다. 나중에 다른 색을 얼마든지 더 사용할 수 있지만 기본 색은 단순하게 유지하는 것이 좋은 균형의 비결이다. 이에 관한 이론을 더 알고 싶으면 '개멋(gamut, 색영역) 마스킹'을 찾아보거나 160~161페이지의 또 다른 예를 보라.

>10 바탕색 칠하기

앞서 선택한 색을 기본으로 그레이디언트 맵과 컬러 레이어를 사용해 바탕색을 칠한다. 이 단계에서 명도를 엉망으로 만들지 않게 주의한다. 색은 약하고 투명하게 유지해야 한다. 채색을 시작할 수 있도록 색을 엷게 덮어 회색 톤을 제거하는 것뿐이다.

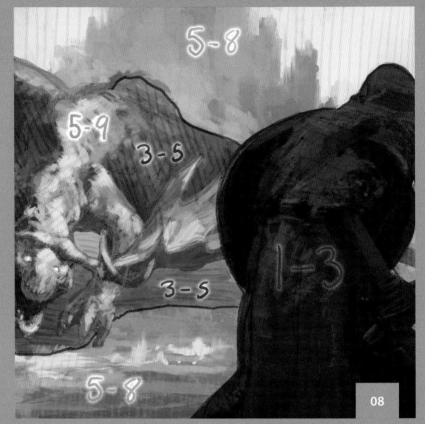

// 명도를 알고 일정하게 유지한다.

// 색을 선택한다.

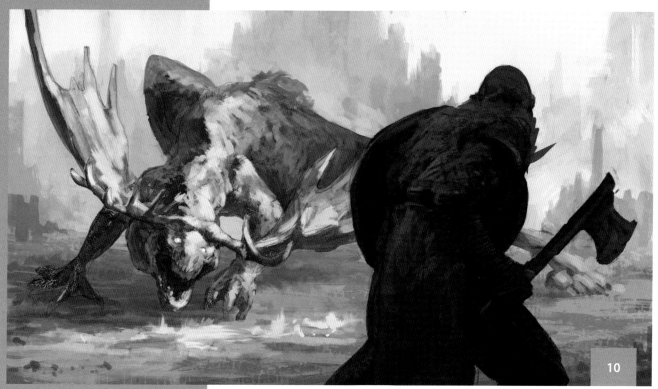

// 이 단계에서는 바탕칠만 하는 것이므로 너무 몰두하지 않도록 한다.

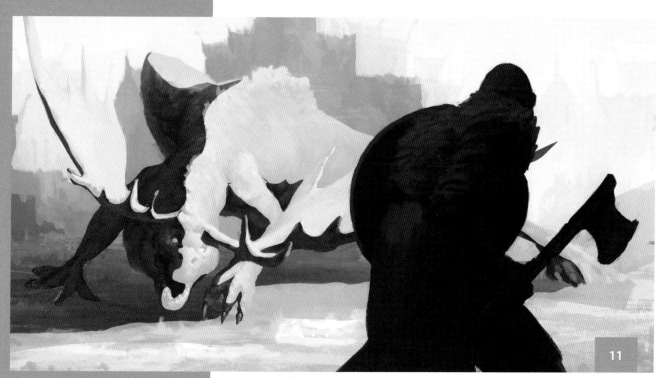

// 이야기를 전달할 수 있도록 색을 계획한다.

>11 색과 구성으로 이야기 만들기

이제 팔레트를 들고 그림에 색을 칠할 차례다. 어떤 색을 어디에 칠할지 결정하는 일이 중요한데 바로 이때 내러티브를 고려해야 한다. 바이킹을 생각했을 때 바다, 눈, 산이 떠올랐으므로 주인공과 마을에는 푸른색, 괴물에게는 대비되는 색을 사용하기로 했다. 그리고 그림자를 파란색, 햇빛을 주황색으로 설정했다.

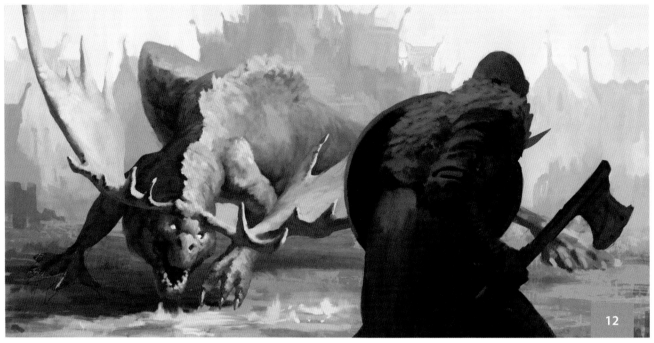

// 이제 본격적으로 묘사를 시작한다.

>12 이야기 더하기

괴물의 공격으로 마을이 위험에 처했음을 보여줘야 했다. 햇빛과 불의 형태로 괴물의 색이 마을의 색을 '지배'하도록 하여 이를 나타내는 한편 어두운 부분에는 파란색을 뚜렷하게 사용하여 아직 마을이 '무너지지는' 않았음을 표현했다.

서구에서는 글을 왼쪽에서 오른쪽으로 읽고 쓰므로 왼쪽을 '집'으로 생각한다. 바이킹은 집으로 돌아오는 길이지만 아직 도착하지 못했으므로 구성상 오른쪽에 두었고, 괴물을 왼쪽에 두어 바이킹이 집으로 돌아가는 길이 막힌 느낌을 강화했다.

>13 원경 흐릿하게 유지하기

바이킹과 괴물 사이의 임박한 싸움에 모든 초점을 두고 원경에는 지나치게 스포트라이트가 가지 않길 바라며 원경을 이야기가 진행되는 배경을 보여주는 미묘한 도구로 사용했다. 노르웨이에서 가장 잘 알려진 건축 스타일은 '용 스타일'이며 지금도 노르웨이 전역에서 볼 수 있다. 건축물의 그런 특징을 강조하여 더 눈에 띄게 했지만 전반적인 인상만 보여주는 대략

■ Pro Tip

그림이 아니라 팔레트에서 색을 선택하라

두 가지 색을 혼합하면 채도가 낮아지므로 압력에 민감하지 않은 단단한 붓을 사용하는 게 아니라면 선택한 색을 100% 불투명하게 재현하지 못한다. 이 때문에 계속 그림에서 색을 선택하다보면 점점 채도가 떨어져 단조로운 색만 남게 된다. 그래서 나는 그리고 있는 대상 주위에 팔레트를 배치하고 필요할 때마다 새로운 색을 혼합하여 채도를 유지한 채로 사용한다. 번거로워 보일 수 있지만 분명히 차이가 있다.

// 팔레트를 그리고 있는 대상 주위에 배치한다.

> "그림을 마무리할 때는 모든
> 형태가 의도한 대로 읽히는지,
> 스토리텔링 요소가 눈에 띄는지
> 확인한다."

적인 스타일로 표현해 눈을 사로잡지 않도록
했다.

>14 효과 및 이야기 요소 더하기

본격적으로 묘사에 집중하는 시점이 되면 이
야기를 전달하는 데 추가로 도움이 될 만한 것
을 찾기 시작한다. 여기서는 연기 기둥과 불을
더해 장면을 좀 더 혼란스럽게 하고, 원경 왼쪽
에 싸움터로 달려오는 사람들을 작게 그렸다.

주인공에게는 털옷을 입혀 원정에서 집으로
돌아오는 중임을 나타냈고 뿔 달린 투구도 씌
웠다. 실제로 바이킹은 이런 차림을 하지 않았
지만 흔히 이런 복장이 바이킹의 특징으로 알
려져 있으므로 판타지 세계에서는 이렇게 표
현했다. 이는 주인공을 좀 더 무섭게 보이도록
하고 용기라는 작품의 주제에도 걸맞다.

// 원경은 주요 포인트에서 초점을 앗아가지 않도록 대략적으로 그린다.

>15 그림 마무리하기

더 이상 그려도 그림의 전체적인 인상에 영향
을 미치지 않을 것 같으면 스타일러스 펜을 손
에서 놓고 그림을 다음날까지 둔다. 새로운 눈
으로 봐야 실수를 발견할 수 있으므로 지나치
게 작업하지 않으려 한다.

그림을 마무리할 때는 모든 형태가 의도한 대
로 읽히는지, 스토리텔링 요소가 눈에 띄는지

확인한다. 이를 위해 몇몇 요소를 희생해야 할
때도 있지만 그렇게 하면 분명히 더 나아 보일
것이다. 나는 이 단계에서 믿을 만한 동료 작가
들에게 작품을 보여주곤 한다. 그들이 마지막
으로 크게 비판을 하지 않으면 마침내 완성이
라고 할 수 있다. 싸움을 앞둔 바이킹 전사의
위치와 자세는 성공적으로 용기를 보여주며
색, 구성, 디테일이 내러티브를 더한다.

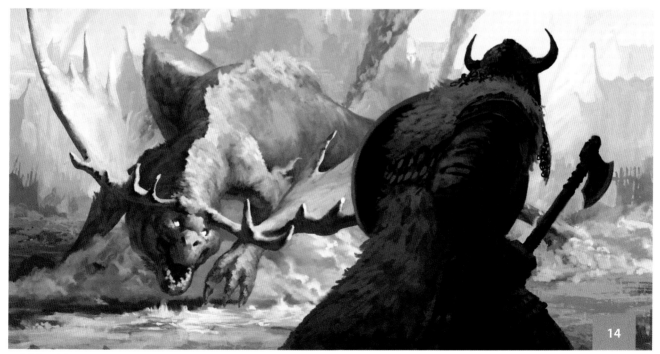

// 디테일은 이야기를 전달하는 데 도움이 된다.

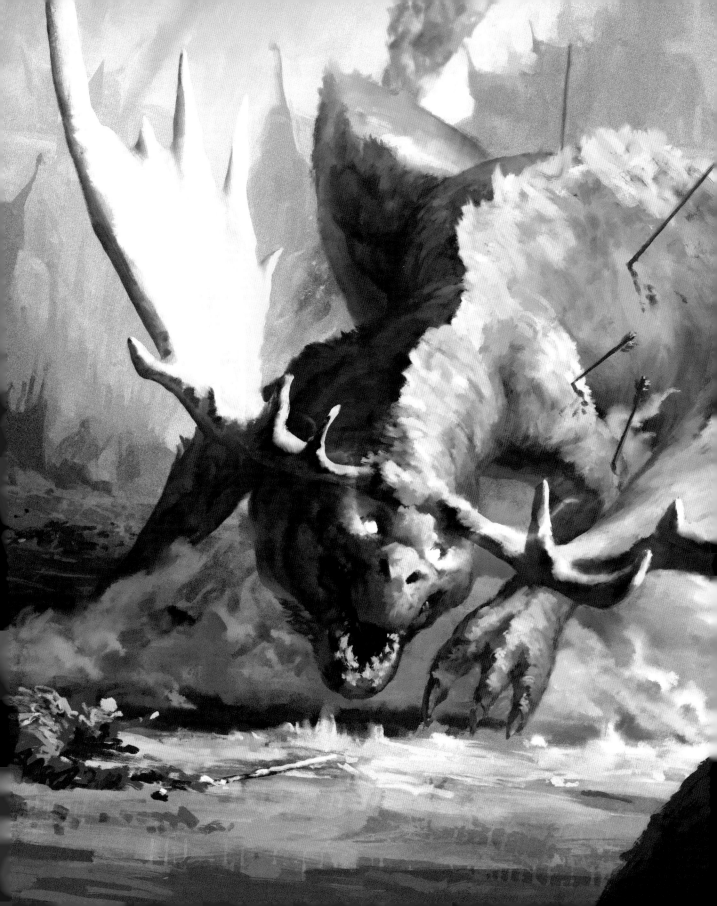

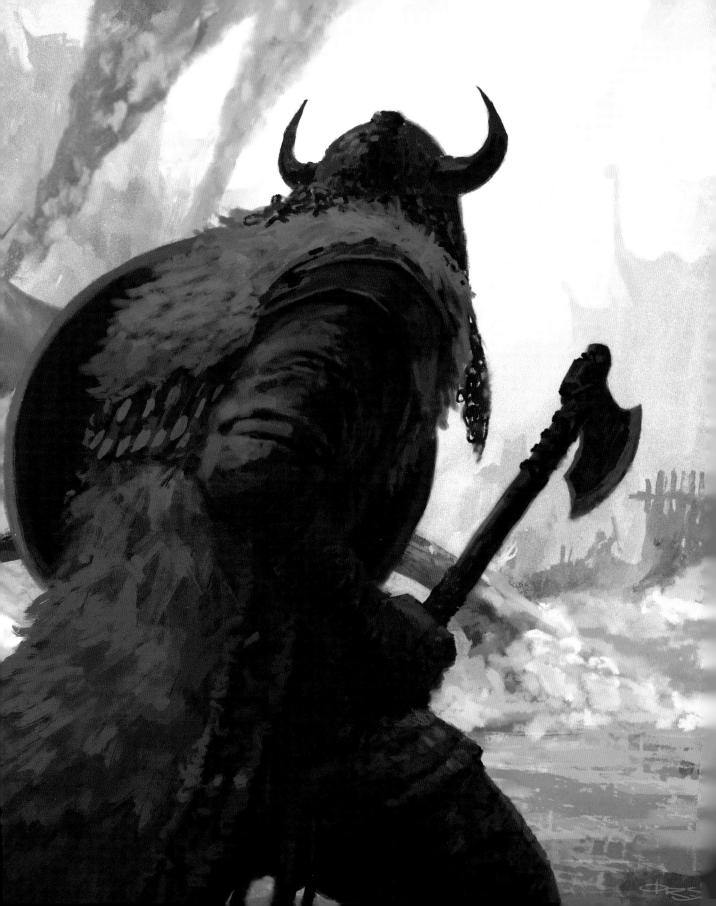

데미안 맘몰리티(Damien Mammoliti) | www.boneandbrush.com

이번 장에서는 '절망'이라는 감정을 콘셉트로 그림을 그릴 때의 기본에 대해 다룬다. 특히 절망 중에서도 상실감과 무력함을 느끼는 희망이 없는 상태에 초점을 맞추고자 한다.

사람마다 희망이 없고 상실감을 느끼는 정도가 다르기 때문에 이런 감정을 묘사하는 일은 힘들 수 있다. 나는 현실이나 요즘 거론되는 화제를 피하기 위해 초점을 판타지와 가까운 것에 맞추기로 하고 희망 없음과 절망이라는 아이디어를 연료 삼아 생각을 이어갔다.

우선 가지고 있는 아이디어를 빠르게 섬네일로 표현하는 법부터 설명하려고 한다. 그런 다음 몸짓언어, 빛, 색 등으로 정서를 환기하는 법에 대해 좀 더 깊이 알아볼 것이다. 어떤 재료로든 그림을 처음부터 끝까지 그리는 일은 벅차고 혼란스러울 수 있지만 여기서는 아이디어를 명확하고 간결하게 하는 초기 단계에 초점을 맞추어 그런 복잡함을 간단히 알아보고자 한다.

절망은 그림에서 환기하기에 강한 감정이지만

// 스케치북에 아이디어를 거칠게 끼적인다.

희망을 잃지 말자. 아주 어렵지는 않을 것이다.

>01 아이디어 명확히 하기

때로 아이디어는 순간적으로 떠오른다. 누구나 머릿속에 번쩍 떠오른 이미지가 사라지기 전에 태블릿이나 종이에 재빨리 옮겨 그려본 적이 있을 것이다. 물론 때로는 아이디어가 있지만 어떻게 발전시켜야 할지 모를 때도 있다. 그럴 때는 그림에서 이루고자 하는 바가 무엇인지 스스로 질문을 던져본다. 이번 그림에서 나는 희망을 잃은 채 홀로 있는 인물을 그리고 싶었고, 이를 바탕으로 빈 종이에 아이디어를 끼적이기 시작했다.

>02 섬네일 그리기

아이디어를 대략 끼적이고 나면 섬네일 단계로 가서 그려본다. 섬네일을 그릴 때는 재빨리 스케치를 하고 명도를 약간 표현하며 자신이 찾는 인물과 구성이 어떤 스타일인지 생각한다. 첫번째 섬네일에는 사막에 홀로 있는 남자가 간절히 물을 찾는 상황을 그렸다. 두번째는 뭔가를 잃어버린 듯 절망한 기사를 그렸고, 세번째는 그 절망을 좀 더 직접적으로 표현했다. 이 섬네일들의 콘셉트를 생각하며 아이디어를 좁히고 자료로 넘어갔다.

>03 자료 이미지

절망하는 기사 아이디어를 밀고 나가기로 결정한 후에 울퉁불퉁한 나무와 마른 풀 이미지를 찾기 위해 컴퓨터에서 내가 찍은 사진 자료들을 뒤졌다. 다행히 야생으로 여행을 자주 다니며 사진을 모아놓아서 자료를 쉽게 많이 찾을 수 있었다. 일러스트레이터라면 이런 자료들을 갖고 있는 게 좋다. 자료를 보며 영감을 받아 손을 움직이기 시작하는 걸 두려워하지 말라. 당신만 그런 것이 아니다.

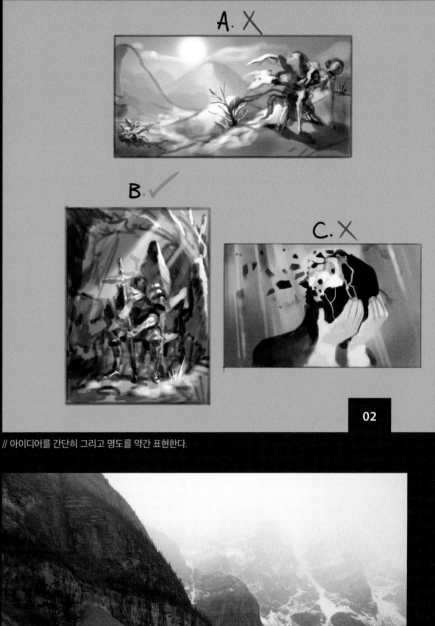

02

// 아이디어를 간단히 그리고 명도를 약간 표현한다.

03

// 사진 파일을 뒤져 영감을 얻고 아이디어를 명확히 한다.

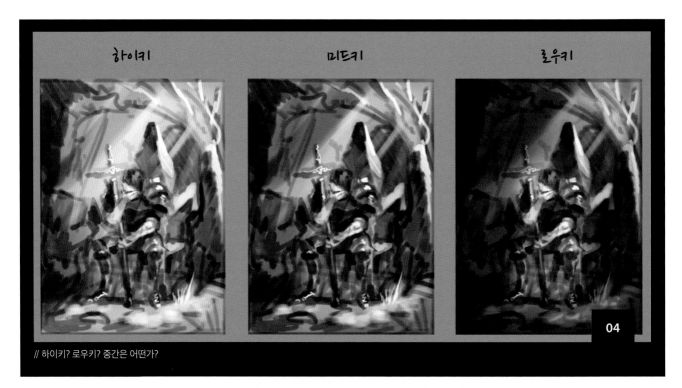

// 하이키? 로우키? 중간은 어떤가?

04

>04 키와 명도

실제로 그림을 그리기 전에 섬네일을 약간 조정해 명암의 완벽한 균형을 찾는다. 이 작업은 자신이 무엇을 그리려는 것인지 좀 더 명확하게 해준다. 여기서 나는 여러 가지 '키'를 시험했다. 사진과 영화에서처럼 가장 밝음을 0%, 가장 어두움을 100%로 두면 명도가 순백색에 가까운 '하이키 조명'은 밝기가 10~30%로 70%보다 어두운 부분이 거의 없다. 반대로 '로우키 조명'은 (드물지만) 100%까지 어두운 부분이 있고 인물에도 거의 빛을 비추지 않는다. 이번 이미지의 경우 하이키는 너무 밝고 로우키는 너무 어두우므로 중간 정도의 명도를 택했다.

■ Pro Tip
실생활 활용하기

감정을 묘사할 때 자신의 경험을 활용해 보자. 마지막으로 절망을 경험한 때가 언제인가? 어떤 기분이 들었는가? 그 감정을 바탕으로 캐릭터를 만들고 의인화한다면 어떤 인물이 나오겠는가? 스스로 이런 질문을 던지면 그림의 내러티브를 만들 수 있다.

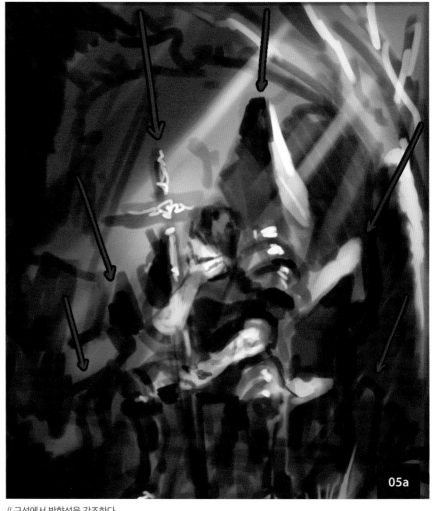

05a

// 구성에서 방향성을 강조한다.

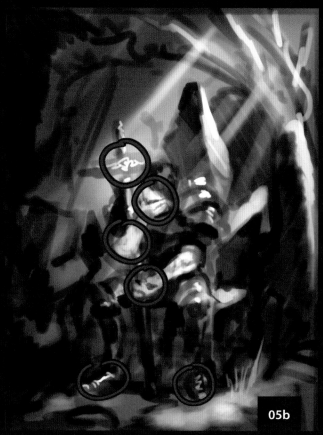

05b

// 보는 이의 시선이 머물 만한 부분이 있다.

05c

// 그림 전체에 명확한 초점이 있어야 한다.

>05 구성 노트

구성은 기본적인 요소이며 바르게 되든 아니든 그림의 가독성에 크게
영향을 미친다. 그림 05a와 05b의 섬네일은 방향성을 강조하는 표시와
시선이 머물 만한 여러 곳을 보여준다. 보는 이가 그림을 둘러보는 순간
을 가지는 게 중요하다. 교차하는 부분(예컨대 칼 손잡이의 십자 모양,
땅에 굳건히 놓인 발)을 사용하여 그림 전체를 돌아볼 수 있도록 해야
한다. 가장 좋은 구성은 그림 전체에 볼 것이 있으면서도 분명한 초점이
있어야 한다(그림 05c).

>06 스케치하기

이제 작업을 위한 좋은 기초를 마련했으니 드디어 그림을 그릴 수 있다.
일반적인 스케치부터 시작하고 흑백으로 명도를 약간 표현하여 주요
초점을 어디에 그리고 색을 어디에 칠할지 알 수 있도록 한다. 스케치를
할 때 모든 디테일을 원하는 대로 정확하게 그리지는 않는다. 잘못된 부
분은 일단 그림을 그리기 시작하면 바로잡을 수 있다.

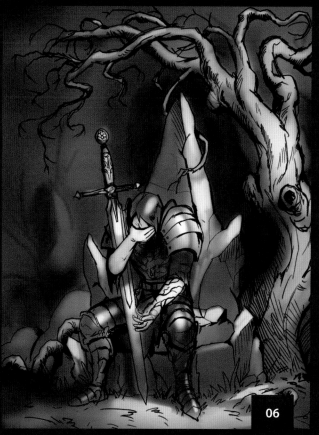

06

// 드디어 그림을 그리기 시작한다.

■ Pro Tip

색 조화

색에 대해 생각할 때 나는 종종 전형적인 색 조합, 즉 보색, 유사색, 무채색 조합으로 서로 다른 아이디어를 시험해본다. 보색은 색상환에서 반대에 위치한 색으로 이런 색을 조합하면 대개 그림에서 강한 대비를 만들 수 있다. 유사색은 색상환에서 인접한 색을 말한다. 이런 색을 조합하면 대개 균형적으로 보인다. 무채색은 선택한 색에서 채도를 뺀 것이며 좀 더 감정적인 장면을 연출하는 데 사용할 수 있다. 이 그림에서는 절망이라는 감정을 나타내기 위해 약간 채도를 뺀 보색 조화를 선택했다.

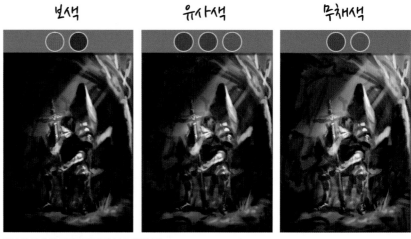

보색 유사색 무채색

// 보색, 유사색, 무채색은 각각 무슨 뜻인가?

>07 대략 채색하기

기본적인 명도를 정했으니 기본 색을 입힌다. 여기서 목표는 그림에서 사용할 모든 버전의 파란색이나 주황색 등을 다 칠하는 것이 아니다. 그림을 그리는 과정에서 기본 색을 혼합하면 선택할 수 있는 여러 색이 만들어진다. 지금은 그림 전체가 균형 잡히고 올바른 채도에 이를 때까지 약간의 색만 더한다.

// 색을 선택하지만 아직 정확하게 하지 않아도 된다.

>08 빛 비추기

이제 기본적으로 빛과 어둠을 어떤 색으로 할지 정했으므로 앞서 그린 스케치에서 빛을 조정할 수 있다. 나는 인물에게 일종의 '스포트라이트'를 비추고 싶었으므로 기본적인 빛줄기와 전반적인 그림자를 표현해 최종 작품에서 인물이 어떻게 빛을 받게 될지 좀 더 명확하게 나타냈다. 대상의 중첩(다음 단계 참조)을 염두에 두고 어떤 것이 빛을 받고 어떤 것이 아닐지 결정한다.

>09 중첩하기

그림의 구조와 깊이를 생각하며 전경, 중경, 원경을 정한다. 여기서는 인물이 전경에 있고 그 뒤로 나무와 바위, 뿌리가 있다. 나무 등은 인물과 시각적으로 분리되고 뒤에 있어야 한다. 그러한 것들이 주목을 끌어 그림을 평면적으로 보이게 해서는 안 된다. 멀리 있는 원경은 희미하게 표현해 사물을 원근법에 따라 보이게 한다.

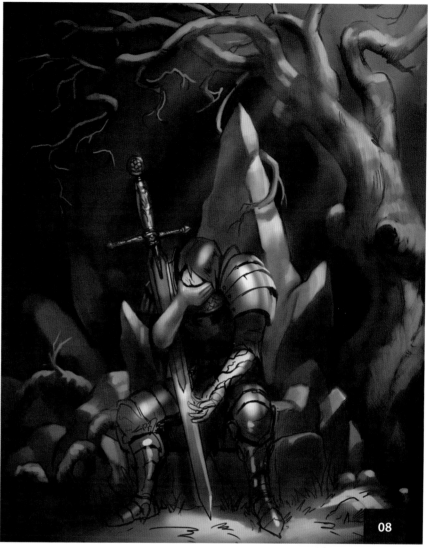

// 대략적인 색 그림 위에 명도를 더욱 표현한다.

// 대상과 인물을 중첩하여 그림에 숨 쉴 공간과 깊이감을 준다.

10a

// 기사의 팔과 관련된 이야기를 다시 생각했다.

>10 수정하기

이 그림을 시작할 때 나는 기사가 독약이나 저주 때문에 팔이 검어지고 핏줄이 붉어진다고 상상했다. 하지만 스케치를 하면서 생각해보니 그 아이디어는 보는 이에게 쉽게 전달되지 못할 게 분명해 보였다. 또한 작업을 진행하면서 몇 가지 아이디어를 더 고민했다. 기사가 잘못된 독약을 마시고 서서히 좀비로 변해간다면? 혹은 좀 더 눈에 띄도록 기사가 처음으로 적을 죽인 다음 자신의 순수함이 사라진 것에 절망한다면? 그림 속 내러티브를 생각하는 것은 작은 디테일을 위해서라도 중요하고, 가독성 있는 좋은 이미지를 그릴 수 있는 핵심이다(그림 10a와 10b).

10b

// 내러티브를 다시 생각한 다음 묘사를 진행해도 늦지 않다.

// 지금까지 그린 그림이다.

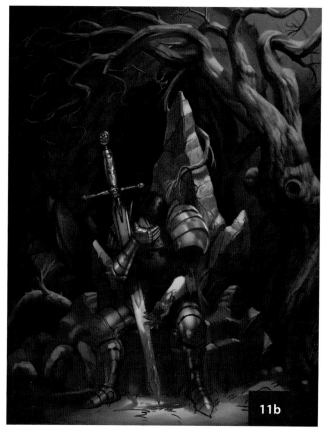

// 그림의 명도를 확인한다.

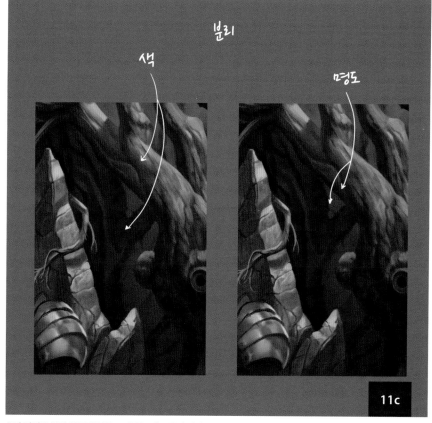

분리

색

명도

// 이 방법은 골치 아픈 부분을 묘사하는 데 도움이 된다.

>11 명도 확인하기

채색을 할 때 채도를 유지하면서 명도를 나누는 것이 힘들 수도 있다. 포토샵으로 작업을 한다면 한 가지 방법이 있는데 색조/채도 메뉴에서 그림의 채도를 감소시켜 명도를 계속 확인하는 것이다. 이렇게 하면 문제가 되는 부분(예컨대 어두운 배경에 드리운 나무의 그림자)이 분명해지므로 좀 더 명확하게 채색하는 데 도움이 된다(그림 11a와 11b). 그림 11c를 보면 그림의 같은 부분을 흑백으로 바꿔 색 그림과 비교해 색과 명도를 분리했다.

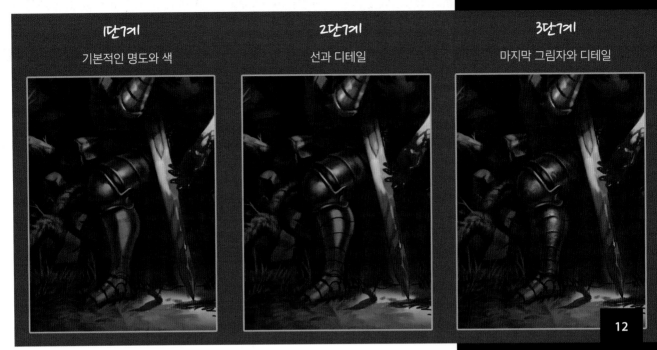

1단계	2단계	3단계
기본적인 명도와 색	선과 디테일	마지막 그림자와 디테일

12

// 갑옷을 그릴 때 올바른 단계를 따르면 문제를 피할 수 있다.

>12 갑옷 칠하기

갑옷처럼 반사되거나 반짝이는 물체를 그릴 때 기억해야 하는 중요한 사항은 명도 변화를 과소평가하지 않는 것이다. 다리처럼 단순한 부분에서는 자칫 그럴 수도 있는데 가장 좋은 방법은 디테일을 그리기 전에 명도와 색부터 표현하는 것이다. 그렇게 하면 갑옷을 마무리할 때 기초에 있는 명도가 흔들리지 않는다. 그림자와 하이라이트의 가장 밝은 부분은 맨 마지막에 더한다.

>13 마무리하기

갑옷, 나무, 풀, 바위 등 그림의 전반적인 묘사가 만족스럽게 되면 마지막 단계로 특별한 효과를 주고 빛을 더해 그림을 생기 있고 입체적으로 보이도록 만든다. 때로는 그림을 너무 오랫동안 그려서 색과 명도가 탁해질 수 있다(누구도 완벽하지 않다). 마지막 단계에서는 색을 잃은 곳에 의도한 색을 되찾아주고, 평면적인 전경이나 원경이 입체적으로 보이는 데 도움이 되는 효과를 넣는다. 예를 들어 나는 빛줄기와 부유하는 먼지를 추가하여 이미지를 하나로 묶고 분위기를 더했다.

13

// 작은 디테일이 큰 효과를 더할 수 있다.

>14 결론

이제 문제를 해결하고 빛과 먼지 효과까지 주었으므로 그림이 완성되었다. 기사는 순수함을 잃은 것에 절망하고 있다. 이 충격 받은 연약한 젊은이는 이해하는 듯한 따뜻한 빛 아래 있다. 여기서 절망을 환기시키는 법과 그림을 그리는 단계에 대해 영감을 얻었다면 다음에 작업을 할 때는 명확한 시작점에서 출발할 수 있을 것이다.

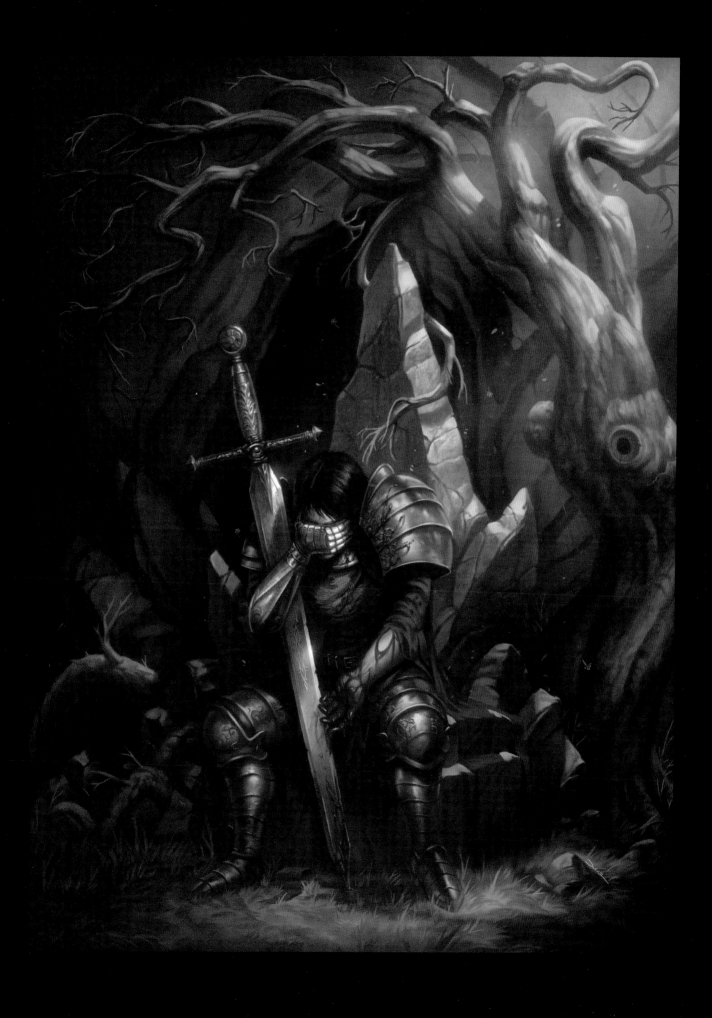

세바스찬 코울(Sebastian Kowoll) | www.skalienart.com

이번 장에서는 그리고 싶은 것에 대해 막연한 아이디어만 있을 때 어떻게 그림에 접근하는지를 보여준다. '공감'이라는 주제는 내 개인적인 작업 대부분의 모티프다. 여기서는 내가 진실한 그림을 그리기 위해 어떻게 모티프를 얻

고 어떤 어려움을 어떻게 해결해나가는지 나누고자 한다. 작품을 돋보이게 하는 유일한 길은 자신이 말할 수 있는 것을 말하는 것이기 때문에 진실성이라는 목표를 강조하고 거듭 살필 것이다.

여기서는 사람과 동물이 공존하는 장면을 그리려 한다. 그런 장면은 공감이라는 맥락에 잘 맞는다. 상대의 감정을 존중하고 연민을 느끼는 것이 공감이기 때문이다. 예술은 자신이 환경과 어떤 관계를 맺고 싶은지 보여주는 창이

01

// 이렇게 아주 거칠고 일반적인 낙서의 목적은 작업의 시작이다.

다. 폭력이 가득한 세상에서 예술을 '선(禪)'의 공간으로 삼으면 적어도 기분은 나아질 것이다.

>01 낙서하기

그림을 시작할 때는 어디서 시작할지 알고 있거나 도움이 안 되는 '가능한' 아이디어의 강에서 허우적대거나 둘 중 하나다. 이번 경우는 후자였으므로 첫번째 단계는 좋은 그림이 될 만한 콘셉트를 좁힐 수 있을 때까지 그저 낙서를 하는 것이었다. 이 단계에서는 스케치가 엉망이라도 신경 쓰지 않는다. 그림으로 나아갈 수 있는 길에 대한 힌트만 얻으면 된다. 빠르게 몇 가지를 시도한 끝에 한 가지 아이디어를 정한

다. 우선은 그것이 가장 중요하다.

>02 카타르시스

때로는 아주 오랫동안 스케치를 해도 마음에 드는 주제를 찾을 수 없을 때가 있다. 그러므로 세상일에 관심을 갖는 이번 단계가 정말 중요하다. 나는 이번 그림을 위해 스케치를 하는 동안 우리나라의 상징적인 자연환경이 석유채굴의 가능성으로 위협받는다는 뉴스를 접했다. 그리고 그곳이 내가 그리려는 그림의 완벽한 배경, 아니면 적어도 완벽한 참고자료가 되리라고 생각했다. 상투적이라는 걸 알지만 예술을 자신의 감정을 표현하는 출구로 삼으면 그림이 훨씬 더 진실하게 느껴질 수 있다. 그림

2는 내 생각을 반영하여 발전시킨 간략한 스케치다.

완벽한 세계라면 이 단계에서 필요한 자료를 모두 모아 그림을 그리는 동안에는 더 이상 추가 자료를 찾지 않아도 될 것이다. 하지만 그런 일은 일어나지 않는다. 이 단계는 그림을 그리는 과정에서 항상 주된 부분을 차지한다. 그림의 전반적인 방향과 중요한 결정을 위해 빛, 소재, 물, 분위기, 다른 작가의 작품 등 이미지를 수집해야 한다. 사소하고 매우 구체적인 부분을 위한 자료는 아직 걱정할 필요 없다.

"예술을 자신의 감정을 표현하는 출구로 삼으면 그림이 훨씬 더 진실하게 느껴질 수 있다."

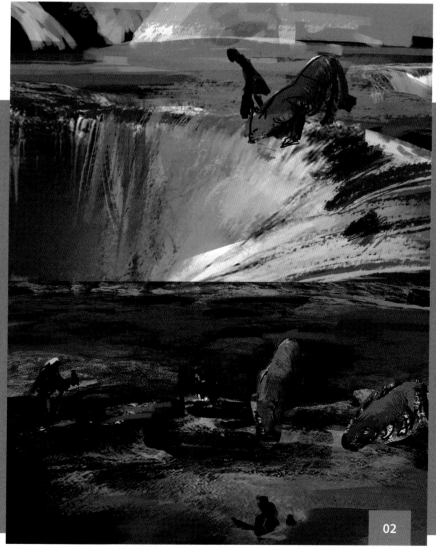

// 간략한 스케치를 통해 구성을 탐구한다. 여기서 전달하려는 생각은 자원과 필요를 다른 종과 공유해야 한다는 것이다.

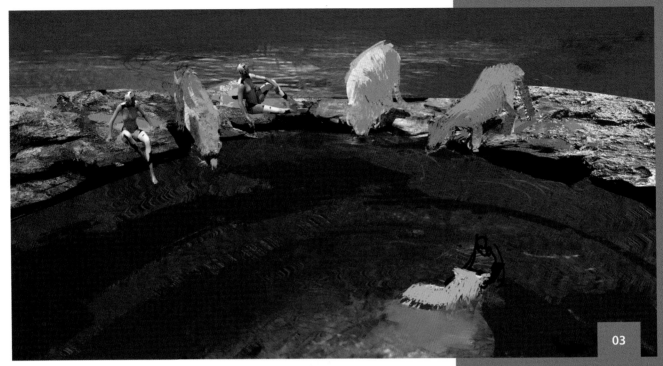

03

// 갈 길이 정해지면 그림의 기본적인 요소들을 배치한다.

>03 대강 그리기

이제 어떻게 그림에 접근할지 정하고 주요 형태와 명도를 제자리에 표현한다. 나는 DAZ 스튜디오(www.daz3d.com)라는 3D 소프트웨어를 사용해 몇몇 캐릭터의 자세를 만들고 그들이 무엇을 할지에 대한 아이디어를 얻었다. 그리고 강바닥의 형태를 디자인하는 데 시간을 보냈다.

이곳이 우리나라의 '카노 크리스탈레스'라는 지역처럼 보이길 바라며 앞으로 기준이 될 기본색을 칠하기 시작했다. 또한 주요 형태에 바위텍스처를 더하고 위에 약간 덧칠을 했다.

>04 사진 찍기

3D 캐릭터로 자세를 만들었지만 이미지 자료가 더 필요했다. 그래서 여자친구에게 도움을 요청해 사진을 무척 많이 찍었다(그녀는 내 작품 대부분의 여성 모델이다). 그녀는 의상의 단순한 시작점이 될 만한 완벽한 복장을 입었다. 또 나는 새끼 흑표범을 어딘가에 그려넣고 싶었기 때문에 여자친구의 개도 자료로 함께 사진을 찍었다. 각자 자신이 가진 것을 활용하고 가능한 모든 지원을 받아야 한다.

04

// 사진이 필요하면 찍으라. 사진은 구세주다.

// 캐릭터를 명확하게 표현하고 꽃에 텍스처를 더했다.

// 만족스러울 때까지 이리저리 대상을 움직이며 결정을 재검토한다.

>05 발 내딛기

이제 모든 캐릭터가 제자리에 있는 대강의 레이아웃이 정해졌다. 나는 큰 고양잇과 동물을 원하는 방식으로 디자인하고 그릴 수 있도록 연구한 다음 장면에 그려넣었다. 이 단계에서는 아주 대략 그렸지만 나중에 다듬을 것이다. 그리고 앞서 찍은 사진을 활용해 바위에 앉아 있는 캐릭터들을 명확히 표현하고 꽃에도 좀 더 텍스처를 더했다. 또한 물의 녹색 부분에 다양한 색상 변화를 주기 시작했다. 이 부분의 색상과 꽃의 빨간색이 이루는 역학은 이번 그림에서 중요한 역할을 할 것이다. 나는 존 실바가 만든 스머지 브러시를 사용했다(www.twitch.tv/johnsilvaart).

>06 나아가고 있는가

그림을 새로운 시선으로 보기 위해 나는 이를 뒤집었다(전통적으로 작업을 한다면 거울을 이용해보라). 그리고 구성을 재검토했다. 평화로운 순간에 대한 그림이라면 균형 잡히고 조화로운 레이아웃으로 강조해야 하지 않을까? 그래서 나는 강에 있는 인물을 중앙으로 옮겼다. 이제 그 인물은 주요 초점이 되었고 나머지

인물은 선을 이루며 그를 가리켰다. 구성에 대해 공부한 이후 뭔가를 중앙에 배치하는 일에 근거 없는 두려움을 느끼기도 하지만 때로는 그게 필요할 때도 있다. 그러니 두려워하지 말자. 또한 바위의 굴곡을 조금 없애고 새끼 백호를 그려 강물의 색을 더욱 강조했다.

>07 적절한 이야기 생각하기

중앙에 있는 인물의 첫 스케치는 미학적인 면뿐만 아니라 이야기적인 면에서도 좋지 않았다. 모든 그림에는 터널 끝에서 빛이 보이지 않는 것처럼 자신을 의심하게 하는 순간이 있다. '고통'이 없는 '그림'은 없음을 기억하자. 그 인물의 행동과 자세는 지금 무슨 의미가 있는가? 그가 아무렇게나 거기 있다면 평화롭고 다정한 메시지를 어떻게 제대로 전달할 수 있는가? 이번 단계에서는 그가 무엇을 하고 있는지 생각해야 한다. 새끼 호랑이는 그의 것인가? 친구나 애완동물인가? 나는 우정을 표현하고 싶어서 껴안는 자세를 최종 결정했다. 이 시점에서 완벽할 필요는 없다. 아이디어를 전달하기만 하면 된다. 인물의 행동이 나머지 그림과 어울린다고 생각되면 계속해서 끝까지 마무리할 수 있다.

// 올바른 선택이 나타날 때까지 여러 가능성을 시도한다.

>08 그림 발전시키기

나는 그림의 여러 부분을 조금씩 그려나갔다. 원경을 더 그려넣어 단순함에서 벗어났으며, 색을 고치고 균형을 잡고 물 아래 꽃도 인물을 가리키도록 신경 써서 디자인했다. 가장자리는 세세하게 그리지 않고 스머지 및 혼합 브러시를 많이 사용하여 초점에서 너무 주의를 빼앗지 않도록 했다. 또한 단순하지만 적절하게 느껴지도록 중앙에 있는 인물의 팔을 바꾸고 바위 위의 두번째 인물을 삭제했다.

08

// 몇몇 요소를 바꾸고 새 호랑이를 그려넣었다. 중요하다고 생각되면 바꾸길 두려워하지 말라.

// 최종 단계가 가까울수록 작은 변화는 불필요해 보인다. 그러나 작가가 중요하다고 생각하면 중요한 것이다.

지금까지 호랑이의 크기가 뭔가 잘못되었다고 느꼈는데 화면을 축소하고 구체적인 자료를 찾아 사람과 비교해보니 호랑이를 더 크게 그려야 했다. 그렇게 했더니 순식간에 그림이 제대로 되었다. 호랑이 한 마리는 위에 덧칠을 하고 재규어로 바꾸어 다양함을 주었다. 또한 동물들을 이리저리 움직이고 서로 다른 자세를 취하게 하여 대칭적이지 않고 자연스러운 구성으로 만들었다.

>09 정돈하기

이 단계에서 바꾸는 것은 사소해보일 수도 있지만 앞으로의 과정에 중요하다. 단순한 진술이 더 좋다는 말이 있듯이 나는 명도를 그룹으로 묶고, 그렇게 밝을 필요 없는 부분을 어둡게

했다. 여기서 명심할 점은 주목하기를 바라는 지점만 밝게 해야 한다는 것이다. 물속의 백호를 가장 밝게 그려야 그 아래 밝은 부분에게 주의를 빼앗기지 않고 초점을 유지할 수 있다. 바위는 혼합 브러시를 사용하여 거친 질감을 부드럽게 했는데 이 또한 필요 이상으로 주의를 끌지 않길 바랐기 때문이다. 왼쪽 호랑이는 처음엔 주황색이었지만 다양함을 위해 흰색으로 바꾸었다.

>10 매만지기

형태를 매만지는 건 내가 좋아하는 단계 중 하나다. 지우개와 스머지 툴을 사용하여 붓 터치를 더하거나 지우며 형태의 윤곽을 다듬는다. 내가 영감을 얻는 곳은 옛 거장 윈슬러 호머(Winslow Homer)의 그림인데 그의 그림을 연구하고 모사해보며 해결책을 내 그림에 적용한다. 자신의 결점을 아는 게 중요하다. 나는 그렇게 자세할 필요 없는 요소에 너무 많은 공을 들이는 편이다. 그렇지만 호머의 작품을 참고한 이후에는 단순함, 명도 그룹, 윤곽선 정리, 형태 디자인 등을 늘 염두에 두게 되었고, 가장 중요하게는 디테일을 어떻게 나타내고 다루어야 하는지 알게 되었다.

// 좀 더 조정을 하여 장면을 정돈한다.

나는 시각적으로 원하는 바를 전달할 더 좋은 방법을 계속해서 찾으며 간추리고 정돈해 균형을 맞춘다. 여기서는 형태들이 만족스러웠으므로 색만 손보았다(물론 이제껏 그린 것을 망치고 싶지 않았으므로 약간만 조정했다). 포토샵에서 조정 레이어와 마스크를 사용하여 그림 전반의 색상을 약간 바꾸었다. 즐거운 장면을 전달하는 데 도움이 되길 바라며 과감하진 않지만 약간의 변화를 주었다. 또한 약간 벗어나 보이던 소년도 조금 크기를 줄였다.

>11 무슨 이야기인가

이제 디테일을 그릴 차례다. 재규어와 호랑이 위에 안장과 장비를 덧그리고 바위 위에 소년의 신발도 그렸다. 그러자 이들이 함께 여행을 하다 잠시 멈춰서 휴식을 취하는 중이라는 이야기가 강화되었다. 그림을 그리는 동안 이 장면에 대해 질문을 해보았다. 이들은 누구인가? 왜 함께 있는가? 친구들인가? 그렇지만 답을 찾진 않았다. 보는 이들에게 시각적인 단서를 주고 각자 자신만의 이야기를 구성해보도록 하는 편이 재미있을 것 같았기 때문이다.

>12 최종 그림

이제 마지막 손질을 한다. 예컨대 색을 끌어올리고 초점을 날카롭게 하고 위에 노이즈 레이어를 적용한다. 최종 그림은 다음 페이지에서 볼 수 있다. 놀라운 그림을 그리기 위해서는 자신의 모든 기법을 동원해야 한다. 그러나 무엇보다 진실한 그림, 자신만이 그릴 수 있는 그림을 창조해야 한다. 작품은 늘 정직해야 한다.

10

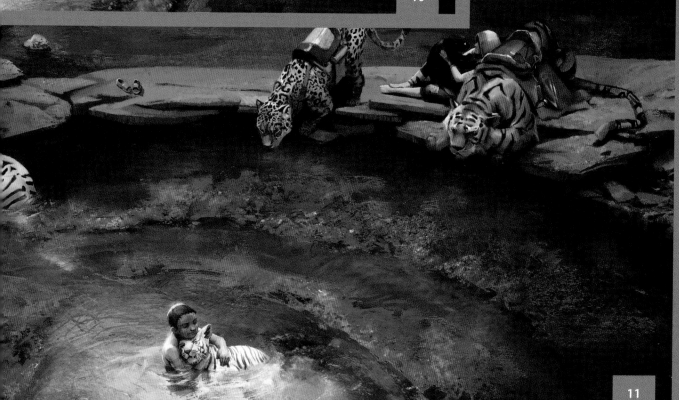

11

// 이야기를 암시하고 보는 이에게 해석할 여지를 준다.

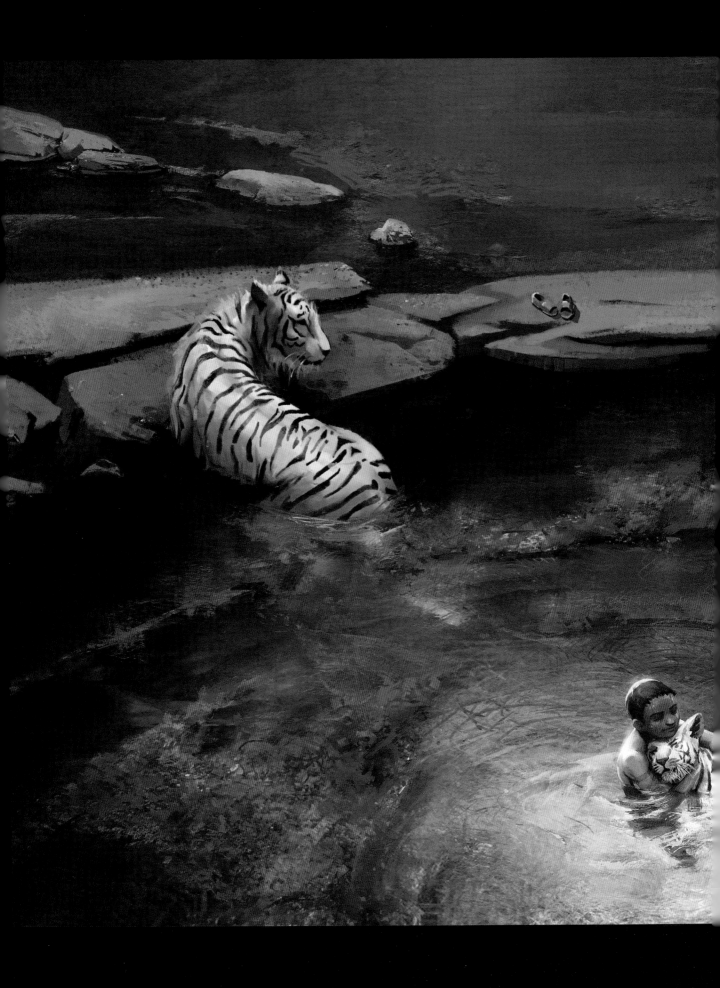

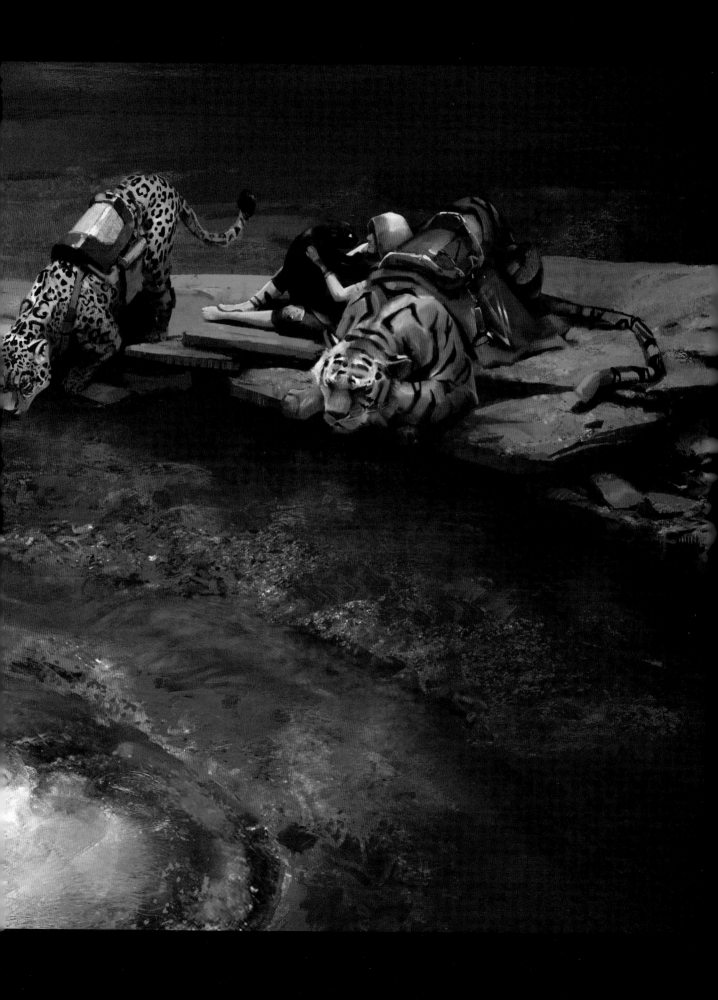

마리아 폴리아코바(Maria Poliakova) | www.artstation.com/artist/tubikraski

질투

이번 장에서는 '질투'라는 주제로 캐릭터를 그리는 과정을 보여준다. 작업의 맨 처음부터 시작해 중요한 단계들을 모두 다룰 것이다. 나의 주요 목표는 극적인 자세와 적절한 분위기, 아름다운 색을 사용하여 일종의 시기심이나 건강하지 못한 욕망인 질투라는 주제를 묘사하는 것이다.

>01 자유롭게 선 그리기

나는 대개 시작하기 전에 약간 연습을 하며 손을 푼다. 스케치북을 꺼내 특정 주제를 염두에 두고 자유롭게 선을 그린다. 아주 편한 상태로 연습을 하는 동안 생각은 이렇게 흘러갔다. "주제가 '질투'니까... 여자의 초상을 그릴까... 사악한 여왕이 좋겠어... 머리카락을 흩날리며 당당한 자세를 취하고... 머리에는 무거운 장식을 얹어야지..." 명상처럼 이런 연습을 하다보면 좋은 생각이 떠오르고 동시에 그림 그릴 준비도 된다.

>02 스케치

선을 그리는 연습이 끝나면 가장 좋은 드로잉을 선택해 스케치로 발전시킨다. 나는 이 작업

// 단순한 선 그리기는 손을 푸는 연습이 되고 아이디어를 떠올리는 데 도움이 된다.

을 종이에서 하기도 하고 포토샵에서 바로 할 때도 있다. 이번 경우는 스케치북을 사용했다.

나는 거만하고 약간 사악한 여성의 허리 높이 초상화를 그리기로 했다. 긴 머리를 흩날리는

그녀는 머리에 뿔이나 왕관이 있고 손에는 질투를 상징하는 뭔가를 들고 있다. 처음에 구체적인 콘셉트가 떠오르지 않으면 디테일은 그림을 그리는 과정에서 발전시키기도 한다. 이 단계에서 주로 하는 일은 기하학적인 형태를

// 포토샵으로 작업을 시작하기 전에 작은 섬네일을 그린다.

02

"이 단계에서 주로 하는 일은 기하학적인 형태를 구성하고 배열하는 것이다. 이들은 서로 보완되어야 한다. 작은 디테일은 지금 그리 중요하지 않다."

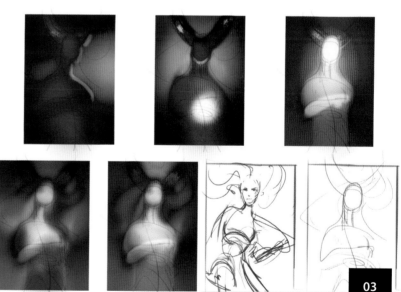

03

// 빠르게 만든 여러 색 조합이다.

구성하고 배열하는 것이다. 이들은 서로 보완되어야 한다. 작은 디테일은 지금 그리 중요하지 않다.

>03 색 스케치

이 단계에서는 여러 색 조합을 시험해본다. 나는 이걸 포토샵에서 하는데 색을 빠르고 효율적으로 바꿀 수 있어서다. 이 단계는 내 작업에서 중요하다. 앞서 스케치를 할 때와 마찬가지로 디테일은 신경 쓰지 않고 기본 색만 칠해 한번에 모든 것을 볼 수 있도록 화면을 축소한다. 재빨리 여러 툴을 사용하여 다양한 효과를 만든다. 지금은 그저 시도해보는 것이므로 색 조합이 너무 밝을 수도 있지만 나중에 음영을 넣어 색이 어두워지면 중간 톤이 된다.

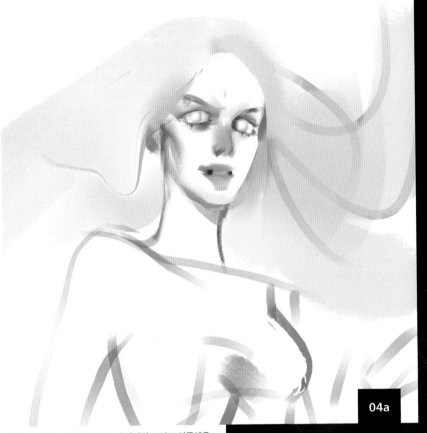

// 색을 더하기 전에 얼굴을 좀 더 자세히 그리고 실루엣을 대강 그린다.

>04 스케치와 색 합치기

이제 선택한 색과 스케치를 합쳐 그림의 기초를 만든다. 빠르게 스케치를 한 후에 좀 더 디테일한 얼굴의 윤곽과 기본적인 몸의 형태를 그렸다(그림 04a). 또 마음에 드는 색 스케치를 선택했다(녹색 계열이 강한 색 조합이 '질투'라는 주제에 어울렸다). 포토샵에서 선 그림의 블렌딩 모드를 멀티플라이로 하고 선택한 색 스케치를 선 그림 아래 놓는다(그림 04b). 이것은 나머지 그림을 위해 채색한 기초가 된다. 전통적으로 작업을 한다면 선택한 색 조합을 가지고 스케치에 바탕색을 칠한다.

가끔씩 그림을 흑백으로 보거나(혹은 참고할 명도 자료를 만들고) 이미지를 축소하거나 한걸음 물러나 멀리서 보는 것도 도움이 된다. 그렇게 그림을 여러 각도에서 보면 객관성을 유지하고 명도를 확인할 수 있으므로 형태와 빛에 대한 감각을 잃지 않는다.

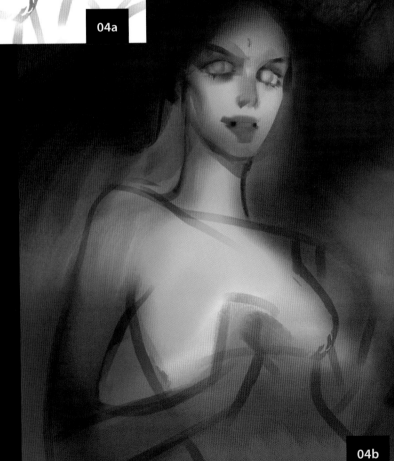

// 선 그림과 색 스케치를 합친다.

>05 디테일 더하기

이제 밑그림이 준비되었으니 디테일을 그리기 시작한다. 단순한 텍스처 브러시를 사용하여 인물 머리 위의 장식, 얼굴과 목을 간략하게 그리고 머리카락 색을 바꾸었다. 나는 보통 시작할 때 텍스처 브러시를 사용하는데 디테일이 약간 있는 단순한 형태를 그릴 수 있어 작품에 분위기와 활력을 더해주기 때문이다. 예를 들어 머리 위 장식은 브러시를 하드 라이트 모드(밝은 스포트라이트를 비춘 듯한 효과)로 그렸고 이는 작품에 콘트라스트와 색을 더해준다.

>06 얼굴과 머리카락 그리기

이제 얼굴을 그리고 원근법에 맞게 고치기 시작한다. 나는 캐릭터가 사악해 보이지만 끔찍하진 않길 바랐다. 그저 차가운 눈빛으로 냉담해 보이길 바랐다. 그래서 눈을 노란색으로 하고 동공을 그리지 않기로 했다. 또한 머리카락의 양감과 형태를 표현했다. 머리카락의 파란색은 따뜻한 색의 눈과 대비되고 머리카락을 두드러지게 하여 보는 이를 끌어들인다. 손의 자세도 그리기 시작했다. 이때까지도 최종적인 표정과 자세는 찾아가는 중이었으므로 얼굴에는 많은 변화가 있었다.

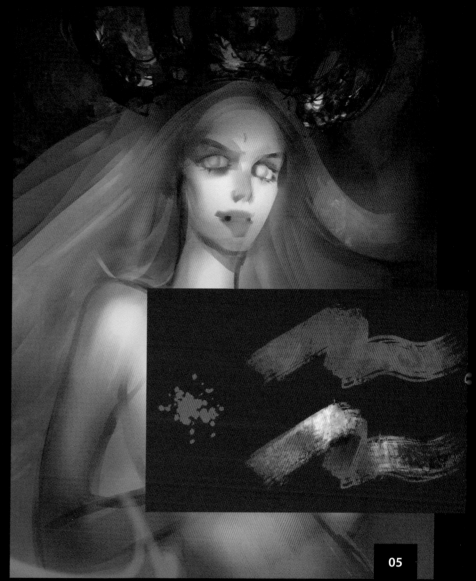

05

// 텍스처 브러시로 작업을 한다.

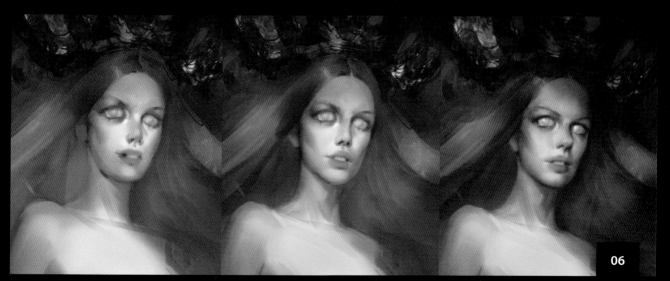

06

// 가장 마음에 드는 버전을 찾을 때까지 계속 그리며 적절한 얼굴을 찾는 중이다.

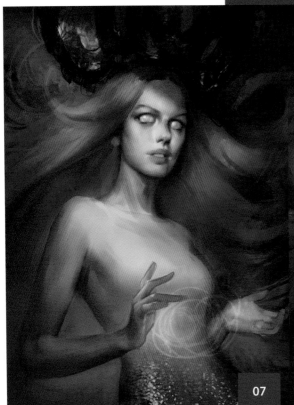

// 얼굴에 빛을 더 넣고 음영을 사용해 전체적인 양감을 강조했다.

>07 문제 극복하기

한 작품을 오래 그려도 제대로 끝내지 못할 때가 있다. 오랜 시간을 들인 데 비해 결과가 만족스럽지 않은 것이다. 지금도 그런 상황이다. 나는 얼굴을 오랫동안 그렸지만 결과가 마음에 들지 않았다. 이럴 때는 그림의 다른 부분을 우선 작업한다.

그래서 다음으로 빛에 집중하고 캐릭터의 얼굴에 차가운 녹색 빛을 비추기로 했다. 포토샵에서 소프트 라이트와 멀티플라이 모드를 사용하여 그림의 귀퉁이를 어둡게 하고 주된 콘트라스트가 얼굴에 집중되도록 하여 보는 이의 시선을 그리로 이끌었다. 또한 손을 칠하며 반짝이는 입자를 그렸고 허리 아래에 비늘 같은 질감을 추가했다.

>08 얼굴과 해부학

이제 최종 작품이 어때야 하는지 명확하게 떠오르기 시작했다. 이것은 푸르고 차가운 피부

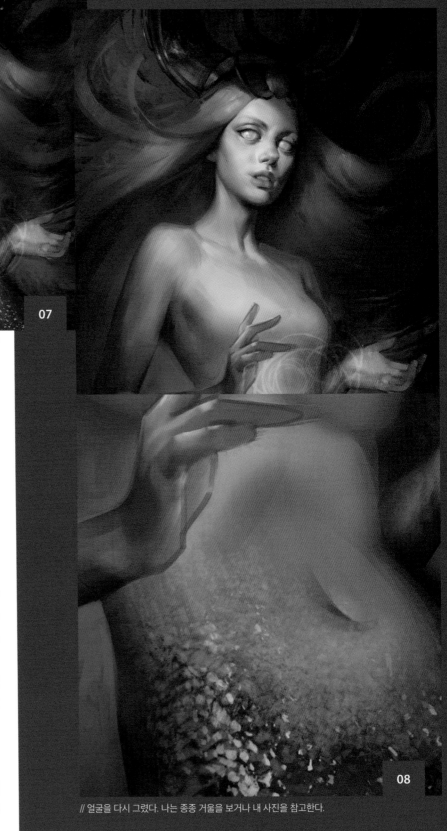

// 얼굴을 다시 그렸다. 나는 종종 거울을 보거나 내 사진을 참고한다.

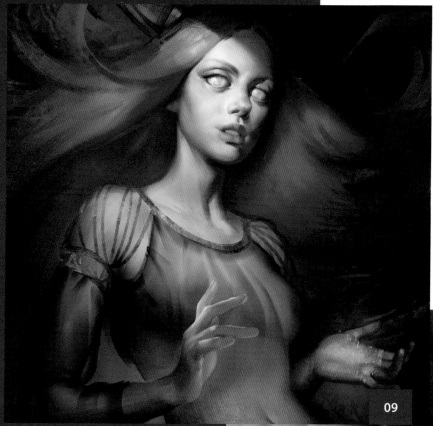

09

// 여기서는 부드러운 브러시를 사용해 부드럽고 매끄러우며 비치는 옷의 질감을 표현했다.

를 가진 뱀 소녀나 인어의 초상이다. 그녀는 어둠 속에서만 살아서 눈이 거의 보이지 않는다. 아마도 오래전에는 인간이었던 그녀는 지금 저주에 걸린 상태다. 이런 생각을 하면서 그녀의 얼굴을 다시 채색하며 좀 더 부드럽게 만들었다. 그림에 이야기적인 측면을 집어넣으면 결정을 더 신중하게 하고 보는 이의 몰입을 높이는 데 도움이 된다.

이제 얼굴을 어떻게 그릴 것인지 결정했으므로 몸도 그린다. 여기서는 위에 옷을 그릴 것이기 때문에 지나치게 그리지는 않았다. 목과 가슴이 연결되는 위치를 조정하고 어깨와 배도 그렸다.

>09 콘트라스트와 의상
오랜 시간 그림을 그리다보면 그림이 칙칙해지고 콘트라스트가 사라진다. 그래서 나는 작업이 막바지를 향할 때 콘트라스트를 다시 조정한다. 이를 위해 포토샵에서 두 가지 기능을

사용하는데 우선 레벨로 보정을 한 다음 이때 바뀐 색을 셀렉티브 컬러로 수정한다. 이 단계에서 나는 금색 패턴으로 장식된 비치는 의상을 그렸다. 블라우스를 흩날리게 하여 하늘하늘한 효과를 주고 그림에 미스터리한 느낌을 더했다.

>10 뱀
'질투'라는 주제를 생각할 때 캐릭터의 손에 '뜨거운' 노란색이 감도는 주황색 뱀이 들려 있는 모습이 떠올랐다. 질투는 강하게 들끓는 독한 감정이다. 따뜻한 색 뱀은 푸르고 차가운 인물의 피부와 강한 대비를 이룬다. 또한 뱀의 노란빛은 인물의 노란 눈과 비늘 덮인 몸을 보완한다.

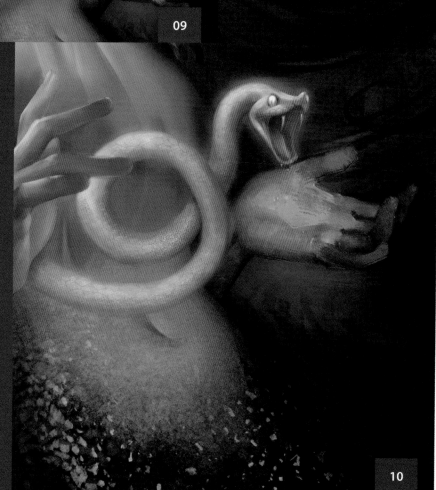

10

// 노란빛의 뱀이 그림과 주제를 이어준다.

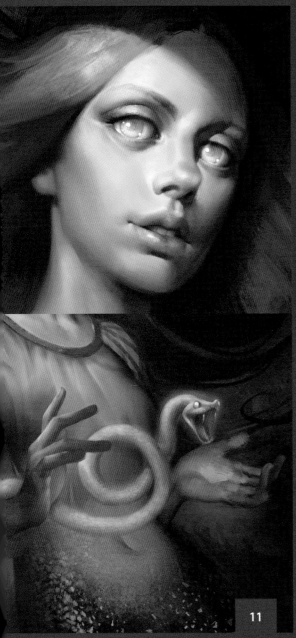

// 캐릭터의 얼굴과 손을 재검토한다.

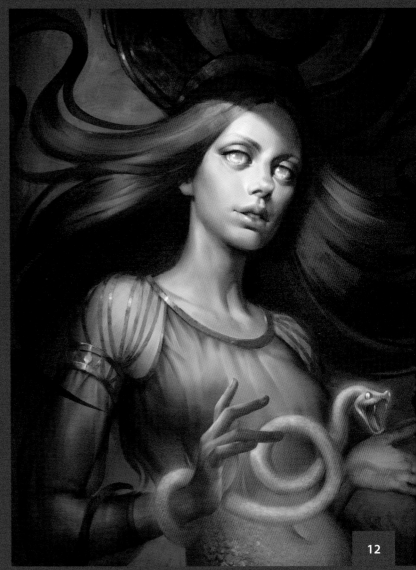

// 색과 묘사를 손질한다.

>11 얼굴과 손

캐릭터의 손과 얼굴은 중요한 초점이므로 이 단계에서 다시 살펴본다. 내 생각에 캐릭터를 그릴 때 가장 중요하게 그려야 할 곳이 손과 얼굴이다. 나는 원하는 초점에 따라 부분적으로 거친 붓 터치를 빼기도 하고 반대로 더하기도 했다. 또한 피부에는 질감을 더 주었다.

>12 마지막 손질

주요 작업은 모두 끝났고 이제 디테일을 마무리한다. 머리카락, 머리 위 장식, 여러 작은 입자 효과 등은 그림에 운동감을 준다. 디테일은 그려야 하지만 그림을 산뜻하게 유지하려면 모든 곳에 그려서는 안 된다.

>13 마무리 효과

마지막 단계로 뱀에서 뿜어져 나오는 따뜻한 빛이 캐릭터의 머리카락과 얼굴까지 닿도록 연장하여 질투의 상징이 주는 효과를 강화했다. 또한 뱀 자체도 길이를 늘여 구성에 곡선과 흐름을 주었다. 머리 위 장식 또한 덧그려 더욱 힘이 느껴지도록 했다.

포토샵에는 마무리에 유용한 효과들이 있다. 예를 들어 언샤프 마스크나 노이즈 필터를 2.5 정도로 하여 사용한다. 이 단계에서는 여러 효과를 시도해보며 어떤 것이 그림을 강화하고 두드러지게 해주는지 알아보는 것이 좋다.

이제 드디어 쉴 수 있다. 힘든 작업 후에는 휴식이 필요하다. 그래야 다음 날 더욱 생산적일 수 있다.

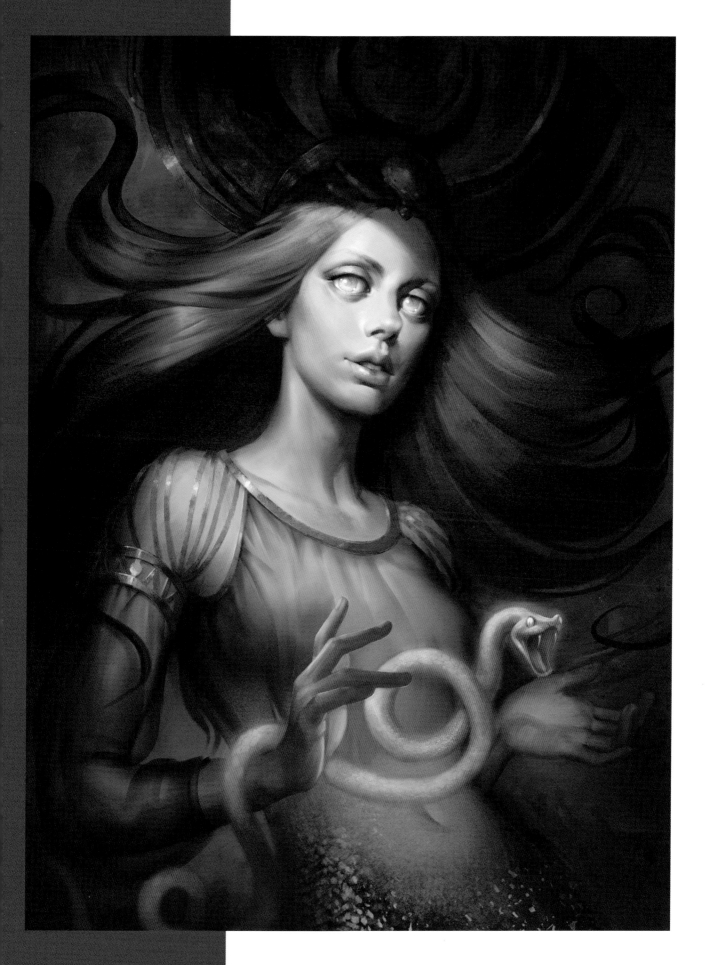

데미안 맘몰리티(Damien Mammoliti) | www.boneandbrush.com

두려움

무엇이 두려운가?

이번 장에서는 두려움이라는 인상적인 감정을 구현하고 묘사하는 일에 초점을 맞출 것이다. 일러스트에서 이렇게 강한 감정은 독특한 상징과 주제를 표현할 수 있는 잠재력이 크기 때문에 작업하기 좋다. 또한 인간의 감정이므로

그림의 주제를 정할 때 유리하게 사용할 수 있다. 나는 촉각적인 이미지를 통해 강력한 감정을 불러일으킬 수 있는 작은 디테일을 찾는 데 집중하려고 한다.

처음에는 우선 그림의 주제에 불을 지필 만한 개인적 경험에서 영감을 얻고 상상력을 더해

아이디어를 짜낸다. 그리고 포토샵을 사용하여 콘셉트 섬네일을 빠르게 그리고 스케치를 한 후 색을 간략하게 표현하고 빛을 묘사하여 완전한 디지털 일러스트를 완성해간다. 마침내 인간의 가장 원초적인 감정인 두려움을 불러일으키는 놀라운 그림을 볼 수 있을 것이다.

>01 아이디어와 영감

나는 두려움에 대해 잘 알고 있으므로 무엇을 그리고 싶은지 자문했다. 경험적으로 내가 두려워하는 것은 명백했다. 물에 빠지는 것, 알지 못하는 것, 특히 어둠 속의 알지 못하는 것을 두려워했다. 그래서 이번 그림에서는 물과 관련하여 어둡고 알 수 없는 깊이로 끌려들어가는 사람(얼굴이나 신체의 일부분)을 그리고 싶었다. 내가 가진 사진들을 재빨리 훑어보니 잔해가 떠 있는 어두운 물 이미지가 있어서 그것을 사용하기로 했다.

>02 자료 모으기

나에게는 가까운 호수에 여러 번 갔을 때 찍은 사진들이 있었으므로 탁한 물에서 대상과 잔해가 어떻게 보일지 알 수 있는 자료가 있었다.

// 호수에 잠긴 나뭇가지를 찍은 사진이다.

// 어두운 물에 잔해가 떠 있거나 빛의 변화가 있는
 사진이다.

아이디어를 얻는 단계에서는 그림에 복사해 넣을 자료보다는 아이디어를 떠올리는 데 도움이 되는 자료를 모으는 게 중요하다. 가장 필요한 것은 그림을 그리는 과정에서 빛, 음영, 특별한 효과 등을 어떻게 묘사할지 확실히 알 수 있도록 도움이 되는 자료다.

>03 섬네일과 아이디어

그림을 그리는 과정은 약간의 명도를 표현한 섬네일로 시작하는 편이 가장 좋다. 섬네일은 많은 시간을 들이지 않고 아이디어를 명확히 하는 데 도움이 된다. 섬네일의 좋은 점은 고해상도로 스케치를 그리는 수고를 덜어준다는 사실이다. 작은 섬네일을 활용해 멀리서 아이디어들을 살펴보면 실제로 그림을 그리는 단계로 넘어가는 데 도움이 된다. 또한 섬네일로는 빠르게 떠오른 아이디어들을 시험해볼 수도 있다. 결국 사용하지 않더라도 많은 시간을 들이는 게 아니므로 문제가 되지 않는다.

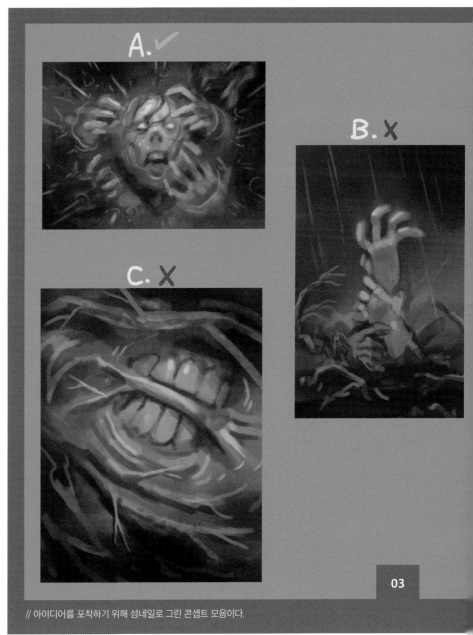

// 아이디어를 포착하기 위해 섬네일로 그린 콘셉트 모음이다.

너무 밝음

균형적임

너무 어두움

// 색 작업을 하기 전에 명도를 확인한다.

04

>04 명도 균형

아이디어를 결정한 다음 섬네일에서 명도를 재확인했다. 이 단계는 상당히 유익하다. 그림을 그리는 동안 섬네일을 가이드로 사용하면 최종 그림의 명도를 너무 어둡거나 밝지 않게 할 수 있기 때문이다. 그림 04의 위, 아래 그림은 섬네일의 명도가 너무 밝거나 어두운 경우를 보여준다. 균형을 찾아야 한다. 나는 그림 04의 중간 섬네일처럼 가장 밝은 하이라이트와 가장 어두운 음영이 똑같이 잘 보이도록 했다.

>05 구성

구성은 방향성을 나타내는 선과 형태로 그림을 정의하고 전달하는 데 도움이 된다. 이 그림에서 사선(빗방울)은 보는 이의 주의를 끌고, 원(얼굴을 잡는 손들의 고리)은 초상의 틀이 되며, 삼각형(얼굴의 감정)은 날카로운 모서리로 분명한 두려움을 전달한다. 손가락들은 얼굴을 가리키며 빗방울도 마찬가지다. 섬네일의 구성을 보면 초점이 어디에 있어야 할지 매우 분명하다.

05

// 단순한 형태를 사용하여 그림에 초점을 만든다.

■ Pro Tip
두려움은 어디에나 있다

좋아하는 공포영화에서부터 실제 사건까지 두려움은 모두가 어떻게든 경험하는 감정이다. 유명한 사건이나 미디어에서 접한 내용이 아이디어에 불을 지필 수도 있고 최근에 직접 겪은 사건이나 읽은 책에서 영감을 얻을 수도 있다. 언제든 영감을 얻으면 나중에 다시 보더라도 일단 아이디어를 적어놓는다.

// 세 가지 색 조합을 여러 개 시험해본다.

"최종 그림으로 원하는 방향이
무엇인지 명확히 생각했으면
모사하는 단계로 들어가
섬네일을 기초로 스케치를 한다."

>06 색과 분위기

섬네일이 만족스러우면 이제 색을 다룰 차례
다. 여기서 요점은 두려움이라는 강력한 감정
을 불러일으키는 것이다. 위의 도표를 보면 각
각 세 가지 색을 조합하여 간략하게 시도해본
네 가지 아이디어를 볼 수 있다. 첫번째 색은
섬네일을 지배하는 색이다. 두번째 색은 손과
얼굴에 비치는 빛의 색이다. 세번째 색은 눈,

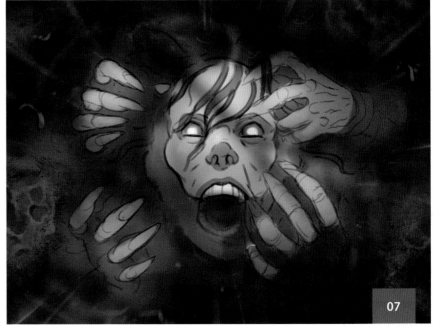

// 섬네일을 활용해 스케치를 한다.

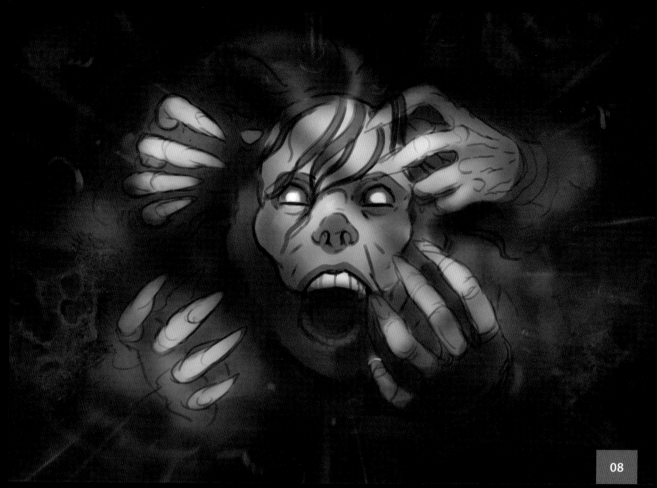

08

// 기본적인 스케치 위에 세 가지 색 조합을 더한다.

손끝, 입 등 주요 부분에만 악센트로 사용되어 초점이 초상에 가도록 했다. 나는 청록색을 주요색으로 하는 색 조합을 선택했다.

>07 스케치

이제 최종 그림으로 원하는 방향이 무엇인지 명확히 생각했으므로 묘사하는 단계로 들어가 섬네일을 기초로 스케치를 한다. 나는 섬네일을 최종 그림 크기(좋은 품질을 위해 가로 6000픽셀에 300dpi 정도는 되어야 한다)로 확대할 때 너무 늘어서 픽셀이 보여도 걱정하지 않는다. 어쨌든 그 위에 다시 그리기 때문이다. 이번 단계를 기초로 아이디어를 좀 더 명료하게 스케치하기 시작했다.

>08 색 스케치와 준비

명도를 정하고 스케치를 시작했으므로 색을 설정하는 단계로 넘어갈 수 있다. 거칠게 표현

한 6단계 색 스케치에서 선택한 색을 추가하기 시작한다. 나는 포토샵을 쓰므로 오버레이 레이어를 사용했다. 이제 묘사를 시작할 수 있는 단단한 기초가 완성되었다.

■ Pro Tip

영감과 자료수집

어떤 웹사이트는 영감과 자료를 얻는 데 매우 좋다. 핀터레스트(Pinterest)나 텍스처스닷컴(textures.com)을 보면 그림에 활용할 수 있는 텍스처 자료와 영감을 주는 내용을 많이 찾을 수 있다. 쉽게 접근할 수 있는 폴더를 만들어 그림을 그릴 때 도움이 될 만한 것을 모아놓자.

>09 형태 나누기

그림의 여러 요소를 신중히 생각하며 각각 적절하게 디테일을 표현해야 한다. 그림 09는 그림의 여러 부분을 어떻게 나누었는지 보여준다(각 그림에서 붉게 표시한 부분을 보라). 전경에는 그림에서 가장 또렷하게 보이는 얼굴과 손이 있다. 그리고 중경에는 물결과 물방울 등 물을 나타내는 효과와 물위에 떠 있는 나뭇잎이 있다. 그 뒤로 원경에는 탁한 물과 그 아래 부유하는 모든 것을 보여준다. 이렇게 형태를 나누면 대상을 어떻게 중첩시켜야 할지 잘 알 수 있다.

>10 빛과 연출

디테일을 그리기 전에 광원을 어디로 할지 숙고하고 마무리하는 시간을 갖는 편이 좋다. 나는 이 그림의 광원이 위에서 일정한 간격을 두고 떨어져 있길 바랐다. 마치 어떤 사람이 우연히 지나가다 얼굴로 손전등을 비춘 듯이 말이다. 그렇게 정하고 나니 하이라이트와 음영, 그림자가 어디에 위치해야 할지 명확해졌다. 그림 10a와 10b는 각각 광원을 정하기 전과 후를 보여준다. 이제 본격적으로 그림을 그릴 차례다.

전경

중경

원경

09

// 전경, 중경, 원경을 나누어 그림의 초점을 정한다.

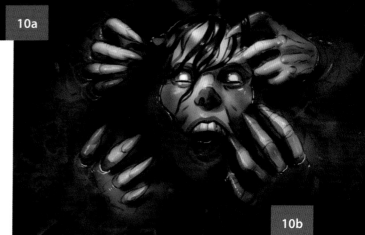

// 빛을 디테일하게 표현하기 전 그림이다.

>11 감정의 디테일

두려움은 묘사하기에 매우 흥미로운 감정이다. 몇몇 기본적인 아이디어를 활용하면 보는 이에게 쉽게 두려움을 불러일으킬 수 있다. 뜬 눈위로 흘러내린 머리카락이나 입속으로 차오르는 물이 주는 불편한 느낌은 이런 그림에서 활용할 수 있는 감각이 무엇인지 보여준다. 유용한 감각(미각이나 호흡 등)을 방해하거나 가장 원치 않는 곳에 무언가를 놓음으로써 공감을 불러일으킬 수 있다. 이는 보는 이가 자신의 경험을 고조시켜 인물에게 공감하는 데 도움이 된다.

// 빛을 설정한 다음 묘사를 진행한다.

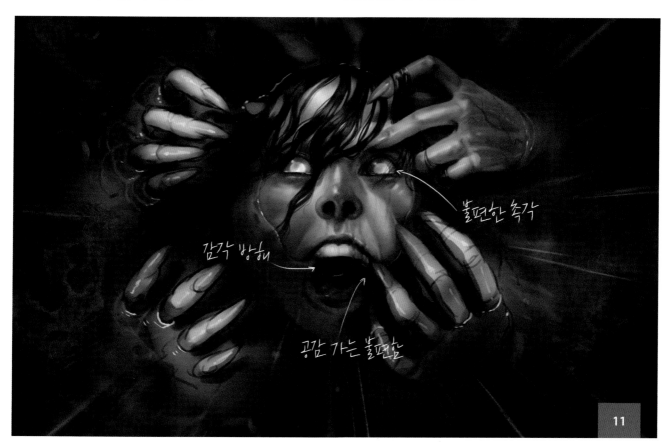

불편한 촉각

감각 방해

공감 가는 불편함

// 작은 디테일을 활용하면 큰 감정을 전하는 데 도움이 된다.

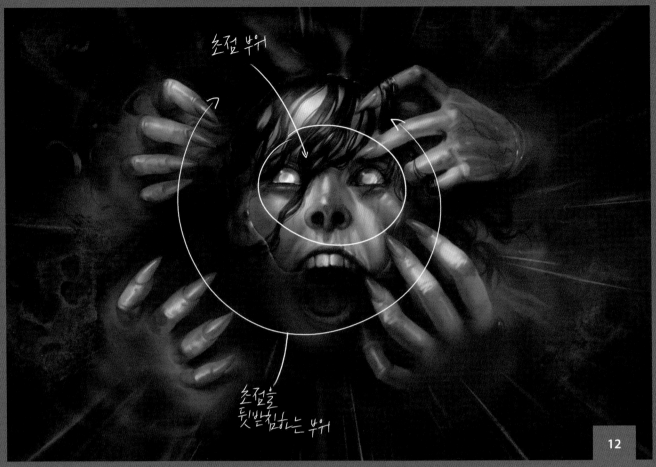

초점 부위

초점을
뒷받침하는 부위

12

// 색의 채도와 대비는 필요한 부위에 초점이 가도록 해준다.

>12 색의 강조

묘사를 진행하면서 색이 어떻게 섞이고 대비
되는지 지켜본다. 이 그림에서 가장 대비되는
것은 얼굴과 손의 초점에 사용된 주황색과 푸
른 물이다. 이는 내가 원하는 식으로 보는 이를
그림으로 끌어들인다. 창백한 피부로 섞여 들
어가는 약간 짙은 주황색은 9단계에서 설명한
전경의 요소가 중경과 원경 앞에 있게 해준다.

>13 물 효과

이제 중경으로 넘어가 물 아래 있는 대상 위로
물 효과를 준다. 물 효과는 전경의 요소를 더
욱 강조하는 데 도움이 된다. 그렇지만 우선
얼굴과 손을 완성한 다음 물 효과를 그려야 좋
다. 물 효과를 얼마나 강하게 넣어야 전경과
경쟁하지 않고 배경으로 남을 수 있는지 알 수
있기 때문이다.

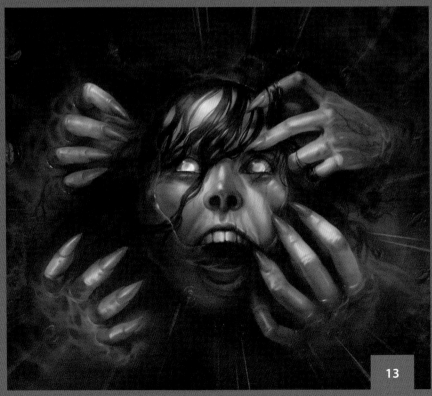

13

// 중경에 물 효과를 넣는다.

>14 조정 및 손질하기

마지막 단계에 앞서 한걸음 물러나 전체적인 색 균형과 빛을 확인할 차례. 나는 지금까지의 묘사가 약간 평면적으로 보이는 듯해서 커브 조정 레이어를 사용하여 색을 확인하고 물의 색조 일부를 되돌렸다. 또한 노란색을 약간 입힌 오버레이 레이어로 얼굴에 자연광을 더해주었다(그림 14a와 14b).

>15 최종 그림

빛을 조정하고 색을 손보는 등 몇 가지 손질까지 끝낸 그림이 완성되었다. 드디어 두려움이 생생하고 끔찍하게 묘사되었다. 이제는 각자가 무서운 작품을 그려 보는 이를 두렵게 할 차례. 기억하라. 감정을 생생하게 불러일으킬수록 보는 이가 그림을 더 무서워할 것이다. 아이디어가 단순하지만 강력해야 보는 이에게 성공적으로 메시지를 전달할 수 있다.

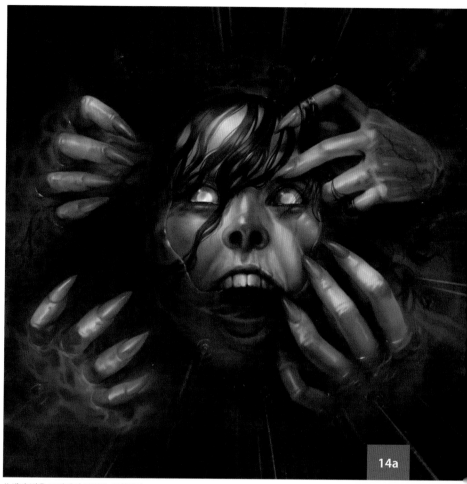

14a

// 색과 빛을 조정하여 그림을 손질한다.

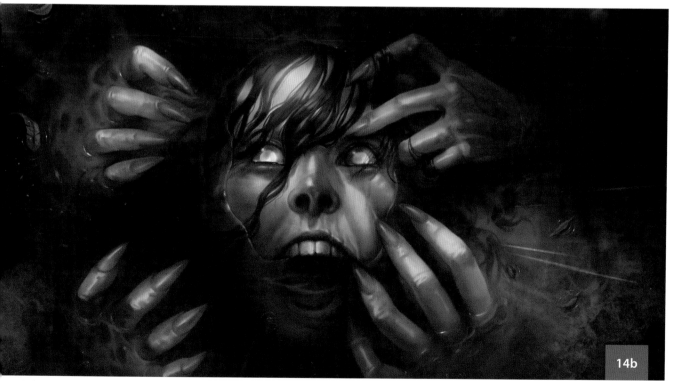

14b

// 얼굴에 자연광을 더한다.

재커리 몬토야(Zachary Montoya) | www.zachmontoya.com

이번 그림의 주제는 '희망'이다. 아트 디렉터의 의견을 들으며 몇 가지 떠오른 초기 이미지를 종이에 섬네일 형태로 그렸다. 희망의 상징을 발견하는 콘셉트를 바탕으로 상처 입고 여행에 지친 기사가 황량한 풍경을 터덜터덜 걸어가는 장면을 발전시키기로 했다.

>01 섬네일

내 섬네일은 정말 나만 알아볼 수 있으므로 완전히 실용적이다. 나는 아이디어를 다듬기 위해 여러 가지 배경과 구성을 시험했다. 그중 계속 돌아오게 되는 섬네일은 외계인처럼 생긴 어둡고 뒤틀린 나무들 사이에 꽃이 핀 오아시스가 있는 장면이었다. 그림을 그리는 가장 첫 단계는 섬네일을 20개 정도 그린 다음 진행시킬 하나를 고르는 것이다.

>02 스케치하기

나는 대개 드로잉과 계획을 많이 하므로 그림을 그리다 뜻밖의 일이 생겨도 좋은 경우가 많다. 그림을 그리는 도중에 구성이 너무 많이 바뀌는 것은 원치 않는다. 여기서는 보는 이에게서 멀어지는 기사를 그린 처음 스케치의 아이디어를 채택했지만 방향을 뒤집어 상처 입은 기사가 더 많은 특징을 보여줄 수 있도록 했다.

스케치를 포토샵으로 옮겨서 그림 크기를 최종 치수로 키우고 300dpi로 설정한다. 그런 다음 작품 전체에 빛의 전반적인 톤을 넣기 시작한다.

// 첫 단계로 섬네일을 고른다.

01

>03 장면 규정하기

나는 항상 넓은 붓 터치와 애매한 형태로 시작하여 점차 그림을 다듬고 개선해 나간다. 이 단계에서는 톤을 넣고 드로잉을 약간 더 자세하게 만든다. 작품의 초점은 드로잉에서도 더욱 명확하게 그리는 편이다. 이 부분은 나중에 그림에서 가장 디테일하게 표현된다. 여기서는 보는 이의 눈이 기사와 칼에 이끌리도록 하고 싶었다. 전체적인 구성이 무성한 숲에 자리하고 있으므로 배경에 '노이즈'가 많다. 이 때문에 초점은 가장 섬세하고 대비되어야 나머지 그림에서 도드라질 수 있다.

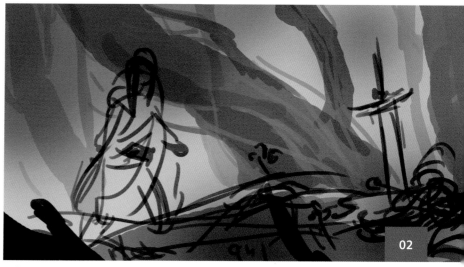

// 섬네일 콘셉트를 발전시킨다.

>04 색 정하기

본격적으로 그림을 그리기 전에 전반적인 색과 분위기를 미리 염두에 둔다. 여기서는 어둡고 뒤틀린 나무들을 차갑고 생경한 풍경으로 사용할 생각이므로 주로 어두운 청록색을 쓰고 땅은 따뜻한 주황색으로 푸른색과 대조되도록 했다. 또한 따뜻한 노란색으로 여기저기에 반짝임을 표현해 구성을 하나로 연결했다.

꽃을 무슨 색으로 해야 할지 확실하지 않아서 노란색과 함께 분홍색을 몇 군데 칠했다. 만약 이것이 유화라면 이 단계의 목표는 핵심적인 디테일을 그리기 전에 우선 캔버스 전체를 채우는 일이다.

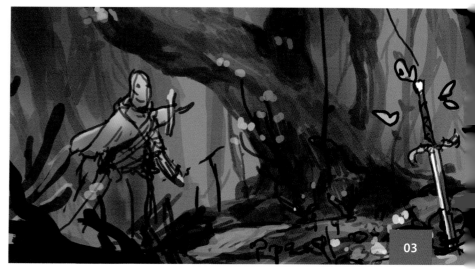

// 디테일을 좀 더 넣어 흑백 스케치를 더 발전시킨다.

// 색을 설정한다.

// 구성, 색, 빛을 조정한다.

>05 본격적인 그림 시작하기

나는 그림을 그리며 밀고 당기기를 많이 한다. 부분들을 약간씩 움직이고 넓은 붓 터치 위에 '드로잉'을 했다 지우며 디테일에 살을 붙인 다음 다시 돌아가 넓게 붓질을 하기도 한다. 여기서 꽃은 모두 노란색으로 하기로 했다. 색을 더 사용하면 복잡해 보여서 주인공과 칼로 향해야 할 시선이 분산될 수 있기 때문이다.

숲의 어둠이 더 강하게 느껴지도록 더 밝은 톤과 더 어두운 톤을 더하고, 전경을 밝히며 칼에 있는 '희망'의 상징을 강조하기 위해 빛줄기를 더했다. 이를 위해 부드러운 브러시를 사용하고 어두운 톤에는 멀티플라이 레이어, 밝은 톤에는 컬러 닷지와 스크린 레이어를 적용했다. 이렇게 하면 기본적으로 색을 바꿀 필요 없이 천천히 하이라이트와 어두운 톤을 더할 수 있다. 유화에서 사용하는 '글레이징' 기법과 같다.

>06 바탕칠과 색 더하기

조만간 캐릭터를 발전시켜야 할 때가 오지만 이 시점에서는 그림 전체의 디테일을 고르게 작업한다. 어떤 것에 깊이 뛰어들기 전에 얼굴

// 인물의 얼굴을 그리고 색과 질감을 더한다.

묘사부터 시작한다. 그런 다음 특정 부분에 너무 집중하기 전에 배경으로 돌아간다. 나는 텍스처 브러시를 사용하고 붓 터치가 남도록 느슨함을 유지하여 질감을 더하는 걸 좋아한다. 그러면 나중에 섬세한 작업을 할 때 디테일 사이로 바탕에 흥미로운 질감이 보인다. 색을 선택할 때 단색조를 사용하면 약간 진부해 보이지만 한꺼번에 색을 너무 많이 사용하면 모든 것이 탁해지기 쉽다. 여기서는 대상을 단색 톤

으로 칠한 다음 하나씩 색을 더해갔다. 예를 들어 나무는 처음에 파란색 한 가지로 칠했지만 디테일을 충분히 묘사한 후에 군데군데 초록색으로 이끼와 나뭇잎을 표현했다.

>07 색 혼합하기

너무 삭막해 보이지 않도록 가벼운 터치로 투명한 초록색을 파란색 위에 칠한 다음 결과적으로 나온 색을 혼합했다. 나는 유화와 유사한 인상주의적인 붓 터치를 좋아해서 부드러운 브러시를 사용하지 않고 과감하고 딱딱한 터치로 두 가지 색이 전환되도록 하여 색을 '혼합' 한다.

>08 그림과 색 더 발전시키기

나무와 땅에 질감과 하이라이트를 더하고 전경의 꽃과 나뭇잎을 위한 바탕색을 칠했다.

나뭇잎과 통나무 등 전경에서 가장 앞에 있는 대상은 아주 밝거나 어둡게 대비가 강해야 한다. 그래야 깊이감을 주어 그림이 평면적으로 보이는 걸 막을 수 있다. 갑옷과 칼의 금속 부분은 원경과 전경의 채도가 높은 푸른색과 주황색에서 도드라지고, 희망의 상징에 초점이 더해지도록 채도를 낮춰 푸른빛 도는 회색으로 칠했다.

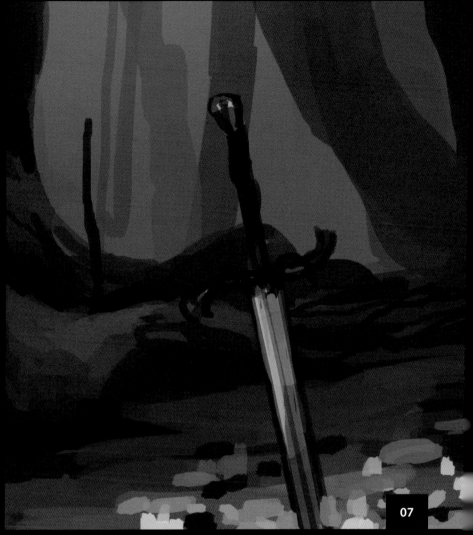

// 색과 붓 터치를 어떻게 혼합했는지 가까이에서 보라.

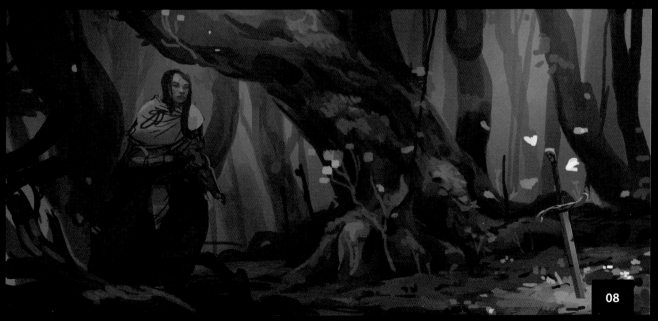

// 장면 전체를 서서히 발전시켜 나간다.

09

// 기사가 점점 명확해진다.

>09 기사 발전시키기

일단 처음에는 기사가 어떻게 걸을 것인지 대략적인 생각을
가지고 디자인과 자세를 스케치했다. 그리고 디자인을 개선
할 때마다 손, 몸, 갑옷 등의 참고 자료를 찾아 선 드로잉을 좀
더 해부학적으로 올바르게 만들었다. 설사 해부학에 익숙하
더라도 여러 자세 등에 관한 참고자료를 활용하는 편이 좋다.

>10 의상 자료

여기서부터 망토와 갑옷의 자료를 참고하기 시작했다. 일반
적으로 그리는 대상 하나에 두세 가지 사진을 참고하지만 그
렇다고 그것을 고수하지는 않는다. 나는 나의 상상력에 의지
하여 나 자신의 고유한 스타일이 나오길 바란다.

그래도 의상은 늘 자료를 충실히 참고하는 편이다. 정확한 자
료를 인터넷에서 찾기가 거의 불가능하므로 망토의 경우에는
내가 직접 침대시트를 등에 두르고 기사와 같은 자세로 다양
한 참고 사진을 찍었다. 이 단계에서 스케치는 아직 대략적인
편이다.

>11 갑옷 다듬기

대략 스케치한 갑옷을 좀 더 정제된 선으로 그린다. 나는 보통
인물이나 나무처럼 살아 있는 대상을 그릴 때는 손으로 자유
롭게 그린 다음 거기서 출발한다. 하지만 금속처럼 단단한 대
상은 반드시 밑그림도 정교한 윤곽선으로 정밀하게 그리는
편이 좋다. 갑옷의 선 작업이 끝난 후에는 아래에 균일한 색을
칠했다.

10

// 참고 자료는 기사의 의상을 디테일하게 그리는 데 도움이 된다.

11

// 기사의 갑옷이 모습을 갖추기 시작한다.

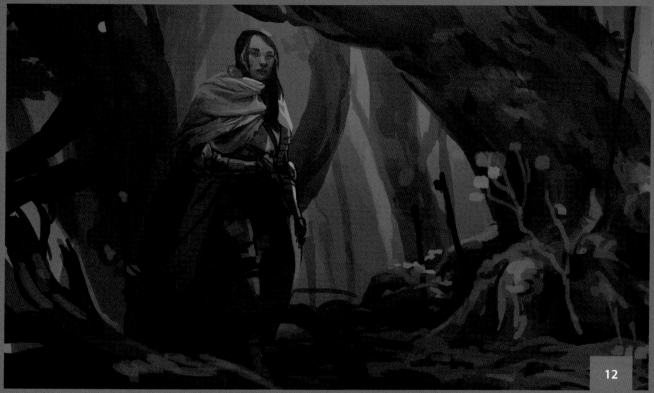

// 인물을 더 세밀하게 묘사한다.

// 망토에 사실적인 주름을 더 그린다.

> "눈을 찡그리고 자료 이미지에서
> 톤의 큰 부분들을 찾아
> 그림에 단순한 형태로
> 표현하면 도움이 된다."

>12 마스크 활용하기

계속해서 인물의 디테일을 그린다. 망토, 갑옷, 옷, 가죽은 다른 평면 레이어에 있다. 레이어 안에서 균일하게 칠한 바탕색 밖으로 나가지 않고 묘사하려면 해당 영역 안에 놓이는 이후의 레이어에 마스크를 적용한다. 그러면 바탕색 바깥에 아무리 낙서를 하더라도 마스크를 해제하기 전에는 보이지 않는다.

>13 망토 그리기

이제 망토와 갑옷에 좀 더 톤을 더하기 시작한

다. 천을 표현하는 건 정말 까다롭다. 잘못하면 으깬 감자처럼 보이기 십상이기 때문이다. 천은 부드러워서 딱딱한 모서리가 없다고 착각하기 쉽다. 눈을 찡그리고 자료 이미지에서 톤의 큰 부분들을 찾아 그림에 단순한 형태로 표현

하면 도움이 된다. 그러면 망토를 과하게 묘사하지 않을 수 있으며, 그림을 축소해 최종 크기대로 보면 연결 부위 없이 한데 어울려 흘러내리는 천 소재로 보인다.

>14 갑옷 그리기

기사의 금속 갑옷은 꽤 닳아서 반짝이고 광이 나는 금속만큼 반사되지 않는다. 금속의 하이라이트는 일반적으로 금속의 고유색보다 뚜렷하고 주위의 빛을 반사한다. 여기서는 훨씬 밝고 약간 더 채도가 높은 파란색을 사용해 빛이 부딪히는 갑옷의 모서리를 칠했다.

그림에서 인물에게 시각적인 깊이를 주기 위해서는 일반적으로 몸의 아래쪽일수록 빛에서 멀리 있으므로 톤이 어두워야 한다. 즉 기사의 다리에서 가장 밝은 부분이 기사의 왼쪽 팔뚝에서 가장 밝은 부분보다 어두워야 한다. 빛줄기에서 멀리 있는 망토의 아래쪽도 마찬가지다.

>15 칼

이 시점이 되면 그림에서 스트레스를 받는 부분은 끝났다. 모든 톤과 색을 이미 정했으므로 이제 그리고 다듬기만 하면 된다. 갑옷의 경우에는 인상주의적인 붓 터치를 사용하여 색을 혼합했다. 나뭇잎과 이끼 등 디테일을 더 그리고 땅 위의 꽃을 위한 바탕색을 칠했다.

14

// 주위의 빛이 갑옷의 하이라이트에 어떻게 영향을 미칠지 신중하게 생각한다.

15

// 색을 다듬고 전경의 칼을 발전시킨다.

// 묘사를 마무리하고 마지막 수정을 한다.

16

// 배경의 나무에 미묘한 디테일을 더한다.

또한 전경의 칼을 다시 디자인했다. 다양한 스타일로 여러 번 다시 그린 끝에 만족스러운 콘셉트를 발견했다. 희망의 상징으로 칼 손잡이의 끝을 자라나는 꽃 사이에 있는 장미로 표현했다. 디자인을 더욱 돋보이게 하기 위해 손잡이 끝을 가시처럼 보이도록 날카롭게 하고 중간에 나뭇잎을 그렸다. 칼날은 가능한 세밀하게 그려야 하는데 칼날의 얇은 하이라이트는 칼의 날카로움을 나타낸다. 이는 칼이 초점으로서 배경의 인상주의적인 터치에서 도드라지는 데 도움이 된다.

>16 배경 그리기
배경의 나무에 선명함을 더했다. 그리고 약간 채도 높은 파란색으로 나무에 하이라이트를 더해 색을 흥미롭게 유지하고 좀 더 회화적으로 보이게 만들었다. 배경을 전경보다 자세하게 그리지 않는 것이 중요하다. 장면에서 멀리 있는 대상은 톤이 가볍고 채도가 낮아야 함을 명심한다.

>17 마지막 손질
마지막 단계는 작품의 모든 세부 묘사를 마무리하는 것이다. 나는 꽃의 꽃잎, 바닥과 나무의

17b

// 스캔한 아크릴 물감 텍스처다.

나뭇잎을 명확하게 그리고(그림 17a), 칼의 크기는 기사의 몸집과 어울리도록 작게 축소했다. 그림 곳곳, 특히 기사의 어깨, 머리카락, 나뭇잎의 모서리에 완전히 얇고 밝은 하이라이트를 넣어 어두운 배경에서 눈에 띄도록 했다. 기사의 갑옷에는 어두운 빨강색으로 피를 덧그렸다. 하이라이트로 전경의 칼을 밝히고 배경을 어둡게 해 좀 더 대비를 주었다.

모든 묘사와 수정이 끝났으므로 텍스처 레이어로 마무리한다. 온라인에서 무료 텍스처를 찾을 수도 있지만 나는 직접 만들었다(그림 17b). 리브스 BFK 종이에 매트 미디엄을 얇고 고르게 서너 번 바른 다음 아크릴 물감에 물을 섞어 그 위에 고루 얇게 칠한다. 아크릴 물감이 매트 미디엄 위에서 마르면 매우 흥미롭고 거친 회화적인 텍스처가 나온다. 아크릴 물감의 톤은 30% 회색이 이상적이다.

그래야 포토샵에서 사용할 때 텍스처가 그림을 압도하지 않는다. 텍스처를 300dpi의 큰 치수로 스캔한 다음 그림에 적용한다. 단순하게 포토샵에서 파일을 불러와 새 레이어로 만들면 된다. 그리고 거기서 편집해 원하는 효과로 만든다. 이 경우에는 멀티플라이 레이어로 적용했다.

>18 완성
드디어 많은 피, 땀, 눈물 끝에 디지털 그림이 완성되었다. 페이지를 넘기면 암울한 숲에서 눈에 띄게 밝은 희망의 칼을 향해 걸어가는 지친 기사를 볼 수 있다.

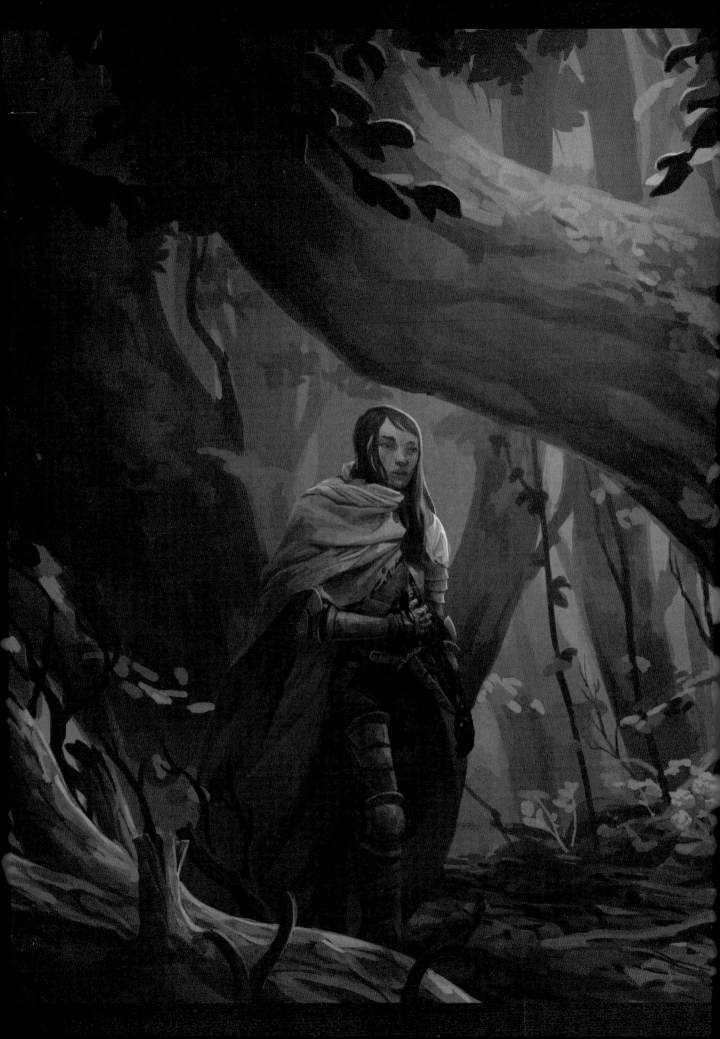

앤디 월시(Andy Walsh) | www.stayinwonderland.com

이 책에서 공포를 주제로 그림을 그리게 되어 무척 설렌다. 공포물은 내가 가장 좋아하는 장르다. 내 앞에 주어진 도전은 잘 알려진 공포물의 효과를 사용할 여지는 두면서도 뻔한 클리셰는 피하는 것이다.

'공포'를 주제로 작품을 의뢰받았을 때 자동적으로 떠오른 생각은 보름달과 차갑고 푸른색이었다. 나는 적어도 그런 것은 피하고 대신 중립적인 회갈색 톤으로 달밤이 아니라 안개 낀 낮을 배경으로 하기로 했다. 대낮에 벌어지는 무서운 장면도 가능하겠지만 그 중간 즈음이 나을 거라 판단해서 약간 다른 장면을 만들기로 했다. 그러나 여전히 관객은 염두에 두고 공포를 원하는 그들에게 정지된 이미지를 통해 공포를 전달해야 했다.

나는 일찌감치 이번 작품에서는 평소의 사실적인 스타일을 양식화된 스타일로 바꾸어야겠다고 결심했다. 그래야 도형적 언어와 색을 사용하여 여기저기서 현실을 과장할 수 있기 때문이다. 내 경우는 3D 소프트웨어를 활용하여 기초를 만든 후에 포토샵으로 넘어가지만 3D

© Steve Lovegrove / Adobe Stock

© Tamas Zsebok / Adobe Stock

01

// 온라인에서 관련 자료를 찾거나 직접 사진을 찍는다.

를 활용하지 않더라도 따라올 수 있다. 중요한 조사에 대해 다룬 이전 단계도 읽어보길 바라며 2D로 작업을 한다면 5단계부터 시작해도 좋다. 또한 2D 버전의 작업 흐름을 다룬 '평온함'에 대한 장(164페이지)도 참고할 수 있다.

영감을 얻기 위해 컴퓨터 폴더를 살펴본 뒤 퇴락한 산업 지역을 배경으로 하는 것이 공포를 보여주기에 적절할 것이라고 생각했다.

>01 자료 모으기

작업의 첫 단계는 언제나 자료 모으기다. 산업적인 건물을 중심으로 한 20세기 미국 건축에는 흥미로운 점이 있는데, 연대에 따라 형태와 소재에 특징이 많다는 점이다. 나는 온라인에서 오래된 창고 사진을 찾으며 이야기를 상상하기 시작했다. 산업 지역의 버려진 낡은 창고에서 어두운 일이 벌어진다면 어떨까? 누군가 수사를 하러 그곳으로 간다면? 건물 자체는 많은 콘셉트를 준다. 나는 너무 뻔할 수 있기 때문에 장면에 인물을 등장시키고 싶지 않았다. 다만 환경과 그 아래 숨겨진 내러티브만으로 말하는 것이 좋을 거라 생각했다.

02

// 3D 스케치 단계는 기본적인 형태, 빛, 카메라 앵글을 빨리 설정할 수 있게 해준다.

>02 초기 3D 스케치

공포를 재현할 때는 미지의 것, 일종의 미스터리가 있는 상황을 보여준다. 나에게 공포는 답을 잘 알 수 없는 의문과 관계있다. 모서리나 귀퉁이가 모호하게 보이는 물리적인 형태나 장소도 마찬가지다. 그래서 버려진 오래된 건물이 주는 분위기와 안개를 결합하여 불안한 느낌을 자아내기로 했다.

나는 오토데스크의 3ds 맥스를 사용하여 장면

을 대략 스케치하고 빛은 구름 낀 하늘 이미지로 돔 라이트를 주었다. 또 목재를 떠올리며 형태를 만들고 '으스스하고 버려진 곳'이라는 느낌을 명확하고 빠르게 전달할 수 있는 실루엣을 이루도록 했다.

>03 구성 실험하기

여러 이미지로 몇 가지 분위기를 시도해보았다. 그림 03의 왼쪽 위 디자인이 처음 떠올린 아이디어인데 이것을 포토샵으로 옮겨 재빠르

03

// 올바른 카메라 앵글과 구성을 찾고 나머지 장면을 구체화시킨다.

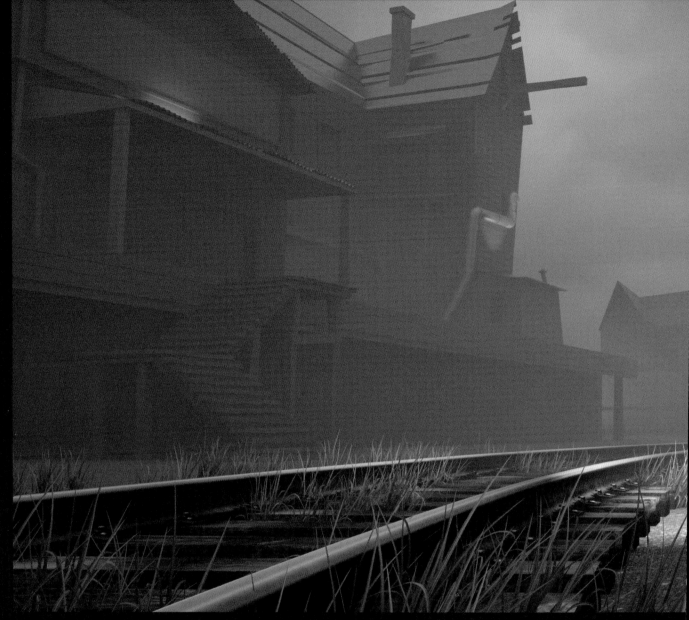

// 3D로 완성한 최종 구성이다. 이를 통해 그림이 어떻게 될지 자신 있게 알 수 있다.

게 덧칠을 했다. 나는 장면에 자동차가 있는 게 좋았고 밴이 흥미로울 듯했다. 공포라는 주제로 내러티브를 떠올리는 동안 밴이 아이스크림 트럭이면 좋겠다고 결정했다. 그러면 기분 나쁜 환경과 대조될 것이다. 하지만 첫번째 이미지는 너무 멀리서 보기 때문에 충분히 밀접한 느낌이 들지 않는다. 두번째 이미지(그림 03 오른쪽 위)는 조금 낫지만 지면이 더 보이길 바라서 세번째 이미지에서 수정했다. 결국 최종적으로 오른쪽 아래 이미지가 되었다.

>04 최종 구성

이전 단계에서 이번 단계로 오는 과정은 만족스러운 장면(맨 처음 이미지)으로 시작했지만 충분하지 않다는 어떤 소리가 들렸다. 이런 중요한 소리에는 귀를 기울여야 한다. 나는 실수를 했다는 것을 깨달았는데 문제는 장면 중심에 충분히 다가가지 못했다는 것이었다. 그래서 트럭 가까이로 그림의 시점을 수정하여 트럭에 연관되고 한편으로 버려진 건물이 불길하고 흐릿하게 보이도록 했다.

>05 선 그림

3D를 사용하지 않는다면 포토샵이나 연필을 사용하여 구성을 대략 그린 다음 선 그림을 더 자세히 그려 이 단계에 이를 수 있다.

3D 장면을 선 그림으로 만들기 위해서는 돔 라이트를 켠 채로 장면을 그린 다음 포토샵의 파인드 에지 필터를 사용하여 3D 이미지의 모든 것을 선으로 전환한다. 그러면 아주 유용하게 작품을 위한 선 그림의 기초를 만들 수 있다.

■ **Pro Tip**

내러티브 만들기

나는 마치 누군가 이상한 실험을 하고 있
는 것처럼 건물 위층에 빛이나 움직임을
넣기로 했다. 또 매달린 시체를 초점으로
삼고 돌출된 목재에 매달려 강한 실루엣
을 이루도록 했다. 트럭은 라이트가 켜진
상태로 생명의 흔적을 보여주도록 했다.
그저 '미스터리'를 만드는 게 아니라 실제
로 공포를 주어야 한다. 그럴 때 매달린 시
체, 까마귀, 피, 전체적으로 위협적인 느낌
등 유용한 클리셰가 작용한다.

"이번 단계로 오는 과정은
만족스러운 장면으로 시작했지만
충분하지 않다는 어떤 소리가
들렸다. 이런 중요한 소리에는
귀를 기울여야 한다."

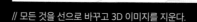
// 모든 것을 선으로 바꾸고 3D 이미지를 지운다.

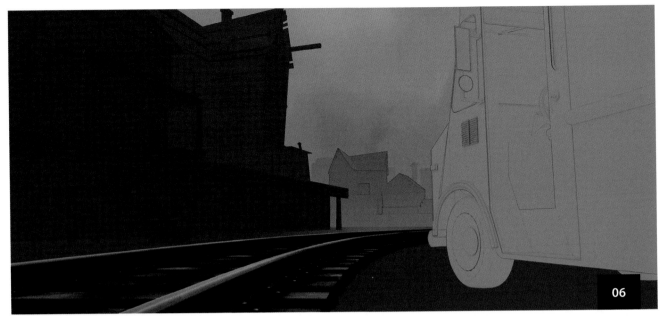

// 이제 선 그림 아래에서 본격적인 그림을 시작할 수 있다.

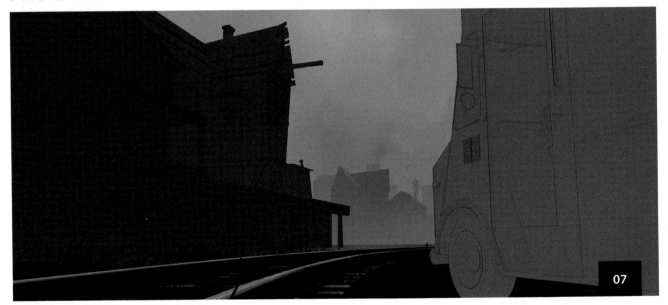

// 기본적인 형태가 완성되었으므로 채색을 시작한다.

>06 첫 명도

선으로 전환한 드로잉을 하나의 레이어로 만들어 가장 위에 놓고 멀티플라이를 적용한다. 이제 그 아래로 앞서 그린 스케치의 전체적인 명도 구조에 맞게 그림을 그릴 수 있다. 나는 완결된 명도 단위를 각각 개별 폴더에 저장하며 기본적인 명도 구조를 쌓아올린다. 하지만 명도를 계획하고 적용하는 법은 각자에게 달렸다. 전통적으로 작업을 한다면 그림을 그리면서 참고할 수 있도록 명도를 연구한 이미지를 따로 그려두는 것이 도움이 된다.

>07 채색 시작하기

이 단계에서는 멀리 있는 건물을 칠하고 지면과 풀을 그리기 시작한다. 나는 중립적인 회갈색 톤을 사용하려 했다. 주변의 빛에 색이 거의 없으므로 모든 것은 대체로 고유색을 간직한다. 여기서 주로 고려한 것은 대기다. 짙은 안개 때문에 한 건물 안에서도 멀어질수록 명도는 밝아지고 채도는 감소해야 했다. 멀리 있는 건물이 희미하게 보이며 다시 한 번 미스터리한 분위기를 불러일으키는 점이 좋았다.

"짙은 안개 때문에 한 건물 안에서도 멀어질수록 명도는 밝아지고 채도는 감소해야 했다."

>08 첫번째 빛 비추기

이제 작업 흐름이 조금 빡빡해진다. 나는 그림을 자유롭게 그리는 편이 아니고 의도적으로 포토샵에서 레이어를 많이 사용하여 최대한 통제를 하려 한다. 그래서 하나의 레이어로 된 그림 위에 빛을 직접 그리지 않고 마스크를 사용해 익스포저와 컬러 닷지 같은 조명 레이어를 적용한다. 이런 식으로 해서 아래에 무엇이 있든 빛을 일관되고 깔끔하게 넣고 따뜻한 색으로 차가움을 깰 수 있었다. 물론 빛을 넣는 방식은 각자 다를 수 있다. 전통적으로 작업을 한다면 빛의 기본적인 속성에 대해 숙지하고 자료를 많이 참고하는 편이 좋다.

>09 스타일 확립하기

(특정 스타일을 가져야 하는 한 작품 안에서) 일관된 스타일을 유지하기 위해 한 부분을 집중적으로 작업하고 스타일을 확정한 다음 나머지 그림의 기준으로 삼는다. 이 그림에서는 계단부터 시작했다. 그림 09를 보면 계단의 나무가 약간 뒤틀려 있음을 알 수 있다. 여기서 나는 최근의 애니메이션에서 영감을 받은 스타일을 사용했지만 좀 더 만화적으로 표현하는 한편 사실적인 빛을 유지했다. 이는 보는 이를 안전하고 편안한 '만화' 장르에 머무르게 하지 않으면서도 약간의 용기를 주는 흥미로운 조합이다. 또한 도형적 언어와 색을 강화하여 원하던 오싹함을 전달하는 데 도움이 된다.

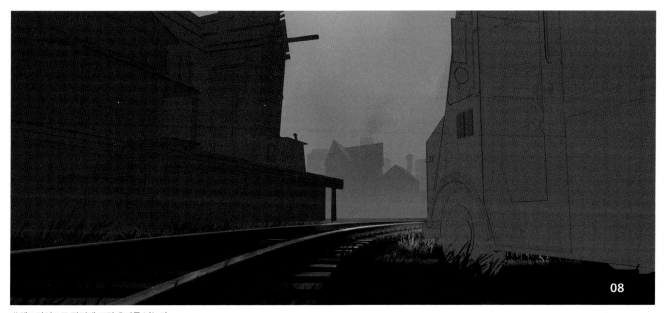

// 헤드라이트로 장면에 조명 효과를 넣는다.

// 건물로 옮겨가 스타일을 확립한다.

// 이제 스타일을 정했으므로 모든 건물에 적용한다.

>10 건물 그리기

나는 사진 자료로 다시 돌아가 판금과 목재로
지어진 첫번째 건물의 외관에 대해 일반적인
아이디어를 얻었다. 그리고 간판과 이를 비추
는 빛이 건물을 보여주는 중요한 요소가 되리
라 생각했다. 아래에서 비치는 빛은 늘 으스스
하다. 8단계에서도 조명 레이어를 적용하며
같은 기법을 사용했지만 이번에는 차가운 톤
으로 넣었다. 몇몇 유형의 간판을 시도해본 후
에 그림 10과 같이 꽤 미묘해 보이는 형태로 정
했다. 또한 처음 콘셉트에 맞게 안개를 표현하
기 시작했다.

>11 계속해서 건물 그리기

앞에 있는 건물을 완성하며 작업 흐름이 정해
졌으므로 이제 같은 방식으로 초점이 되는 주
요 건물도 그린다. 이 건물은 목재가 울퉁불퉁
고르지 않고 벽의 실제 기하학적 구조도 마찬
가지다.

모든 요소가 시각적으로 같은 명도 그룹 안에
속하도록 하는 것이 중요하다. 모든 건물의 명
도는 중간 명도 그룹에 속하고 트럭과 원경은
각각 또 다른 명도 그룹을 이룬다. 각 그룹 안
에서는 범위를 벗어나는 명도 때문에 시선을

// 주요 초점인 건물을 제대로 그리는 것이 중요하다.

■ Pro Tip
이야기는 구성에 버금가게 중요하다

이야기는 작품의 전체적인 아이디어나 콘셉트다. 때로는 예쁜 그림을 그려도 그리 주목
을 받지 못할 때가 있다. 그러나 장면이나 인물 안으로 끌어당기는 요소나 뒷이야기가
있으면 보는 이가 작품을 감상할 뿐만 아니라 즐길 것이다. 구성과 마찬가지로 그저 산
위에 사람을 세워놓고 그것을 이야기라고 해선 안 된다. 보는 이가 무슨 일인지 궁금해
하고 탐구할 만한 요소에 대해 생각하라. 상자 안에 뭐가 있지? 저 모퉁이에 누구지? 이
장면 전에는 무슨 이야기가 있었지?

// 이제 아이스크림 트럭의 기본 구조를 그린다.

빼앗기거나 시각적 노이즈가 발생되면 안 된
다. 여기서 나는 건물 안에서 으스스한 녹색 빛
이 나오게 하고 약간의 연기를 더해 활동을 암
시했다.

>12 전경의 트럭
아이스크림 트럭의 선 그림이 양식화된 이미
지에 너무 복잡하다고 느껴져서 디테일을 줄
인 다음 기본 색을 칠했다. 또한 매달린 시체의
실루엣을 그려 장면의 모호함을 덜고 공포를
강화했다. 이 때문에 우리는 녹색 빛이 나오는
방으로 올라가고 싶지 않게 된다.

>13 트럭 계속 그리기
나는 트럭에 사연이 있길 바랐다. 아이스크림
트럭이라는 사실 자체도 좋은 내러티브 요소
이지만 여기서 더 나아가 이미 모험을 겪었고
아마 그래서 이런 마지막을 맞이한 것처럼 흠
집을 더하기로 했다. 바로 이런 요소가 스토리
텔링에 정말 도움이 된다. 차에 움푹 들어간 부
분과 진흙이 튄 자국을 더했다.

>14 마지막 손질
이야기적인 요소를 이미 보여주고 있는 트럭
옆면에 아이스크림 메뉴를 더 넣은 다음 추가
적인 공포를 위해 문질러진 핏자국도 더했다.

// 트럭의 묘사는 작품의 나머지 부분과 같은 스타일로 해야 한다.

이 단계에서 운전석에 사람이 있다는 힌트를
넣어봤지만 어떻게 해도 억지스럽고 너무 뻔
해서 운전사가 어디로 갔는지는 보는 이에게
맡기기로 했다.

또한 앞에 있는 건물과 주요 건물 사이에 살짝
명도 차이를 주고 거기에 실루엣을 더 만들었

다. 마지막으로 그림이 적절하지 않게 따뜻해
지고 있어서 친근한 느낌이 들지 않도록 전체
적인 색채를 녹색 쪽으로 옮겼다. 작품이 불러
일으키는 분위기나 그 안에서 펼쳐지는 스토
리 라인이 대체로 만족스러웠다.

후안 파블로 롤단(Juan Pablo Roldan) | www.artstation.com/artist/roldan

이번 장에서는 '고립'이라는 주제로 그림을 그리며 내가 평소에 그림을 사실적이고 영화처럼 보이도록 하기 위해 사용하는 기법을 설명하려고 한다. 나는 무엇보다 그림에 내러티브를 담는 데 관심이 있기 때문에 단순한 실루엣, 형태, 텍스처, 대기, 빛, 분위기를 통해 이야기를 전달하는 방법을 보여줄 것이다. 보는 이가 너무 많은 요소에 의지하거나 추가적인 설명을 듣지 않고도 즉각적으로 내러티브를 이해할 수 있도록 하는 것이 주요 목표다. '간결한 것이 더 좋다'는 말을 항상 기억하자. 적당한 개수의 요소를 활용해 단순한 아이디어를 표현하고 보는 이가 스스로 이야기를 완결할 수 있도록 해야 한다. 그러는 편이 더 흥미롭다.

원근법, 구성, 명도, 깊이감, 조명 등 내가 사용하는 기본적인 원리는 그림이 좋아 보이게 하고 이야기를 명확하게 전달하도록 그리는 데 도움이 된다. 내 작업 과정을 보면서 각자 자신의 창작 활동에 적용할 수 있는 새로운 팁을 알게 되면 좋겠다.

여기서 그릴 장면의 배경은 한 바위섬이다. 그곳에는 긴 시간 홀로 살아가는 누군가가 있다.

// 탐구(섬네일 그리기)로 시작하고 실루엣과 주요 구성 요소에 집중한다.

// 그림의 구성과 실루엣을 재정립할 차례다.

오래전에 불시착한 우주선은 더 이상 날 수 없다. 살아남았던 대원들도 하나둘 죽고 이제 오직 한 사람만 남았다. 그는 누군가와 소통을 하거나 마지막 남은 장비로 먹을 것을 모으려는 중이다. 자, 시작해보자.

>01 탐구

매번 작품을 시작하기 전에는 영감을 찾는 시간을 갖는다. 여기서는 주제가 '고립'이므로 그런 주제로 일반적인 자료를 찾으며 떠오르는 아이디어를 기록했다. 나는 가끔 시간이 충분하면 영화를 보며 분위기를 잡는데, 이번에는 내가 좋아하는 영화 〈에어리언〉, 〈프로메테우스〉, 〈더 로드〉에서 영감을 얻었다. 모든 SF 장르를 좋아하지만 어둡고 무섭거나 생존을 다룬 SF에 더 끌린다. 그런 영화에서 일반적으로 사용되는 색채, 서사적이고 고독한 시나리오, 버려진 우주선, 어둠 속에서 뭔가 튀어나올 것 같은 느낌을 좋아한다. 다른 행성에서 생명체를 탐사하고 탐험하는 내용, 분위기와 미스터리로 가득 찬 환경과 생명체도 좋아한다. '고립' 같은 주제에 접근할 때 이런 영화들은 영감의 원천이 되어준다.

영감을 얻으면 포토샵에서 새 문서를 만들고 캔버스를 네 부분으로 나눈다. 그리고 각 부분에 서로 다른 실루엣과 앵글을 그려보고 이야기를 전달하기 좋은 구성을 찾는다. 기본적인 평면인 전경, 중경, 원경에 초점을 두고 단순한

// 색과 형태에 활용하기 위해 온라인에서 가져온 텍스처다.

형태로 장면을 그린다. 크고 단단한 브러시를 사용하여 날카로운 터치로 작업하면 흥미로운 실루엣을 빨리 찾는 데 도움이 된다.

>02 실루엣

이번 단계에서는 각 요소를 이해해야 한다. 이를 위해 실루엣을 더 자세히 그리고 구성을 다듬었다. 이제 산과 우주선, 인물이 좀 더 명확해졌다. 또한 빛을 약간 나타내어 장면을 비추는 빛의 주요 방향을 결정했다.

또 이 단계에서는 구성요소를 더해 처음의 아이디어를 발전시킨다. 여기서는 인물의 이동 수단으로 움직이는 플랫폼을 추가했다. 인물은 그 위에서 드로이드를 조종해 먹을 것을 찾는다. '간결한 것이 더 좋다'는 말을 명심하고

요소들을 가능한 단순하게 유지하도록 하자. 디테일은 나중에 표현할 것이다.

>03 텍스처

구성과 주요 형태를 정한 다음에는 흥미로운 텍스처 정보를 얻을 차례다. 텍스처는 예상치 못한 매력적인 형태를 만드는 데 도움이 되므로 유용하다. 텍스처를 잘 활용하면 전체 장면, 특히 우주선과 드로이드, 인물을 아주 멋지게 표현할 수 있다.

전통적으로 작업을 한다면 텍스처를 참고자료로 활용한다. 참고자료나 텍스처로 사용할 수 있는 다양한 이미지를 많이 모아놓는 편이 좋다. 직접 찍거나 다운로드 한 사진을 모아두면 된다. 사용료 없이 사용할 수 있는 이미지를 제

공하는 웹사이트도 여러 군데 있다. 특정한 주제로 작업을 한다면 무료로 좋은 이미지를 찾기 힘들지만 요즘은 다양한 주제의 이미지 모음도 쉽게 구입할 수 있다. 어떤 이미지들은 정말 가격도 적당하고 무척 유용하다.

여기서 나는 먼지가 자욱하고 오염된 대기를 염두에 두었으므로 원경의 산은 실루엣으로 남겨두었다.

>04 통합
우선 포토샵에서 레벨, 커브, 색조/채도 툴을 사용하여 쓰고 싶은 모든 텍스처의 색과 빛을 조정하고 그림에 어울리는 색을 얻는다. 주요 요소의 실루엣을 정했으므로 텍스처를 조작하기는 쉽다. 이것이 텍스처를 먼저 조정해야 하는 이유다. 전통적으로 작업을 한다면 다음 몇 단계를 보면서 그림에 형태와 디자인을 어떻게 더할 것인지 생각할 수 있다.

텍스처 레이어를 (이 경우에는 우주선의) 실루엣 레이어 위에 놓고 클리핑 그룹을 만든다. 이 단계에서는 텍스처의 임의적인 형태와 색을 사용하여 모든 요소를 디자인하기 때문에 개인적으로 좀 더 흥미를 느끼는 과정 중 하나다. 텍스처를 더한 다음 그 위에 채색을 하며 디자인을 다듬는다.

디테일을 너무 많이 넣지 않고 단순하게 하는 것이 중요하다. 여기서는 우주선의 전체적인 디자인, 특히 엔진의 일부가 될 전면에 초점을 맞추었다. 또한 빛을 약간 나타내어 입체감을 주었다.

>05 캐릭터
우주선의 디자인을 완성하고 빛의 방향을 정했으니 나머지 요소도 같은 과정으로 작업한다. 이제 캐릭터에 초점을 맞출 차례다. 이전 단계와 마찬가지로 주인공과 드로이드의 실루엣 안에 적용하기 적합한 텍스처를 찾는다. 텍스처의 우연적인 형태와 실루엣을 맞춰서 흥미로운 결과를 만드는 게 중요하다.

// 텍스처를 적용하기 전에 원하는 분위기와 그림에 맞게 조정한다.

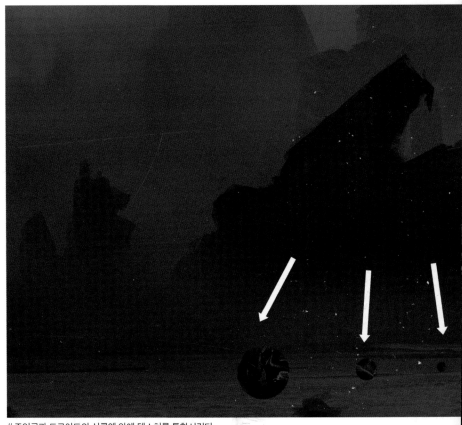

// 주인공과 드로이드의 실루엣 안에 텍스처를 통합시킨다.

그림 05를 보면 인물의 실루엣 안에 텍스처를
합쳐 배낭 같은 형태를 만들었음을 알 수 있다.
나중에 배낭은 플랫폼과 연결되지만 지금 그
정도의 디테일은 중요하지 않다.

04

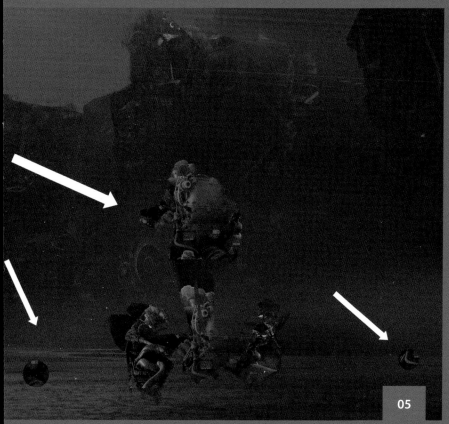

05

"이 단계에서는 텍스처의
임의적인 형태와 색을 사용하여
모든 요소를 디자인하기 때문에
개인적으로 좀 더 흥미를 느끼는
과정 중 하나다."

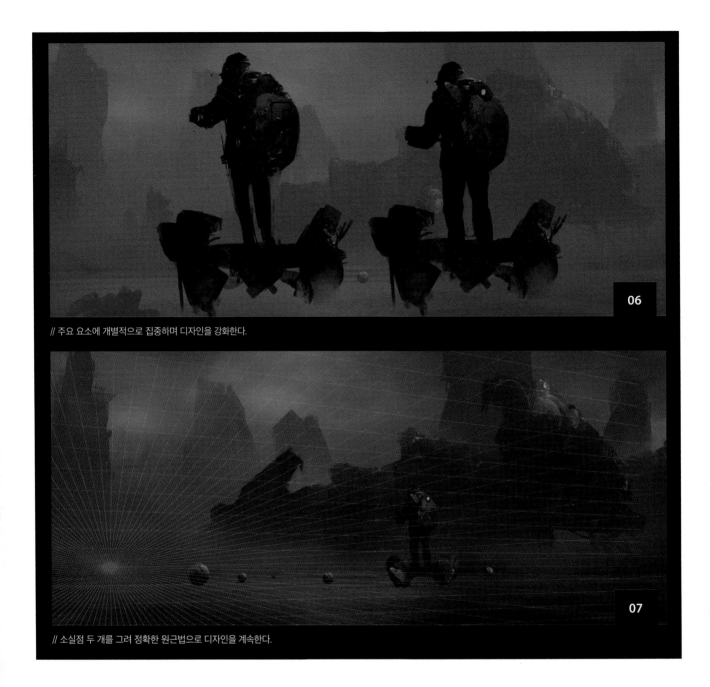

// 주요 요소에 개별적으로 집중하며 디자인을 강화한다.

06

// 소실점 두 개를 그려 정확한 원근법으로 디자인을 계속한다.

07

>06 클로즈업

이 단계쯤에는 그림에 대한 생각이 명백해진다. 이제 모든 주요 요소에 개별적으로 집중하며 디자인을 다듬고 디테일을 더해 각 부분을 강화한다. 보다시피 어떤 요소를 다듬든 과정은 똑같다. 즉 각 요소에 텍스처를 합친 다음 위에 채색을 하여 색과 형태를 일관되고 그럴듯한 디자인으로 만든다.

이 과정 동안 전체적인 작품의 시각적 언어를 통일하고 이미 머릿속에 있는 콘셉트에 맞는 디자인을 모색한다. 예를 들어 나는 인물의 배낭뿐만 아니라 우주선의 유기적인 외관과 어울리도록 드로이드에도 원 같은 유기적인 형태를 사용했다.

>07 원근법

주요 요소의 디자인을 다듬기 전에 실루엣 안을 그리고 디자인을 할 때 따라야 할 소실점 두 개를 집어넣었다. 이는 공간 안에 있는 요소들의 원근법을 정확하게 유지하는 데 도움이 된다. 나는 두 소실점을 각각 다른 색(빨간색과 녹색)으로 분리하는 걸 좋아한다. 이유는 간단하다. 모든 지점의 방향을 이해할 수 있도록 선을 시각화하기 위해서다. 또한 포토샵을 사용하므로 소실점 및 소실선을 하나의 레이어 그룹 폴더로 만들어 다른 레이어 위에 놓고 투명도를 조절하면 눈에 거슬리지 않게 볼 수 있다.

>08 원경

산과 같은 원경의 요소를 다듬어 실루엣을 마무리하기 시작한다. 이때 바위산이 있는 고립된 섬이라는 처음의 아이디어가 전달되도록

해야 한다. 그림 속 지형을 정의하는 건 중요하다. 의도하는 분위기를 전달하는 도구로 사용할 수 있기 때문이다. 예컨대 이 그림의 경우는 위험한 곳이라기보다는 황량한 장소로 보이길 원했다. 그래서 산을 날카롭게 묘사하지 않고 짙은 대기 속의 단순한 실루엣을 유지했다.

또한 깊이감을 주기 위해 구성의 아랫부분에 우주선 일부처럼 보이는 금속 요소를 더했다. 폐허가 된 우주선과 그것이 발전된 테크놀로지의 부서진 조각이라는 사실 때문에 인물은

더 외롭고 불행해 보이며 고립과 자포자기 상태라는 콘셉트를 강화한다.

>09 깊이

그림에 새로운 요소를 더하고 조정을 해 깊이감을 강화했다. 우선 그림을 좌우로 뒤집어 왼쪽에서 오른쪽으로 더 잘 읽히도록 했다. 그리고 우주선의 실루엣을 다듬어 그림에 리듬을 더하고, 보는 이의 주의를 주인공이 이동하는 오른쪽으로 이끌어 읽는 방향을 재정립했다. 또 전경에 바위를 더해 그림의 리듬이 시작하

는 지점으로 삼았다. 보는 이의 눈은 그곳에서 시작해 나머지 구성을 따라 오른쪽으로 그림을 읽어간다.

원경은 안개에 싸여 있으므로 복잡한 것을 더하려는 유혹을 피하고 실루엣을 단순하게 유지했다. 이는 그 너머에 무엇이 있을지 보는 이의 호기심을 이끌어낸다. 또한 안개는 알 수 없는 불길한 느낌을 주어 고독함을 더한다.

// 원경의 실루엣을 다룰 차례다. 산을 강화하고 다듬는다.

// 전체적인 장면의 깊이감을 강화한다.

>10 우주선 자세히 그리기

우주선에 디테일을 더하기 시작한다. 이 단계의 주요 목표는 앞서 찾아놓은 잔해와 파편 텍스처를 사용해 우주선이 오랫동안 방치되었다는 느낌을 주는 것이다. 나는 포토샵에서 라이튼 레이어를 사용해 텍스처를 그림에 적용한다. 이 방법은 각 요소에 디테일과 미묘하고 가벼운 터치를 더하는 데 매우 유용하다. 새 레이어에서 텍스처 위에 채색을 하고 모든 디테일을 더 다듬은 다음 통합하여 그럴 듯하게 만든다. 명확한 초점을 유지하기 위해서는 텍스처를 제어하고 그림에서 빛을 받는 부분에만 디테일을 더하는 것이 중요하다. 마찬가지로 전통적으로 작업을 할 때에도 디테일을 조절하여 주요 부위에서 다른 곳으로 주의가 흩어지지 않도록 해야 한다.

// 잔해와 파편 텍스처를 사용해 우주선을 디테일하게 그린다.

>11 캐릭터 디테일

우주선이 거의 완성되었으므로 이제 몇 가지 요소를 더하여 인물을 강화한다. 예컨대 작살은 그가 먹을 것을 구하는 중이라는 아이디어를 보강하는 데 도움이 된다. 이렇게 적대적인 환경에서 먹을 것을 찾기란 힘든 일이므로 드로이드의 도움이 절실히 필요하다. 디테일을 더할 또 다른 요소는 플랫폼이다. 앞서 모든 요소에 적용한 유기적인 언어를 유지하기 위해 플랫폼도 쉽게 알아볼 수 있도록 가오리를 닮은 형태로 그렸다. 또한 배낭과 플랫폼을 연결하는 케이블도 그려 같이 움직인다는 것을 표현했다.

// 인물의 다른 부분도 다듬는다.

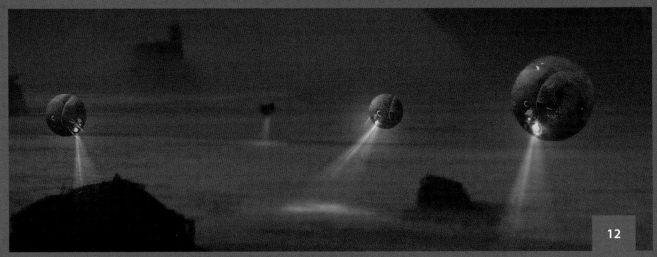

// 이제 드로이드를 그리며 이야기를 강화한다. 드로이드는 탐색을 하는 중이다.

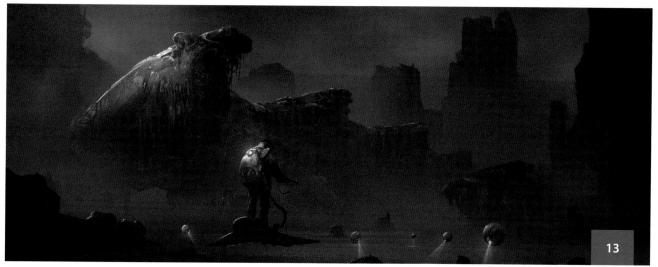

// 빛을 강화할 차례다.

// 이 단계에서는 그림의 색을 매끄럽게 다듬고 균형을 잡는다.

>12 드로이드

이제 드로이드에 생기를 불어넣을 차례다. 주인공을 도와 드로이드는 아마 움직임을 탐지하는 센서나 레이저 스캐너로 먹을 것을 찾도록 프로그램 되어 있을 것이다. 나는 포토샵에서 컬러 닷지 레이어를 사용하여 드로이드에서 빛이 나오는 것처럼 만들었다. 이는 흥미로워 보일 뿐만 아니라 리듬을 주고 깊이감을 강화하며 내러티브(뭔가를 찾는다는 아이디어)를 뒷받침하고, 보는 이의 시선을 초점 부위에 머물게 함으로써 그림에 도움이 된다. 게다가 드로이드와 주인공만이 장면에서 인공적인 빛을 내는 유일한 존재라는 사실은 고립감을 한층 강화한다.

>13 빛

이제 그림은 거의 완성되었고 다음 단계는 빛으로 그림을 좀 더 명료하게 만드는 일이다. 이를 위해 구성의 주요 부위 및 주변 요소에 하이라이트를 넣는다. 여기서 중요한 과제는 그림의 초점인 주인공과 드로이드를 강화하는 것이다.

포토샵에서 다시 컬러 닷지 레이어를 사용하여 우주선의 가장 높은 부분에 빛을 표현했다. 이때 너무 과장하여 주인공과 드로이드에서 주의를 빼앗지 않도록 주의해야 한다. 그리고 빛의 방향에 항상 신경 쓰며 인물과 드로이드 주변에도 하이라이트를 더 넣었다. 끝으로 이번

단계의 마지막 터치로 수면에 반사되는 드로이드의 빛을 그려 그림의 사실성을 강화했다.

>14 컬러 필터

마지막 단계가 가까워졌지만 우선 컬러 필터를 사용해 그림을 영화처럼 보이도록 해야 한다. 나는 디지털로 작업하므로 그림에 서로 다른 두 가지 색 컬러 필터를 사용했다. 먼저 투명도 50%의 녹색 필터를 적용한 다음 투명도 20%의 짙은 파란색 필터를 적용했다. 전통적으로 작업을 한다면 물감을 옅게 희석하여 칠한다.

이런 색조를 선택한 이유는 미스터리하고 고독하며 황량한 느낌을 전달하고, 어두운 녹색

과 파란색 톤이 이 그림에서 최종적으로 추구
하는 SF 스타일에 많이 사용되기 때문이다. 이
러한 필터는 사실적인 분위기를 더할 뿐만 아
니라 이미 칠한 모든 색 사이에 균형을 잡아주
며 통일성을 준다.

즈 왜곡 효과를 주고 영화 같은 느낌을 만들었
다. 끝으로 그레인 필터를 적용해 영화 스크린
에서 볼 수 있는 '노이즈'를 만들었다.

>15 마지막 조정

이제 몇 가지 마무리 손질을 통해 전체적인 장
면을 향상시킨다. 여기에는 디지털 도구가 유
용하다. 나는 샤픈 필터를 적용해 디테일을 강
화하고 흐릿한 부분을 제거했다. 그런 다음 렌
즈교정 툴에서 색수차를 조정해 사실적인 렌

>16 완성

아래의 최종 그림을 보면 저 멀리에 날아가는
생명체를 추가하여 스케일과 움직임을 강화
했음을 알 수 있다. 생기 없고 외롭게 느껴지는
상황이지만 생명이 있음을 보여준다. 나는 주
인공이 살아가야 할 이 장소가 완전히 죽은 곳
이 아니라 다른 생명체나 동물이 살아가고 있
다는 것을 보여주고 싶었다.

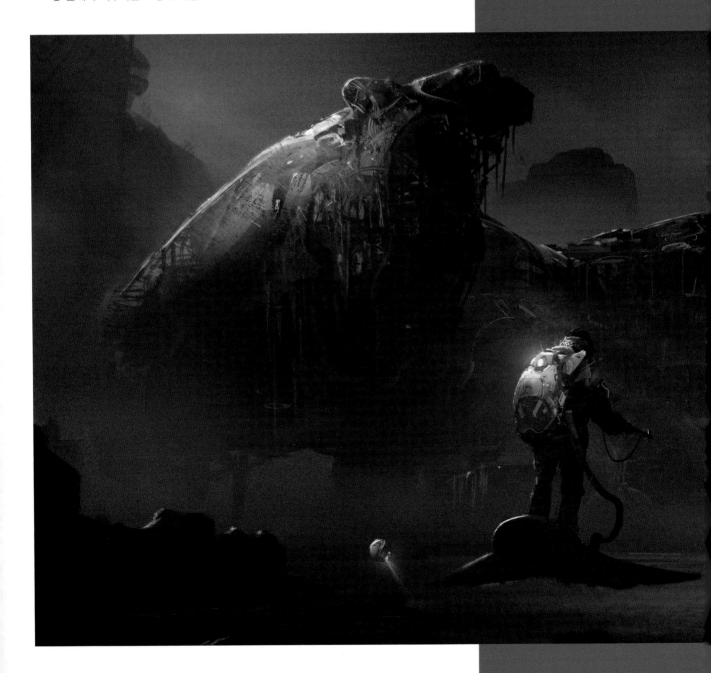

// 마지막 손질로 그림을 마무리한다.

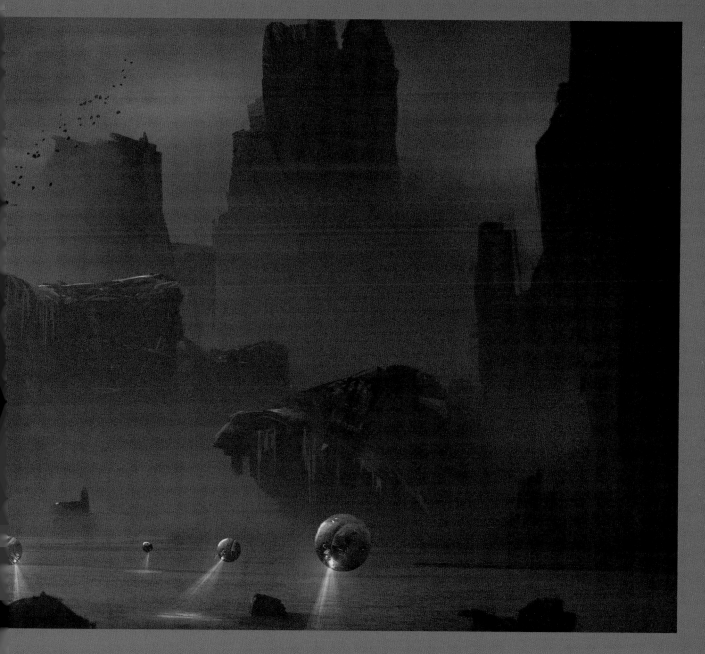

탄 지 후이(Tan Zhi Hui) | www.artstation.com/artist/kudaman

이번 장에서는 내가 평소에 어떻게 캐릭터를 디자인하고 그리는지 보여주고자 한다. 처음에 '즐거움'이라는 주제를 생각하자 많이 먹기, 엄청난 부자 되기, 여행하기, 사랑하는 사람과 시간 보내기 등이 떠올랐다. 하지만 다시 생각해보니 많이 먹기와 엄청난 부자 되기는 진정한 행복의 형태가 아니었다. 그래서 사랑하는 사람과 함께 모험을 떠나는 장면을 그리기로 했다.

>01 아이디어와 스케치

첫번째 단계에서는 처음 생각한 아이디어를 대략 스케치한다(그림 01a). 나는 포토샵에서 가장 연필과 비슷하고 압력에 민감한 브러시를 사용한다. 또 작업하기에 너무 하얗거나 밝지 않도록 캔버스를 어둡게 한다. 여기서는 여러 캐릭터가 등장하는 작품을 그리며 서로 상호작용하는 모습을 보여주고 싶었다. 캐릭터는 나와 여자친구를 바탕으로 했다. 곰은 여자친구의 인형이고 우리 개도 배경에 등장한다.

나는 디자인을 단순한 형태와 모양으로 표현하는 걸 좋아하고 대체로 대상이 움직이는 모

01a

// 초기의 콘셉트를 스케치한다.

01b

// 스케치를 원하는 형태로 수정한다.

습을 그린다. 만약 그림을 양식화된 방식으로 그린다면 다른 사람의 스타일을 차용하지 않고 가능한 유일무이한 스타일로 그리는 것이 가장 좋다. 형태, 실루엣, 표현, 색 등에 있어 자신만의 흥미로운 특징을 만들어 가자.

전체적인 느낌과 디자인을 대략 스케치한 후에는 크고 단순한 형태로 발전시키기 시작한다(그림 01b). 포토샵에서 자유변형 툴이나 변형>왜곡 메뉴를 사용하여 전체적인 구성의 무게를 균형 있게 맞춘다.

>02 실루엣 정의하기
이제 본격적으로 캐릭터의 여러 요소를 정의할 수 있다. 채색할 부위의 기본적인 실루엣을 그리기 위해 다각형 올가미 툴을 사용하여 흑백으로 채울 부분을 선택한다. 이는 앞으로의 작업 과정에서 유용한 마스크 역할을 하고 일종의 바탕칠도 된다.

02

// 기본적인 실루엣을 그린다.

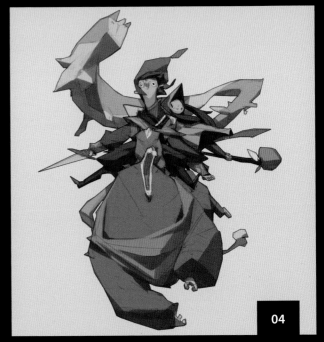

// 그림의 구성 요소들을 서로 다른 명도로 나누었다.

// 색을 발전시킨다.

03

04

>03 큰 구성 요소 분리하기

그림을 전경, 중경, 원경으로 나눠 생각하면 유용하다. 이는 캐릭터를 그릴 때 깊이감을 고려하도록 상기시킨다. 여러 요소와 캐릭터를 전경, 중경, 원경으로 나누고 색을 채워 깊이감을 만들었다. 앞에 있는 캐릭터는 어두운 색, 뒤에 있는 캐릭터는 밝은 색을 사용하여 점점 멀어지도록 표현했다.

>04 색 탐구

이 단계에서는 여러 요소를 더 잘게 나누고 각 캐릭터에 피부, 옷, 무기 등의 색을 칠한다. 나는 이 단계에 시간을 많이 쏟는데 여기서 칠한 색들이 최종 그림의 분위기 대부분을 결정하므로 최종 작품의 결과에도 중대한 영향을 미치기 때문이다.

이 작품에는 제약이 별로 없으므로 활기가 넘치는 판타지 스타일의 느낌을 주기로 했다. 평범하지 않고 재미있는 뭔가를 만들고 싶었다. 다양한 색을 사용하면 활기와 즐거운 느낌이 더해질 것이다.

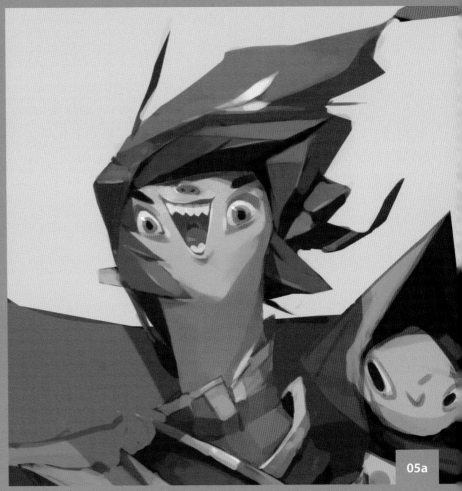

05a

// 주인공을 발전시킨다.

>05 묘사 시작하기

이제 주인공의 얼굴부터 캐릭터의 디테일을
묘사하기 시작한다(그림 05a). 내가 얼굴부터
그리는 걸 선호하는 이유는 캐릭터의 감정이
가장 많이 나타나는 부위이기 때문이다. 또 얼
굴을 먼저 그리면 나머지 그림의 정서를 결정
하는 데 도움이 된다. 머리카락 등 캐릭터의 윗
부분에 넣는 하이라이트에는 푸른빛을 살짝
집어넣어 빛이 하늘색에 영향을 받음을 나타
냈다.

소재를 묘사할 때는 빛과 색 혼합을 통해 다양
한 천의 서로 다른 질감을 나타내고 디자인을
겹쳐 입은 느낌으로 하여 캐릭터들이 평면적
으로 보이지 않고 서로 구별되도록 했다(그림
05b). 또한 보는 이로 하여금 머리 쪽을 주목
하도록 모자에 노란색 하이라이트를 더했다.

>06 여성 캐릭터 그리기

주인공이 완성되었으니 똑같은 과정으로 여성
캐릭터도 그린다. 의상에 나타난 천의 흐름은
작품에 운동감을 주고 즐거운 느낌을 더한다.

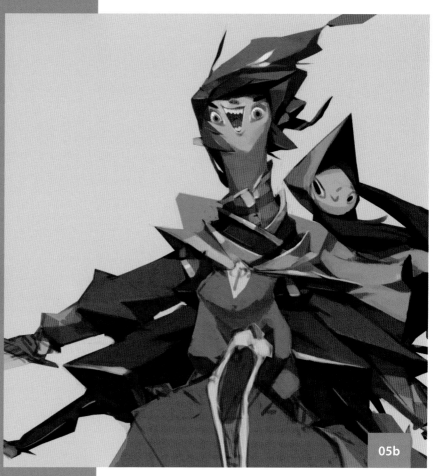

// 빛과 색 혼합으로 서로 다른 소재를 암시한다.

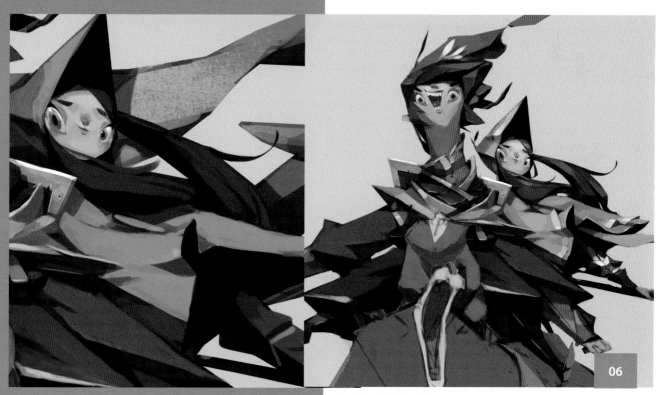

// 두번째 캐릭터를 그린다.

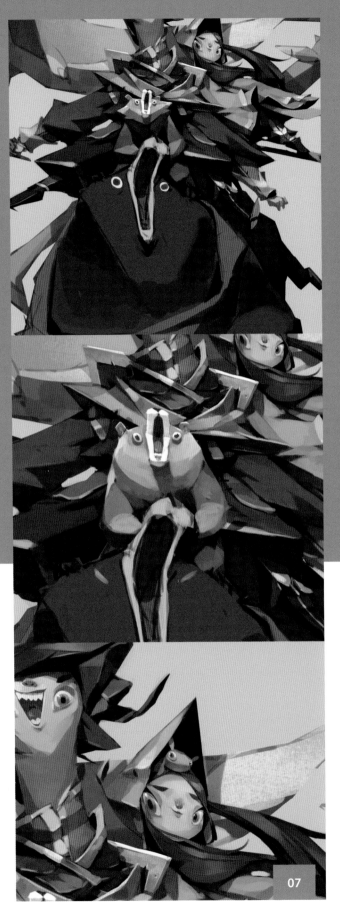

// 곰을 그리고 공간을 채운다.

"나는 곰을 인간 캐릭터와
다른 표정으로 그려
상황을 좀 더 흥미롭게 만들었다."

나는 그녀의 눈은 더 크게, 입은 더 작게 그려 얼굴을 더욱 여성스럽게 만들었다. 또한 의상에 디테일을 추가하고 팔의 구조를 좀 더 자세히 그리기 시작했다. 지금까지 사용한 색은 서로 유사하며 캐릭터 사이를 조화롭게 한다. 그렇게 하지 않으면 그림이 너무 복잡해 보일 수 있다.

>07 곰

이제 곰을 그릴 차례다. 나는 곰을 인간 캐릭터와 다른 표정으로 그려 상황을 좀 더 흥미롭게 만들었다. 그런데 작은 곰은 주인공과 뒤섞여 구분이 모호했다. 결국 곰의 머리 디자인을 바꾸고 전체적인 크기를 키웠으며 털 색깔의 채도를 낮게 조정했다. 또한 여성 캐릭터의 머리와 후드 사이가 너무 비어 있어서 작은 동물을 그려넣어 공간을 채웠다.

// 스타일을 유지하며 무기를 그린다.

// 칼을 그린다.

// 큰 곰의 얼굴을 바꾸기 전이다.

// 새로운 얼굴 표정과 의상이다.

>08 무기와 큰 곰

이번 단계에서는 스타일을 유지하며 캐릭터들의 무기를 디테일하게
그렸다(그림 08a와 08b). 또한 큰 곰의 얼굴이 작은 곰과 비슷하게
보여서 조금씩 변형한 다음 마무리했다(그림 08c와 08d). 곰의 의상
은 보색인 붉은빛이 도는 주황색으로 칠했지만 단순하게 그려 너무
시선을 빼앗지 않도록 했다. 그리고 여성 캐릭터를 약간 어둡게 하여
캐릭터 사이에 깊이를 주었다(그림 08e).

// 여성 캐릭터를 어둡게 해 깊이를 더한다.

>09 어우러지게 하기

원경에는 실제 우리 개를 기초로 하여 개를 닮은 동행을 그렸다. 이를 완성한 후에는 모든 것을 어우러지게 하기 위해 부드러운 붉은 선으로 전체 실루엣을 감싸는 윤곽선을 그렸다. 이는 캐릭터들을 회색 배경과 분리하는 데도 도움이 된다. 이를 위해 모든 캐릭터가 합쳐진 레이어를 복사한 뒤 전체 형태를 빨간색으로 채우고 가우시안 블러 필터를 약하게 적용했다. 이 레이어를 캐릭터 뒤에 놓으면 블러 덕분에 빨간색이 번져 나와 부드러운 윤곽선을 이룬다.

>10 마지막 손질

아직까지 개의 털이 너무 밋밋해 보여서 하이라이트 톤을 더했다. 끝으로 단순한 발판을 배경으로 그려 야외에서 모험을 향해 즐겁게 달려가고 있음을 암시하며 맥락을 약간 더해주었다. 이제 그림이 완성되었다.

작업 과정을 보면 알겠지만 나는 모든 디테일을 완전히 정해놓지 않기 때문에 그림을 이리저리 많이 바꾼다. 그러므로 그림을 그리는 과정 중에 탐구할 여지가 좀 더 있다. 그림을 그리는 과정은 재미있는 경험이다. 마치 그림 스스로 생명이 있는 것처럼 느껴지기 때문이다. 모든 그림은 유일무이한 것이 될 잠재력을 갖고 있다. 탐구를 통해 정확한 느낌과 태도를 찾으면 나를 위한 돌파구가 된다.

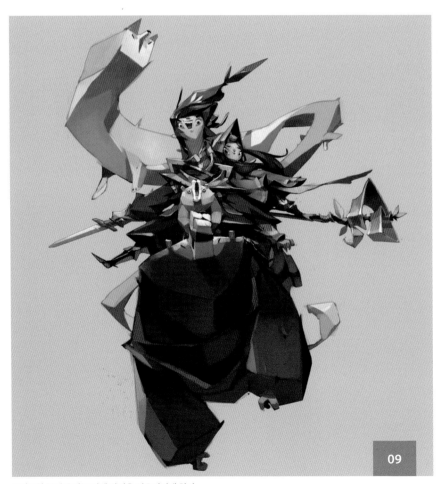

09

// 미묘한 블러 효과는 전체 장면을 어우러지게 한다.

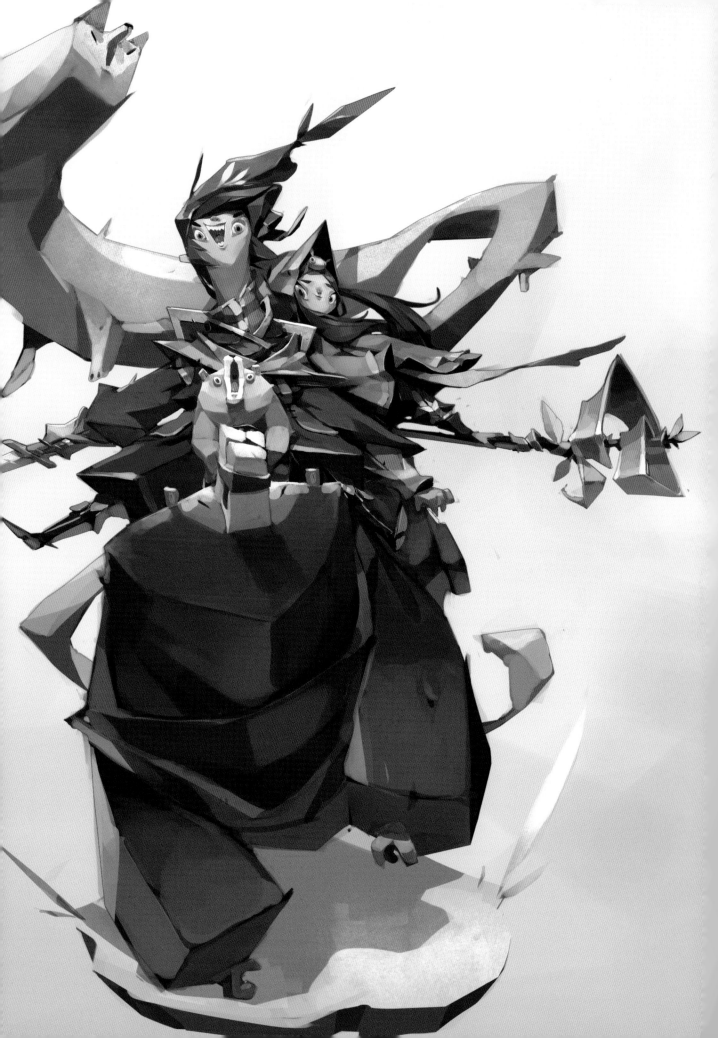

엘리자 이바노바(Eliza Ivanova) | www.elizaivanova.com

이번 장에서는 '사랑'이라는 주제로 그림을 그릴 것이다. 여기서 다루려는 콘셉트는 더 이상은 없는 사람이지만 아직도 끈이 연결되어 있고 추억이 생생한 상대를 향한 사랑이다. 이런 쉽지 않은 감정을 정교하면서도 단순한 디테일과 디자인으로 표현하여 기억에 남을 만한 그림을 그리고자 한다.

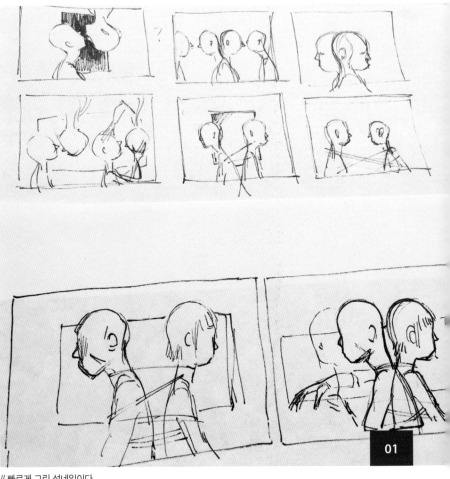

// 빠르게 그린 섬네일이다.

>01 섬네일

작품의 레이아웃에 관한 몇 가지 아이디어가 있었지만 어떤 것이 가장 좋을지 100% 확신이 들지 않았다. 그럴 때 가장 좋은 방법은 모든 아이디어를 섬네일로 그려보는 것이다. 그림 01의 구성 일부가 흥미로워 보였지만 내가 원하는 분위기를 그리 포착하지는 못했다. 그래서 몇 가지 섬네일의 요소를 합해 최종 작품의 레이아웃을 만들었다.

>02 초기 스케치

이 단계의 목표는 큰 형태를 그려 구성 요소의 전체적인 디자인과 위치를 결정하는 것이다. 아직 그림의 디테일이나 호소력에 대해서는 고려하지 않고 인물의 자세와 주변의 네거티

01

브 스페이스에만 집중한다. 초기 스케치는 몇 차례 고쳐 그리는 경우가 있는데 이번도 예외가 아니었다.

>03 수정하기

첫번째 실루엣을 대강 그리며 나는 남녀가 서로를 복제한 듯 비슷해 보인다는 사실을 깨달았다. 게다가 이 그림의 바탕이 되는 아이디어는 '유령 키스'이므로 비록 각자 알 수 없는 다른 사람을 안고 있지만 두 사람이 서로 키스하는 것처럼 보여야 했다. 제대로 된 키스를 위해서 남성과 키스하는 것처럼 여성의 얼굴 자세를 바꿨다.

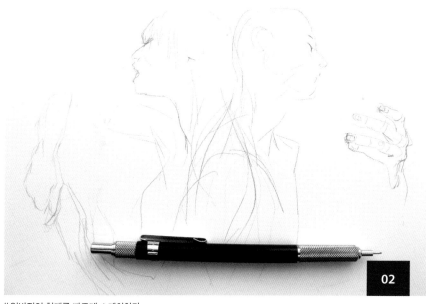

// 일반적인 형태를 빠르게 스케치한다.

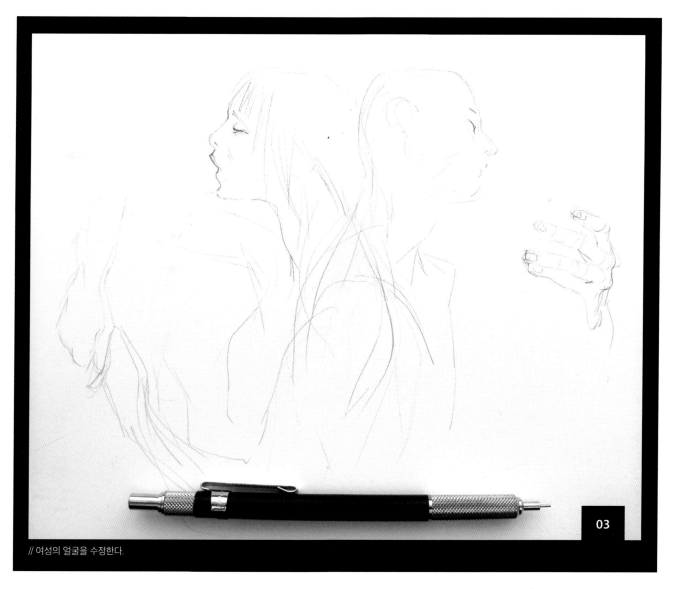

// 여성의 얼굴을 수정한다.

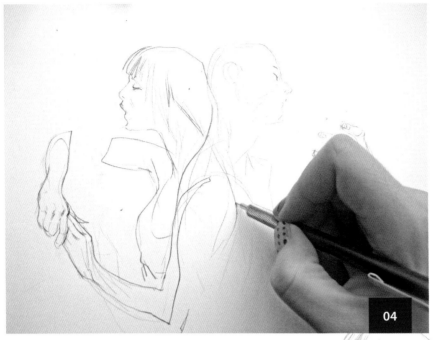

// 디자인적인 요소를 넣어 흐름을 전달한다.

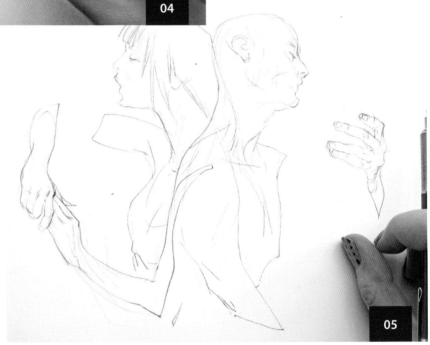

// 콘셉트를 평가한다.

>04 디자인적인 요소 넣기

내 작업을 보면 알겠지만 나는 초기부터 작품에 흐름과 흥미를 주기 위해 디자인적인 요소를 집어넣는 걸 좋아한다. 재미있을 뿐만 아니라 추상적으로 생각하게 되고 '디테일 모드'로 작업할 때 너무 경직되지 않도록 해주기 때문이다. 그림 04를 보면 두 사람의 실루엣을 느슨하게 연결하며 팔 구조를 해체했음을 알 수 있다.

디자인적인 요소는 두 사람의 신체를 더 해체하도록 해주며 나아가 상실, 헤어짐, 부분적인 상처라는 콘셉트를 강화한다. 하지만 손과 얼굴은 나머지 그림처럼 양식화하지 않고 디테일하게 그렸다. 대조를 통해 흥미를 유발하기 위해서다. 스케치가 전체적으로 너무 균일하면 레이아웃의 단순함을 최대로 활용하지 못한다.

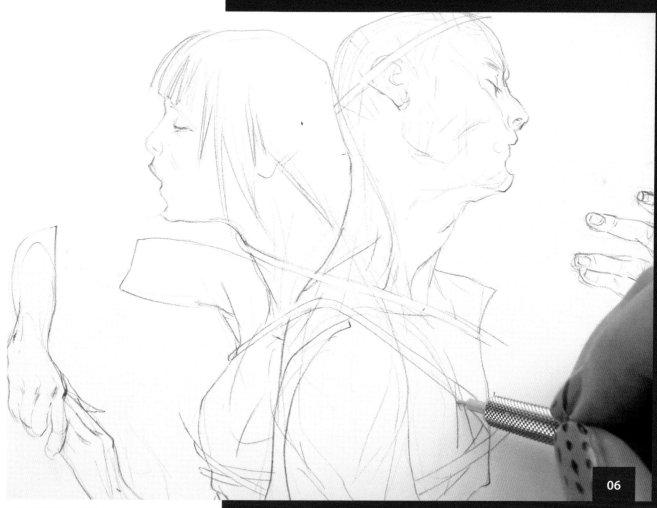

// 밧줄과 얼굴을 디테일하게 그린다.

>05 한걸음 물러나기

매우 개념적인 이 작품은 모든 요소가 저마다 거기 있는 이유가 있고 그리려는 아이디어를 전달한다. 그림을 그리다보니 두 사람 사이의 '유대', 즉 보는 이의 마음을 사랑과 후회라는 감정에 묶어둘 수 있는 일종의 애착이 부족하다는 생각이 들었다. 그래서 유대를 상징하는 밧줄을 더하고, 밧줄의 형태와 색은 나중에 실재가 아니라 환영처럼 보이도록 만들기로 했다.

>06 디테일 그리기

이전 단계에서 언급한 밧줄을 그리며 불편하고 꽉 묶인 느낌을 전달하도록 디자인했다. 또 남녀의 얼굴에 디테일을 더하고 이목구비도 다듬기 시작했다. 때로는 선 그림에 너무 많은 것을 덧그리곤 하지만 이는 나중에 명암을 시각화하는 데 도움이 된다.

"이전 단계에서 언급한 밧줄을 그리며
불편하고 꽉 묶인 느낌을 전달하도록 디자인했다."

>07 경험에 기초하기

나는 스케치를 하기 전에 남녀 커플을 그려야할지, 아니면 남성도 여성도 아닌 사람이나 양성애자들을 그려야 할지 오래 고민했다. 섬네일을 보면 이 작품을 어떻게 그려야 할지 결정하지 못해서 성별을 모호하게 그렸음을 알 수 있다. 결국 남녀 커플로 정한 것은 개인적인 경험, 즉 내가 직접 겪은 잃어버린 사랑에 대한 기억과 갈망의 고통 때문이었다. 하지만 두 사람이 키스하고 있는 유령 같은 존재는 아무나 될 수 있고 두 사람의 모델도 남녀 커플이 아니었다.

>08 첫번째 명암 넣기

나는 명암을 넣을 때 항상 찰필(원뿔꼴로 만 종이, 블렌딩 스텀프라고도 한다)로 빠르게 시작한다. 그러면서 인물의 윤곽을 파악하고 광원의 위치를 결정하며 명암의 형태를 디자인한다. 디지털로 작업을 한다면 스머지 툴을 비슷하게 사용할 수 있다. 더 큰 그림의 경우에는 찰필 대신 손가락을 사용하여 문지른다. 이 단계에서는 나중에 넣을 디테일한 명암의 기초를 닦는다.

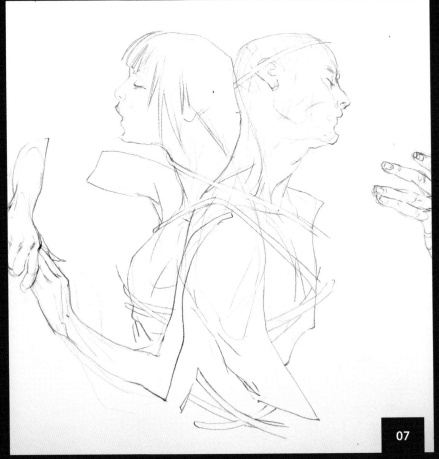

07

// 그림의 모든 요소를 신중하게 고려하는 것이 중요하다.

08

// 찰필로 첫번째 명암을 넣는다.

09

// 완성된 첫번째 명암 단계다.

10

// 명암 위에 선 그림을 덧그린다.

>09 대략 명암 넣기

연필이나 흑연, 찰필을 번갈아 명암의 형태와 기본적인 톤을 모두 표현한다. 나는 명암을 탐구할 여지를 두기 위해 스케치에 어두운 명도를 너무 많이 넣지 않는 편이다. 이 단계에서는 자료가 중요하다. 자료를 보면 상상력으로 해결책을 찾을 필요 없이 빛과 명암에 대해 알 수 있다. 그렇다고 자료에 너무 의존하지 말고, 필요한 정보를 얻은 다음 자신의 미적 감각에 따라 취사선택한다.

>10 최종 디테일

명암 위에 세부작업을 하는 것은 내가 가장 좋아하는 과정이다. 이 단계에서는 디테일하게 작업하고 스케치의 디자인을 발전시키면서도 즉흥적일 수 있다. 초점이 있는 부분을 결정하고 또 가장 흥미로운 부위에 초점을 맞추고 나머지 부분은 거칠게 남겨두어 대조되도록 한다.

그림 10은 스캔하고 디지털로 채색하기 전의 최종 스케치다. 선명함과 디자인, 특히 실루엣을 보완하는 네거티브 스페이스가 마음에 든다.

"인물이 어디에 있는지,
키스 외에 무엇을 하고 있는지
정보가 많이 없기 때문에
색과 빛으로 장소에 대한
힌트를 주었다."

>11 채색하기
이제 그림을 마무리하기 위해 약간 채색을 하는데, 여기서 디지털 방식으로 했다. 연필 스케치를 완성한 다음 스캔해서 포토샵으로 깨끗하게 정리하고, 별도의 레이어에 단색으로 실루엣을 채웠다. 그렇게 하면 집중해서 그릴 부분을 빠르게 선택하고 분리할 수 있다. 이 레이어는 오직 선택할 목적으로만 유지하고 그 안에 그림을 그리지는 않는다. 전통적으로 작업을 할 때는 반투명한 수채물감을 사용하면 마른 후에 연필로 덧그릴 수 있다.

>12 색 발전시키기
이제 색을 더 겹겹이 칠한다. 이 경우에는 색이 그림의 장소를 결정했다. 인물이 어디에 있는지, 키스 외에 무엇을 하고 있는지 정보가 많이 없기 때문에 색과 빛으로 장소에 대한 힌트를 주었다. 나는 두 사람이 클럽이나 파티에 있는 것처럼 인공적인 조명 아래 있음을 보여주고 싶어서 여러 색의 광원을 사용했다.

>13 최종 작품
여기서는 실루엣을 포함하는 단순한 배경을 더해 작품을 통일시켰다. 그리고 몇 군데 색에 블러를 적용하여 손으로 채색했을 때 생기는 번짐을 표현했다. 이제 그림이 완성되었다. 그림을 그리는 각 단계에 나타난 사고과정을 보면서 각자 작품을 그릴 때 결정을 신중하게 하는 데 도움이 되길 바란다.

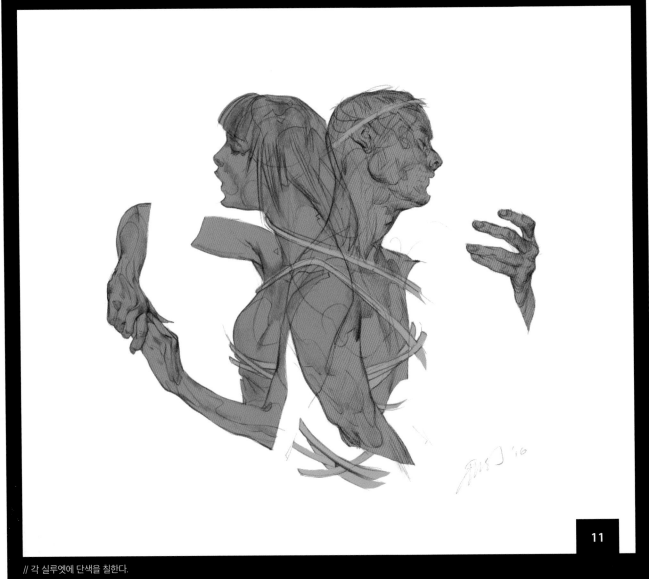

// 각 실루엣에 단색을 칠한다.

11

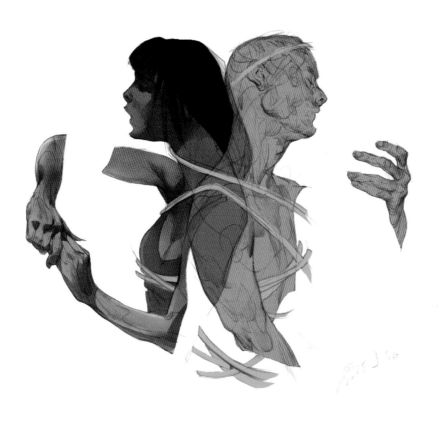

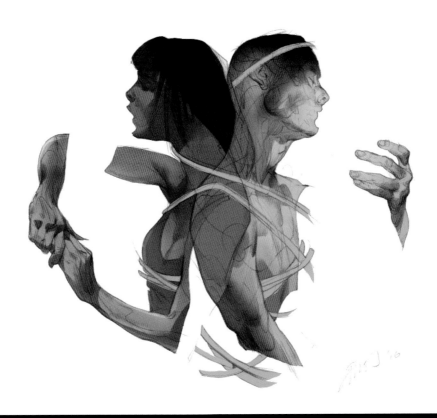

// 여러 색을 칠한다.

에미 첸(Emi Chen) | www.emichenart.com

미스터리

이번 장에서는 내가 완전한 그림을 그리는 과정을 보여줄 것이다. 특히 아이디어를 생각해내고 분위기를 자아내며 상징을 표현하는 법 등에 집중한다. 또한 구성, 디자인, 명도, 해부학 등 그림의 형식적인 측면에 대해서도 검토한다.

이번 그림의 주제는 '미스터리'이며, 내가 결정한 많은 부분 역시 미스터리한 느낌을 묘사하려는 노력이 바탕에 있다. 여기서 그릴 그림에는 수수께끼 같은 느낌이 있어야 한다. 이 그림의 많은 측면들은 모두 주제를 전달하기 위한 것으로 그 모든 노력을 단계별로 보여주고자 한다. 이번 장의 끝에 가면 미스터리한 주제로 자신만의 그림을 그릴 수 있는 도구를 갖게 될 것이다.

>01 마인드맵
마인드맵은 주제에 관한 단어와 관련된 아이디어를 도표로 그린 것이며 중앙의 시작점에서부터 아이디어를 가지처럼 뻗어나가게 그린다. 여기서는 '미스터리'라는 콘셉트로 그림을 그려야 하므로 미스터리라는 단어를 중심에

놓고 생각나는 것들로 마인드맵을 만들었다. 그리고 거기서부터 미스터리와 관련된 다양한 주제와 소재를 탐구했다. 관련된 아이디어가 남지 않을 때까지 모든 가능성을 철저히 다루려 했다.

>02 섬네일
마인드맵의 단어들로 콘셉트를 잘 이해한 후에는 섬네일을 그린다. 이때부터 구성과 미학적으로 좋아 보일 것에 대해 생각하기 시작한다. 또한 내러티브도 고려한다. 나는 일반적으로 섬네일에는 명도를 세 단계만 표현한다. 그

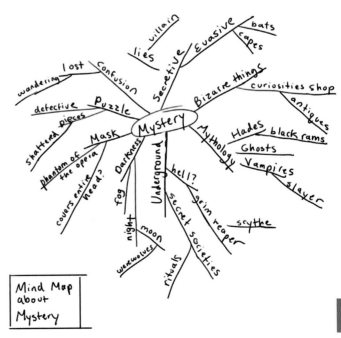

01

// 이번 그림을 위해 그린 마인드맵이다. 이 단계에서는 두려워하지 않고 탐구한다.

138

래야 형태와 디자인을 쉽게 쪼개어 그림을 감당할 수 있는 부분들로 계획할 수 있다. 대개 한 그림당 섬네일을 스무 개 정도 그리지만 그때그때 아이디어가 떠오르는 것에 따라 더 많이 그리기도 한다.

>03 스케치

다음에는 내러티브와 구성이 가장 좋다고 생각되는 섬네일을 세 개 선택하고 살을 붙여 아이디어를 발전시키기 시작한다. 제스처를 해부학적으로 그리고 소재의 질감을 암시한다. 두 장의 스케치는 결국 버릴 것이기 때문에 이 단계에서는 과도한 묘사와 디테일은 피한다. 이 시점에서는 이야기와 디자인에 대해서만 생각한다. 이 두 가지 측면에 중요하게 기여하는 것이 더 있다면 그리고 없으면 우선 그대로 둔다.

02

// 형태와 디자인에만 집중한 섬네일이 얼마나 작고 간략한지 보라.

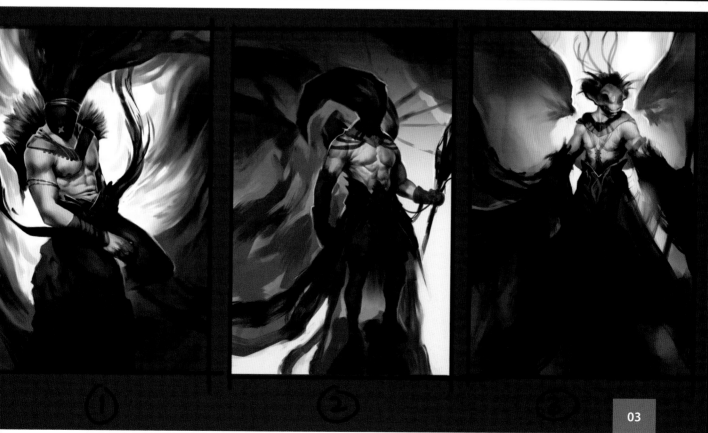

03

// 섬네일 중에 선택한 세 가지 구성이다. 잠재력이 있는 아이디어를 스케치 단계에서 더 발전시킨다.

나는 다음 단계로 넘어가기 위해 흐름과 대비가 가장 명확한 그림 03의 첫번째 스케치를 골랐다. 연기가 자욱한 이 세상 같지 않은 배경이 '미스터리'라는 콘셉트에도 가장 잘 맞았다.

>04 캐릭터 디자인하기
그림으로 완성할 스케치를 골랐으니 이제 특별함을 더할 차례다. 이 그림은 캐릭터 일러스트이므로 인물이 초점이기 때문에 특히 인물을 보

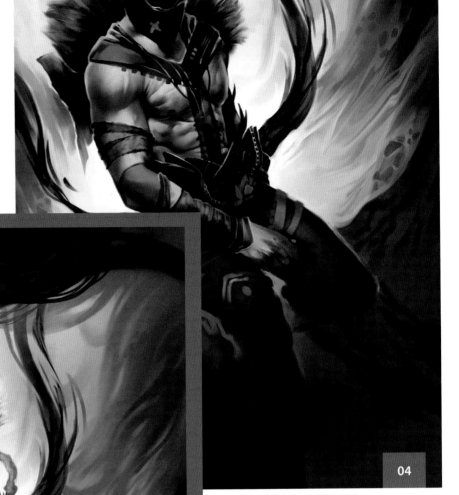

04

// 여기서는 캐릭터 디자인에 집중한다.

기에 흥미롭게 디자인해야 했다. 나는 영감을 얻기 위해 그리스 신화를 참고했다. 사후 세계라는 아이디어나 하데스가 미스터리에 가려져 있다고 늘 생각했기 때문이다. 의상을 디자인할 때는 고대 그리스의 의상 디자인뿐만 아니라 고전적인 조각도 참고했다.

>05 디테일과 상징 더하기
기본적인 캐릭터 디자인을 완성했으니 디테일을 더하고 의상을 그리기 시작한다. 이번 단계에서는 모든 소재를 알아볼 수 있도록 더욱 신경 썼다. 예를 들어 모피는 폭신한 털 느낌이나야 하고 금속은 빛을 반사해야 했다. 또 붓터치가 깔끔하고 정돈되어 보이도록 다듬었다. 나는 이 단계에서 그림에 큰 낫을 그리면

05

// 이 단계부터 의상을 발전시키기 시작한다.

콘셉트가 더 강해지리라 생각했다. 큰 낫은 미스터리를 떠올리게 하는 또 다른 존재인 그림 리퍼(Grim Reaper), 즉 죽음의 신과 죽음을 연상시키기 때문이다.

>06 레벨 조정

그림에 중간 톤과 어두운 톤이 너무 많아져서 더 이상 작은 스케치와 같지 않음을 깨달았다. 이를 바로잡기 위해 전체적인 느낌을 밝게 하고 어두운 부분은 더 어둡게 해서 콘트라스트를 강하게 했다.

포토샵의 레벨은 콘트라스트를 더 주기에 좋은 도구이지만 대개 어떤 부분을 의도하지 않은 방향으로 바꿔 그림을 지저분하게 만든다.

그래서 나는 결국 조정한 부분 위에 덧칠을 하거나 일부를 지운다.

>07 상징 더 그리기

그림에 상징과 이야기를 강화하기 위해 숫양을 그려넣었다. 전통적으로 양 떼는 천국이나 천사라는 주제와 연관된 것으로 알려져 있지만 나는 이 상징을 나에게 유리하게 사용했다. 그 캐릭터는 하데스에게 영감을 받았을 뿐만 아니라 검은 숫양은 하데스 자신을 상징하는 동물로 알려져 있다. 그림 속 인물은 양을 몰지만 어둡게 바뀌었다. 그는 목자의 지팡이 대신 죽음의 신을 상징하는 낫을 사용해 양을 통제한다. 이는 보는 이의 흥미를 불러일으키고 미스터리한 느낌을 더한다.

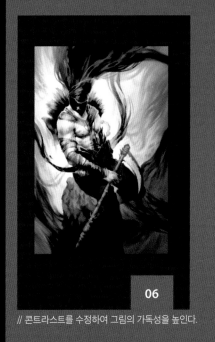

06

// 콘트라스트를 수정하여 그림의 가독성을 높인다.

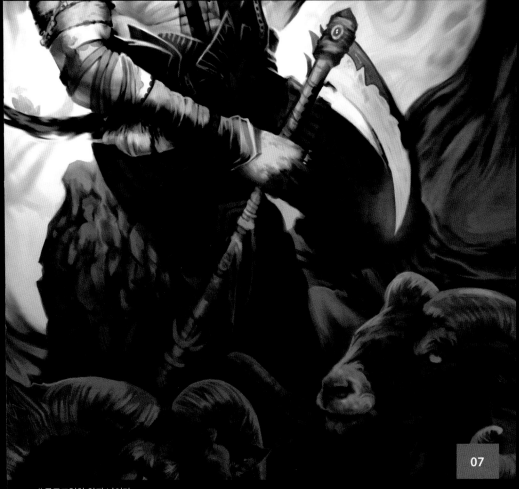

07

// 클로즈업한 양과 낫이다.

"나는 영감을 얻기 위해 그리스 신화를 참고했다. 사후 세계라는 아이디어나 하데스가 미스터리에 가려져 있다고 늘 생각했기 때문이다."

>08 해부학적인 구조 확인하기

비율과 해부학을 정확히 하기 위해 그림 위에 재빨리 드로잉을 해 주요 뼈의 위치를 검토한다. 여기서 해부학적인 문제를 발견하고 조정할 수 있다. 레오나르도 다빈치의 〈비트루비안 맨〉을 참고하면 도움이 된다. 다빈치의 계산은 모든 것을 머리를 기준으로 측정한다. 이러한 방법은 정확도가 높고 모든 것을 단순화하는 데 도움이 된다. 해부학적인 지식을 향상시키는 또 다른 방법은 인체 드로잉 수업을 들으며 근육과 형태를 익히는 것이다. 수정이 필요한 부분을 알게 되면 그렇게 바꾸어 작업할 수 있다.

>09 해부학적인 디테일 더하기

나는 캐릭터가 힘든 전쟁을 겪은 듯이 지치고 나이 들어 보이길 바랐다. 이는 그림에 내러티브를 더하고 캐릭터가 어디서 왔을지 보는 이의 궁금증을 자아낸다. 피부에 질감과 상처를 더해 겉모습을 약간 더 단단하게 만들어서 그가 젊은 영웅이 아니라는 사실을 암시했다. 이런 디테일은 작지만 스토리텔링과 설득력 있는 그림을 만드는 데 많은 도움이 된다.

>10 흐름과 구성 발전시키기

흐름을 발전시키기 위해 인물의 머리 윗부분 근처에 밝은 삼각형을 그렸다. 이는 보는 이의 주의를 단번에 초점으로 이끈다. 삼각형은 화살표처럼 보는 이를 올바른 방향으로 이끌기 때문에 구성적으로 사용하기에 좋다. 흐름에 도움이 되는 또 다른 부분은 인물을 향하고 있는 모든 배경의 선이다. 그림을 쉽게 둘러볼 수 있게 하는 것이 디자인에 우아함을 주는 가장 중요한 요소라고 생각한다.

08

// 그림 위에 빠르게 뼈대를 그려 해부학적인 구조를 검토한다.

■ Pro Tip
인체 드로잉 수업 참가하기

자신이 사는 지역에서 인체 드로잉 수업을 들을 수 있다면 최대한 활용한다. 인체 드로잉 수업에서는 제스처를 배우고 제한된 시간 안에 그림을 그리는 연습을 할 수 있다. 또한 실제 모델을 직접 보면 사진으로는 알 수 없었던 빛과 형태에 관한 감각을 키우기에도 좋다. 일반적으로 모델의 포즈가 빨리 바뀌므로 작가는 필요한 것만 포착해야 한다. 긴 포즈도 이십 분을 넘지 않으므로 그림을 그릴 때 나에게 맞는 속도를 어떻게 찾는지 알게 된다.

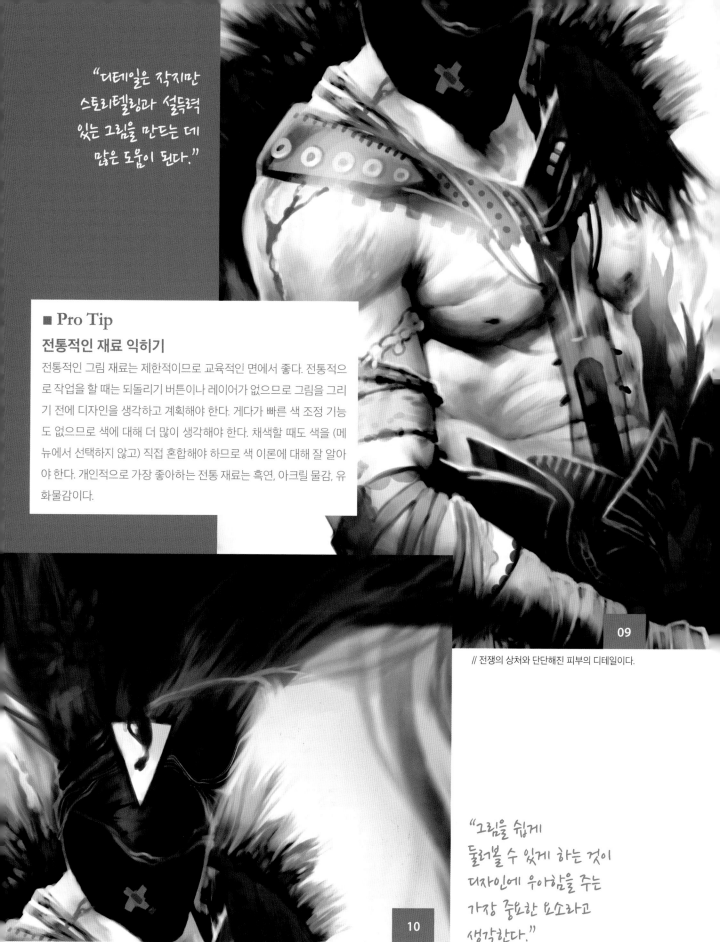

"디테일은 작지만 스토리텔링과 설득력 있는 그림을 만드는 데 많은 도움이 된다."

■ Pro Tip
전통적인 재료 익히기

전통적인 그림 재료는 제한적이므로 교육적인 면에서 좋다. 전통적으로 작업을 할 때는 되돌리기 버튼이나 레이어가 없으므로 그림을 그리기 전에 디자인을 생각하고 계획해야 한다. 게다가 빠른 색 조정 기능도 없으므로 색에 대해 더 많이 생각해야 한다. 채색할 때도 색을 (메뉴에서 선택하지 않고) 직접 혼합해야 하므로 색 이론에 대해 잘 알아야 한다. 개인적으로 가장 좋아하는 전통 재료는 흑연, 아크릴 물감, 유화물감이다.

09

// 전쟁의 상처와 단단해진 피부의 디테일이다.

10

"그림을 쉽게 둘러볼 수 있게 하는 것이 디자인에 우아함을 주는 가장 중요한 요소라고 생각한다."

// 인물의 머리 윗부분에 그린 밝은 삼각형은 그림의 흐름을 위해 추가한 요소 중 하나다.

>11 추상적인 디테일

이 그림에는 특히 추상적인 특징이 많다(이는 '미스터리'라는 주제에 필수적이다). 추상적인 무정형의 형태를 빠르게 만드는 좋은 방법은 포토샵에서 픽셀유동화 필터의 포워드 워프 툴을 사용하는 것이다. 이는 전체적인 그림에 매우 잘 들어맞는 물처럼 보이는 질감을 만들어낸다. 그러나 너무 과도하게 사용하지 않는 것이 중요하다. 너무 많이 적용하면 그림이 금세 야단스러워지므로 몇 군데만 선택해서 사용해야 한다. 전통적으로 작업할 때 이 효과를 내려면 연기와 물 이미지를 참고한다.

// 물처럼 보이는 추상적이고 흥미로운 디테일을 더한다.

// 흑백 그림에 미묘한 색을 더한다.

// 그림을 뒤집어 오류를 확인한다.

>12 연한 색 넣기

이제 색을 넣기 시작한다. 채도가 높은 색은 그림의 수수께끼 같은 특징을 해칠 우려가 있으므로 사용하고 싶지 않았다. 그래서 악센트로 빨간색만 제한적으로 사용하기로 했다. 흑백 그림에 빠르게 색을 더하기 위해서는 포토샵에서 컬러 밸런스 기능을 사용한다. 이 기능은 하이라이트, 중간 톤, 음영의 색조를 각각 조절할 수 있게 해준다. 또 명도를 미묘하게 바꿀 수 있게 해주므로 대체로 만족스럽다.

>13 어둡게 하기

그림을 오래 보다보니 인물이 역광을 받아 실루엣으로 나타나는 편이 더 나을 거 같았다. 인물이 실루엣으로 나타나면 캐릭터가 어두워져서 한층 더 모호하게 보이므로 미스터리를 표현하는 데 도움이 된다. 또한 이번 단계는 구성을 단순하게 하고 그림을 시각적으로 읽기 쉽게 한다. 나는 이 단계에서 자주 그림을 좌우로 뒤집어 작은 오류나 실수가 없는지 살폈다.

>14 마지막 수정

이제 세부사항들을 다듬어 끝까지 완성한다. 이 단계에서는 더 이상 큰 변화에 신경 쓰지 않고 편안하게 할 수 있다. 힘든 작업은 모두 끝났다. 마지막 디테일만 바로잡아 미스터리한 느낌을 강화하는 데 초점을 맞춘다.

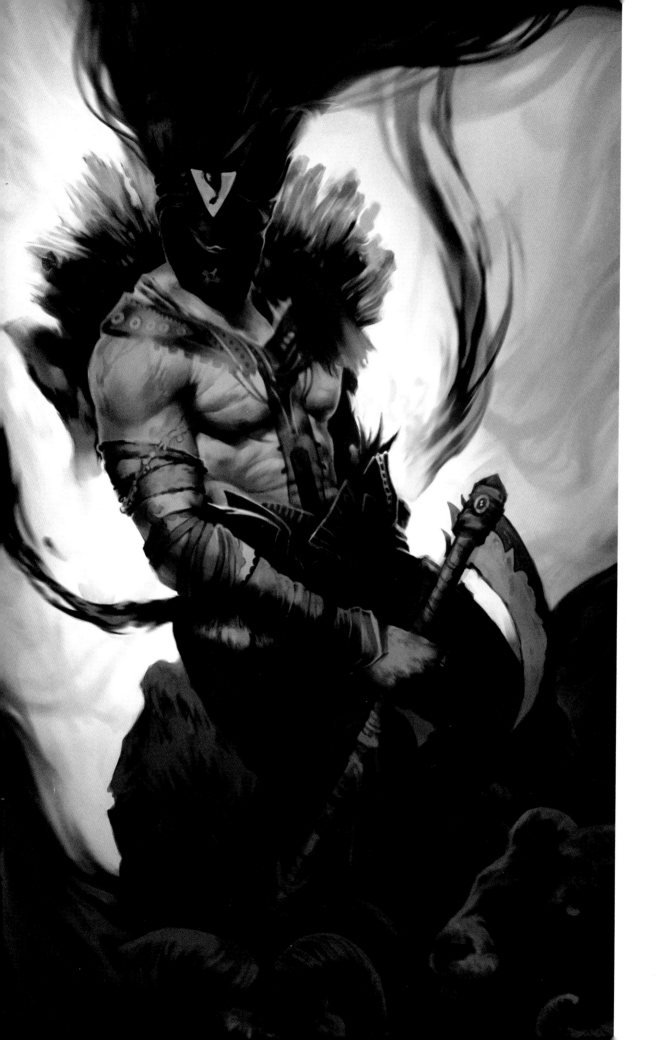

케빈 홍(Kevin Hong) | www.kevinhong.com

향수는 과거를 향한 갈망이나 '가벼운 슬픔'을 묘사하는 단어다. 여기에는 강하고 개인적인 유대감이 있으며 인생의 덧없음과 무상함에 대한 깨달음이 연결되어 있다. 이런 감수성과 깨달음은 영화, 비디오게임, 애니메이션 등의 분야에서 영향력 있는 작품이 탄생하는 데 도움이 되었다.

이번 장에서는 '향수'라는 주제로 그림을 그릴 것이다. 보편적으로 공유되지만 각 개인에게 고유한 감정을 어떻게 전달할지 세세히 다룬다. 또한 쉽게 이해되는 내러티브를 어떻게 제시하는지 보여주고, 내가 전통적인 재료와 디지털 매체를 함께 사용하는 이유와 방법도 설명하려고 한다. 그리고 이런 대조적인 요소가 그림과 그림을 그리는 과정에 미치는 영향도 살펴볼 것이다.

>01 단어 샐러드

나는 클라이언트에게 받은 의뢰이든 개인적인 작업이든 그림을 시작할 때 항상 글쓰기에서 출발한다. 나에게는 바로 섬네일을 그리는 것보다 먼저 여러 아이디어와 생각을 글로 쓰는 것이

잘 맞다. 이 단계에서는 주로 아이디어를 나누고 이어 붙인다. 때로는 작업과 무관해 보이는 아이디어나 구절이 적히기도 한다. 이런 '단어 샐러드'는 색다른 해결책을 가져올 수 있다.

>02 자료 모으기

초기 단계의 아이디어를 떠올린 뒤에는 이미지 폴더를 만들어 작업을 하고 아이디어를 떠올릴 때 유용할 자료를 모아서 저장한다. 이런 자료는 사진과 영화 스틸에서부터 회화와 애니메이션 장면까지 망라한다. 나는 대개 주어진 주제와 어떤 식으로든 관련된 이미지를 찾으려 노력한다. 이번 경우에는 향수나 그리움을 불러일으키는 이미지를 찾았다. 또한 스케치를

01

// 내 스케치북에는 그림보다 글이 더 많다. 나는 아이디어를 글로 적으며 브레인스토밍하는 걸 좋아한다.

마무리할 때도 캐릭터, 소품, 배경을 디자인하는 데 도움이 되는 이미지 자료를 추가한다.

>03 초기 스케치

향수는 개인적인 경험과 연관된 매우 감상적이고 안타까운 감정이다. 보편적으로 공유되는 정서이지만 그것이 촉발되는 계기는 사람마다 매우 다를 수 있다.

그럼에도 모든 사람이 연관될 수 있는 내러티브가 있다. 특히 어린 시절이나 무척 한가한 순간, 또는 뭔가를 기다리는 순간이 그렇다. 나는 이를 염두에 두고 그런 순간을 묘사하는 디지털 스케치를 몇 장 그렸다.

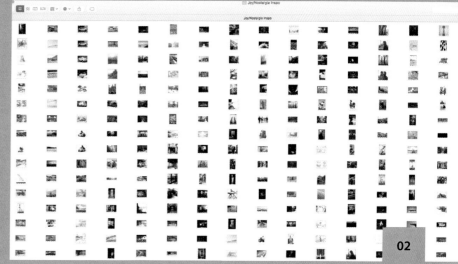

// 작업을 위한 폴더를 만들고 유용할 것 같은 파일을 모두 모아놓는다.

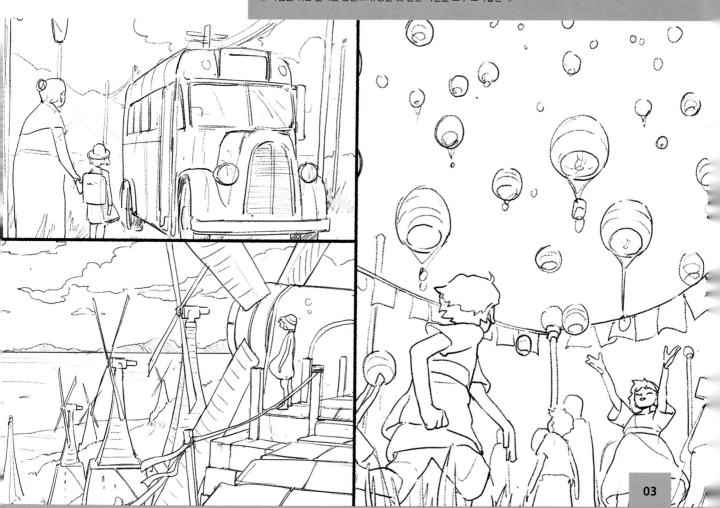

// 접근이 다른 스케치 몇 장을 그린다. 그리움을 떠올리거나 묘사하는 내러티브에 집중했다.

>04 스케치 발전시키기

내가 선택한 스케치는 어릴 때 국토 횡단 여행을 했던 기억에서 영감을 얻었다. 당시에는 길고 지루했지만 지금은 소중한 추억으로 남은 여행이었는데 그때 창밖을 바라보며 생각에 잠기는 시간이 많았다. 긴 여행은 늘 많은 생각을 하게 한다. 여행을 할 때는 인생이 한순간임을 뚜렷이 느끼게 된다. 나는 스케치에서 이런 순간을 전달하고 싶었다.

>05 흑연으로 그리기

스케치가 완성되면 포토샵에서 크기를 늘리고 나눠서 인쇄한다. 인쇄된 부분들을 테이프로 이어붙인 다음 라이트박스에 놓고 더 크고 정돈된 버전으로 아르슈 세목 수채화 종이 (14x19인치)에 옮겨 그린다. 이때는 아트그라프 수성 흑연과 다양한 연필을 사용하여 흑백으로 그림을 그리고 나중에 디지털로 색을 입힌다. 포토샵에서는 작품을 거의 무한하게 고칠 수 있지만 나는 전통적인 재료를 함께 사용

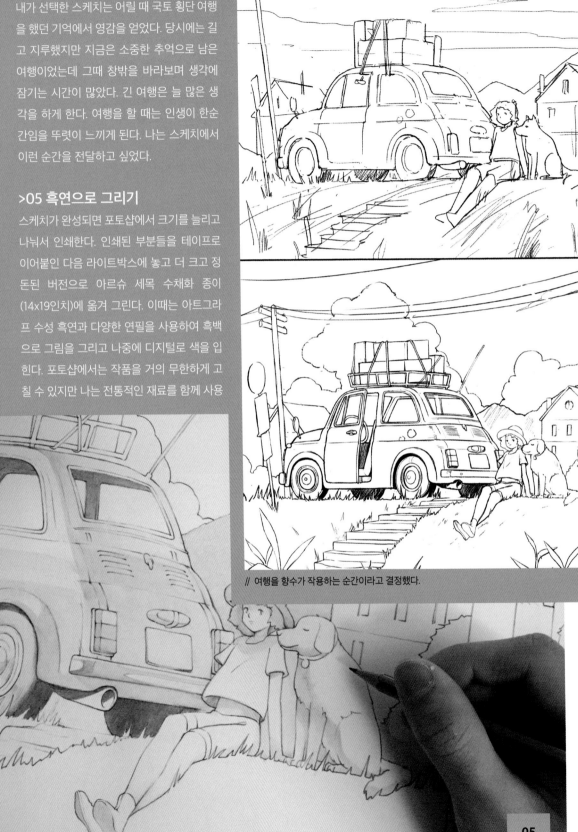

04

// 여행을 향수가 작용하는 순간이라고 결정했다.

05

// 연필과 수성 흑연을 사용하여 큰 종이에 스케치를 한다.

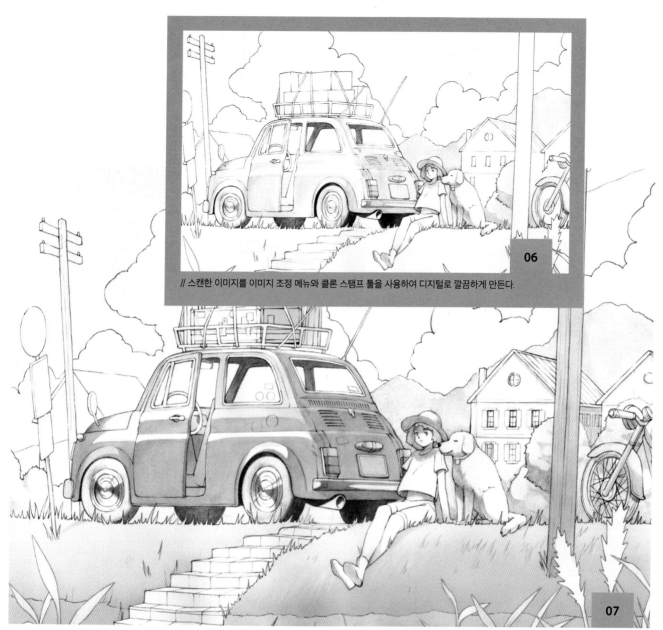

// 스캔한 이미지를 이미지 조정 메뉴와 클론 스탬프 툴을 사용하여 디지털로 깔끔하게 만든다.

06

07

// 큰 부분에 흑백 톤을 넣고 사소한 디테일을 더하거나 수정한다.

하는 것을 좋아해서 대부분의 작품을 전통적인 방식으로 그리기 시작한다. 전통적인 재료는 보는 이에게 어떤 반응을 불러일으키며 작품의 물질성을 볼 수 있다는 데 고유한 매력이 있다.

>06 스캔하기

드로잉을 마치고 나면 한 부분씩 나누어 스캔하고 포토샵의 포토머지 기능으로 다시 합친다. 그런 다음 커브와 레벨을 조정하여 명도를 어둡게 하고 클론 스탬프 툴로 스캔한 이미지를 깔끔하게 만든다. 그리고 노출 보정 툴에서

하이라이트를 선택하여 몇몇 톤을 밝게 만든다. 나는 이렇게 수정하는 동안 원래 종이의 질감을 유지하려 애쓴다. 나중에 드로잉을 멀티플라이 레이어로 설정한 다음 디지털로 색을 칠한 위에 놓을 것이기 때문이다. 종이의 질감이 있으면 손으로 그린 느낌을 주려고 한 원래의 목적에 도움이 되므로 이를 온전하게 유지하는 것이 중요하다.

>07 명암과 추가적인 디테일

드로잉에 살을 붙이기 위해 새 레이어를 만들고 커스텀 브러시와 스캔한 종이 질감을 사용

하여 공간을 채운다. 특히 풀밭과 차 등 넓은 부분을 디지털로 채워 깔끔하고 균일한 톤이 되도록 한다. 차는 금속이므로 상대적으로 매끄러워 보이도록 했다.

또한 돌계단, 가방의 디테일, 표지판, 집, 차와 개울의 사소한 디테일 등 원래 드로잉에서 완성되지 않은 채 남아 있던 부분도 완성한다. 이 단계에서는 전체적인 빛과 분위기를 확실히 정하고 남은 채색 과정에서도 이를 계속 기억한다.

>08 추가적인 질감

그림에 소박한 느낌을 더 주기 위해 붉은 톤의 그레인 텍스처를 추가하고 커브 조정 레이어로 명도를 재조정했다. 이는 질감을 보존하고 그림을 더욱 인쇄물처럼 보이게 한다. 나는 그림이 약간 오래되어 보이도록 인공적인 질감을 더하는 걸 좋아한다. 이러한 질감 효과는 부수적으로 만화책처럼 오래된 인쇄물에 대한 향수를 불러일으킨다.

>09 세피아 톤

흑백 이미지에 대한 마지막 수정은 이미지를 세피아 톤으로 바꾸는 것이다. 이는 향수를 떠올리게 하는 또 다른 힌트가 된다. 나는 이를 위해 그레이디언트 맵 조정 레이어를 만들고 빨강-주황 색조를 선택했다. 그리고 이러한 모든 레이어를 '선 그림' 그룹으로 묶고 블렌딩 모드를 멀티플라이로 설정했다. 세피아 톤은 그림을 따뜻하게 만들 뿐만 아니라 아래에 디지털로 추가

할 색과 톤이 잘 섞이도록 도와준다.

>10 색 평면

이제 균일하게 색을 칠하기 시작한다. 우선 '선 그림' 그룹 아래 '색' 그룹을 만든다. 그런 다음 '평면' 레이어를 만들고 올가미와 펜 툴을 사용하여 부분들을 분리하고 채운다. 이런 툴을 사용할 때는 '안티 얼레이징' 기능을 끈다. 안티 얼레이징은 경계를 흐릿하게 만들어 색조를 조정

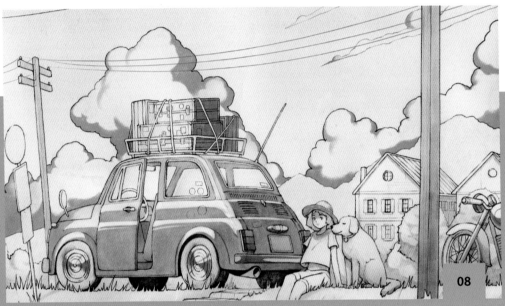

// 오래된 인쇄물 느낌을 주기 위해 입자가 있는 종이의 질감을 더한다.

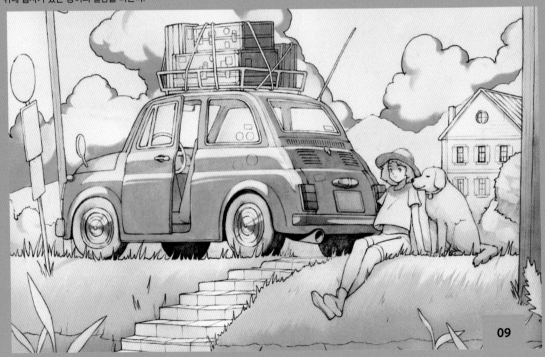

// 흑백 그림을 세피아 톤으로 바꾼다.

// 색을 빠르고 쉽게 수정하기 위해 부분들을 분리하고 채운다.

// 모든 색을 채운다.

할 때 작위적인 결과를 남기므로 나중의 깔끔한 선택을 위해서 끄는 편이 좋다. 또한 맞닿은 두 부분에는 같은 색을 사용하지 않아 개별적인 요소가 뚜렷이 구분되도록 했다.

>11 전체 색

평면에 색을 다 채웠으면 색조/채도 메뉴를 사용하여 색을 좀 더 통일감 있게 조정한다. 나는 대기가 살랑이는 따뜻한 여름날을 묘사하고 싶었으므로 대부분 선명한 색을 선택했다. 그리고 산은 멀리 있으므로 뒤에 있어 보이도록 흐릿한 푸른색을 사용했다. 그레이디언트 맵으로 적용한 세피아 톤이 아직 구름과 같은 곳을 부자연스럽게 보이게 하므로 다음 단계에서 조정할 것이다.

"이러한 질감 효과는 부수적으로 만화책처럼 오래된 인쇄물에 대한 향수를 불러일으킨다."

>12 색 통일시키기

그레이디언트 맵을 그림의 특정 부분에만 적용하여 색을 좀 더 조정한다. 특히 구름의 채도를 낮춰 덜 팝콘처럼 보이도록 한다. 전체적인 색조를 조정한다. 이번 단계는 마지막으로 색을 크게 조정하는 과정이며 전체적인 색을 통일시키는 데 도움이 된다.

"구름과 산을
공간에서 멀어지게 하고
대기의 느낌을 더한다"

>13 음영 표현하기

'평면' 레이어 위에 '음영' 레이어를 만들고 단순한 브러시로 그리기 시작한다. 원경의 집, 풀밭, 소녀와 개, 전신주와 표지판 등에 명도를 더하며 모든 주요 요소를 그린다. 또한 풀밭에 노란빛을 더해 광택을 표현하고 하늘에 미묘한 색 변화를 주었다. 산은 낮은 콘트라스트로 그려 대기 원근법을 표현했다.

12

// 색을 더 통일시킨다.

>14 선 부드럽게 하기

선 그림의 일부, 특히 구름과 산 등에 사용된 선이 너무 강해 보여 부드럽게 만들었다. 이는 구름과 산을 공간에서 멀어지게 하고 대기의 느낌을 더한다. 또한 전경에 있는 요소와 캐릭터에게 다시 초점을 맞추게 하여 공간감을 준다. 그림 14를 보면 그 차이를 알 수 있고 또한 앞서 사용한 텍스처도 가까이 볼 수 있다.

13

// 단순한 브러시로 그리며 음영을 더한다.

// 원경에 있는 요소의 윤곽선을 부드럽게 하여 전경과 캐릭터에게 다시 초점이 가게 한다.

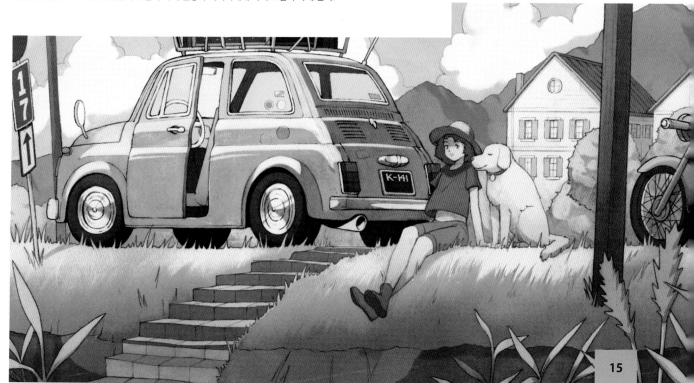

// 그림 아래쪽에 개울을 그려 장면을 마무리하고 그림을 완성한다.

>15 마무리하기

마지막으로 그린 요소는 캐릭터 아래로 흐르는 개울이다. 개울은 장면을 편안하고 사색적인 분위기로 만들고 그림 아래쪽의 네거티브 스페이스를 활성화하는 데 도움이 된다. 나는 흐릿한 푸른색을 사용하여 별도의 레이어에 개울을 그렸다. 그런 다음 차에 반사광을 더하고 그림을 완성했다.

>16 마지막 조언: 흥미를 유지하는 법

작업을 흥미롭게 하는 방법은 자신이 흥미로워하는 작품을 그리는 것이다. 즐길 수 있는 것을 맘껏 그려라. 어떤 분야나 업계에 '맞는' 작품을 그리려고 이를 거부하지 말자. 정말 좋아하는 것을 그리고 작품을 완벽하게 하는 데 애쓰면 당신만의 그림을 의뢰하는 클라이언트를 만날 것이다.

카밀 무진(Kamil Murzyn) | www.kamilmurzynarts.pl

서스펜스

이번 장에서는 작업 흐름을 순서대로 보여주기보다는 내 그림에서 다르다고 생각되는 부분에 대해 이야기하고 분석하여 이러한 사고 과정을 각자의 작업에 적용할 수 있도록 할 것이다. 여기서 다룰 미술의 몇 가지 측면은 내러티브와 스토리텔링을 비롯하여 구성 및 조명 같이 기술적인 부분까지 포함한다.

그림에서 보여줄 이야기는 댄스파티에 간 여성 두 명이 바람을 쐴 겸 테라스로 나가 잡담을 나누는데 그들 머리 위로 거대한 괴물이 어둠 속에 도사리고 있다는 내용이다. 이 장면에는 서스펜스와 위험한 분위기를 자아내는 데 활용할 기회가 많이 있다. 계속하기 전에 〈죠스〉의 영화 음악을 들어보면 좋을 것이다.

>01 괴물 디자인
위험한 느낌을 살리기 위해 몸의 일부를 어둠 속에 감추고 있는 정말 끔찍한 괴물을 만들기로 하고 스케치를 하기 전에 우선 괴물부터 디자인했다. 나는 괴물에 대한 아이디어를 떠올리며 거미처럼 다리가 여섯 개 이상이고 벽을 쉽게 타고 올라 위에 숨어 있다가 피해자를 공

격할 수 있는 존재를 생각했다.

디자인의 시작은 미리 생각하는 것이다. 이 장면에서는 낮은 앵글로 복잡한 자세를 그려야 하므로 괴물의 해부학적 구조를 알면 유용하

다. 나는 어려운 자세를 그리면서 동시에 디자인을 생각하는 일을 피하고 싶었다.

괴물의 디자인을 더욱 두렵게 만들기 위해서는 실제 해부학적 구조를 끼워 넣는다. 여기서

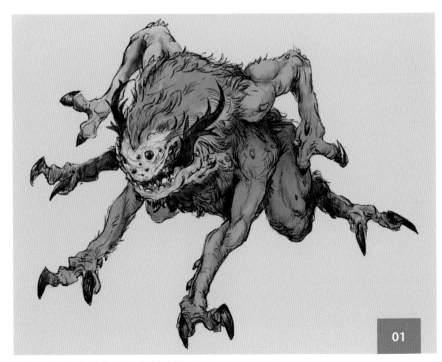

01

// 괴물을 사전에 디자인하는 것은 이 경우에 합리적이다.

156

는 인간의 근육 구조를 차용했지만 사지를 약
간 뒤틀리게 디자인했다. 이런 선택은 괴물을
더 부자연스럽고 무섭게 만든다. 나는 여러 개
의 억센 팔과 다리, 큰 턱, 고르지 않게 분포된
눈 등을 빠르게 드로잉했는데 이러한 모습은
여성들을 겁먹게 하기 충분하다. 디자인을 완
성한 다음에는 스케치 단계로 넘어갔다.

>02 구성으로 스토리텔링하기

이야기를 정했으니 구성과 장면 레이아웃의
규칙을 사용해 이야기를 어떻게 전달할지 생
각해야 한다. 그림 02를 보면 그림을 위한 최
종 스케치 위에 그은 선들이 있다. 빨간 선은
프레임을 이루며 '그림 속 그림'을 만들어 가장
중요한 부분을 시각적으로 분리한다. 파란 선
은 '삼분할법'을 보여준다. 이 선들 위나 교차하
는 지점에 중요한 대상을 놓는다.

노란 삼각형은 이야기가 진행되고 모든 캐릭
터가 상호작용하는 위치를 나타낸다. 또한 보
는 이의 눈이 노란 선을 따라 움직이므로 이야
기가 순환하도록 닫힌 형태를 이루어야 한다.

구성 요소들은 방향을 알려주어 시선이 다음
으로 움직일 수 있도록 배치한다. 예를 들어 여
기서 괴물은 여성들을 바라보며 첫번째 여성
위로 침을 흘린다. 첫번째 여성의 손은 아무것
도 알아채지 못한 두번째 여성을 가리킨다. 두
번째 여성이 들고 있는 부채는 다시 괴물의 팔
로 시선을 이끌며 시작점으로 되돌아가게 한
다. 이러한 시각적인 단서를 만드는 것이 원하
는 이야기를 전달하는 방법이다. 시각적 단서
는 추상적인 형태나 자연스러운 선, 무언가를
가리키거나 보는 캐릭터 등이 될 수 있다.

서스펜스와 위험한 느낌을 더 주기 위해 이야
기에서 무서운 일이 벌어지기 직전의 순간을
보여준다. 이 그림에서는 내러티브가 중요하
므로 모든 캐릭터가 그 특정한 순간에 함께 자
연스러운 구성을 이루는 앵글을 선택해야 했
다. 흔히 매우 높거나 낮은 앵글은 장면을 드라
마틱하게 만든다. 여기서는 괴물이 여성들 위

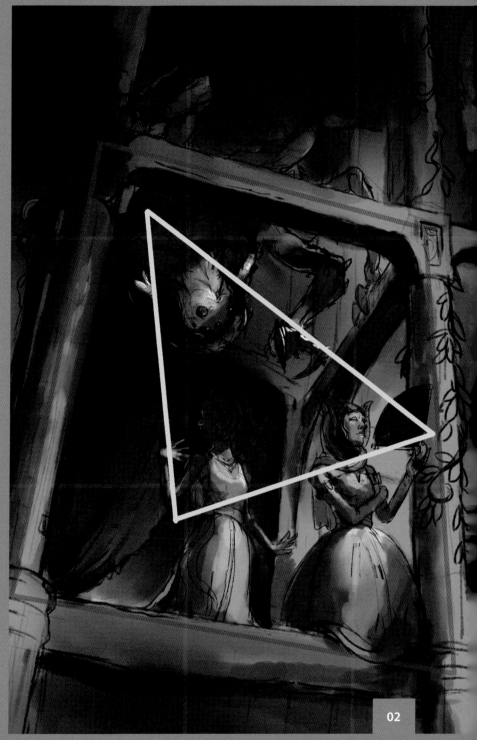

02

// 어떻게 보기 좋은 구성을 만들고 시선을 안내하는지 보여준다.

"시각적인 단서를 만드는 것이 원하는 이야기를 전달하는 방법이다.
시각적 단서는 추상적인 형태나 자연스러운 선,
무언가를 가리키거나 보는 캐릭터 등이 될 수 있다."

"어둠 속에 숨겨진 부분은
더 어둡고 드라마틱한 분위기를
자연스럽게 만들어낸다."

에 매달려 있는 장면을 그리기로 했으므로 낮은 앵글이 적절한 선택이었다. 그렇지만 너무 과장하지 않도록 신경 썼다. 만약 앵글이 지나치게 낮았다면 천장에 있는 괴물은 괜찮았겠지만 다른 캐릭터들은 자세를 알아보기 힘들고 좋지 않았을 것이다.

// 초점은 이야기의 중심이다.

// 좋은 구성을 유지하며 캐릭터의 자세를 잘 잡기란 까다로울 수 있다.

>03 초점 선택하기
구성에서 '초점'은 대비, 구성, 채도, 밝기 등을 사용하여 시선이 자연스럽게 향하도록 의도된 위치다. 여기서는 캐릭터에게 초점이 가길 바랐으므로 디테일, 채도 높은 색, 빛 등을 활용하여 캐릭터가 앞으로 나오도록 했다.

>04 괴물 위치 정하기
괴물은 팔다리가 많아서 미리 마련된 배경 안에 배치하기가 까다롭다. 이때 별도의 레이어나 트레싱지에 단순한 막대 형태를 그려 해부학적인 구조를 확인하면 도움이 된다. 그렇지만 매번 100% 정확할 필요는 없다. 그림 04의 노란색 화살표가 가리키는 팔을 보면 약간 지나치게 길다는 걸 알 수 있다. 하지만 이는 괴물을 정확한 위치에 놓는 데 도움이 된다. 팔을 기둥 뒤에 숨기면 눈에 덜 띌 수 있다.

05

// 시간을 들여 건축적 요소를 그린다.

>05 건축과 원근법

다음은 장면의 건축적 요소를 그린다. 나는 건물이 포함된 그림을 그릴 때 서두르지 않는다. 원근법이 정확한 좋은 드로잉이 중요하다. 원근법이 잘못되면 나중에 수정해야 할 때 피해가 크다.

>06 빛과 어둠

그림 06a는 장면의 콘트라스트를 드라마틱하게 높여 빛과 어둠 사이의 대비가 어떻게 초점과 내러티브의 흐름을 만드는 선을 형성하는 데 사용되는지 보여준다. 어둠 속에 숨겨진 부분은 더 어둡고 드라마틱한 분위기를 자연스럽게 만들어낸다. 나는 이를 더욱 강조하여 어두운 부분과 빛이 잘 드는 '안전한' 부분을 결합했다. 그림 06b는 지금까지의 그림을 보여준다.

06a

// 밝고 어두운 부분은 좋은 구성 도구다.

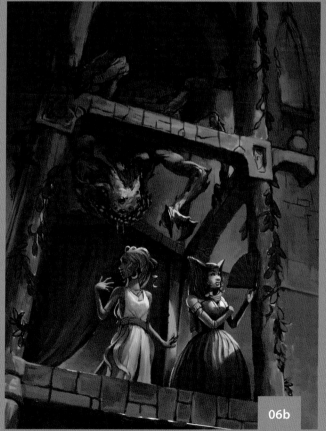

06b

// 그림과 분위기를 발전시킨다.

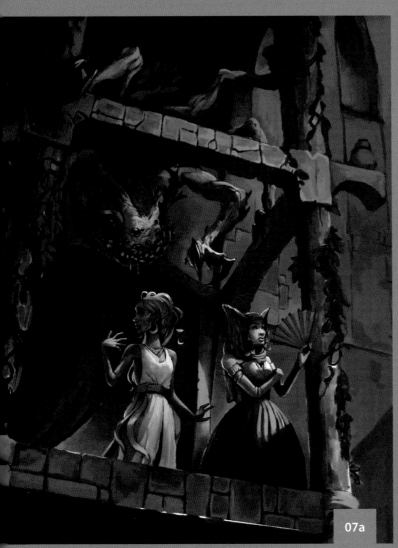

07a

07b

// 그림의 디테일을 더 발전시킨다.

// 제스처와 표정은 스토리텔링을 하는 뛰어난 방법이다.

>07 제스처

이제 그림이 더욱 발전되었으므로(그림 07a) 캐릭터의 디테일에 집중할 차례다. 제스처와 표정은 이야기에 대해 많은 것을 알려준다. 이 그림에서는 괴물의 침이 한 여성의 팔에 떨어져 이를 깨달은 여성이 얼굴을 살짝 찌푸린다. 이는 잠시 후 그녀가 무슨 일인가하고 위를 올려다보리란 것을 암시한다. 지루하고 불만스러운 표정인 두번째 여성은 아무것도 알아차리지 못하고 있다. 나는 그림의 내러티브를 한층 더 끌어올리기 위해 캐릭터의 정확한 제스처와 표정을 포착하려 특별히 노력했다(그림 07b).

>08 분위기와 빛

빛은 분위기를 만들고 이야기를 연출하는 데 매우 중요한 요소다. 나는 주로 환한 낮이나 흐린 날, 해질녘의 햇빛처럼 일반적인 규칙이 있는 자연광을 선택한다. 그리고 이를 원하는 느낌과 이야기에 더 잘 맞도록 조정한다.

서스펜스가 주제인 그림에서는 콘트라스트가 높은 조명을 선택하는 것이 자연스럽다. 그래서 여기서는 달빛이 강한 밤하늘을 선택했다. 밤과 어둠은 늘 위험하고 무서운 느낌을 자아낸다.

이 시점에서 나는 그림에 빈 공간이 너무 많음을 깨닫고 장면을 잘라 캐릭터를 좀 더 클로즈업하기로 했다. 또한 건물 안쪽에서 나오는 강한 역광을 표현해 여성들의 실루엣을 배경과 분리하고, 전체 그림에 행복한 파티의 정취를 더했다.

>09 색영역

그림을 그리는 내내 분위기를 유지하기 위해서는 색영역(표현할 수 있는 색상의 범위)을 제한한다. 원하는 느낌에 맞는 몇 가지 색(이 경우에는 파란색, 보라색, 녹색)을 선택하면 색상환에서 어떤 도형을 이루고 그것이 색영역이 된다. 색영역의 중심에 있는 색은 '새로운' 중성의 회색이 되고 그림의 일반적인 색조가 무엇인지 보여준다. 나는 되도록 색영역 안에 있는 색만 사용하여 일관성을 유지하려 했다. 그러면 전체 그림이 하나의 균일한 톤을 갖게 된다.

>10 색으로 악센트 넣기

나는 색을 실험하는 걸 좋아해서 이 경우에는 포토샵에서 컬러 밸런스를 사용했다. 색을 전

// 이 단계에서 그림을 잘라 초점을 강화했다.

// 색을 제한하면 적절한 분위기를 만들 수 있다.

반적으로 바꾸고 싶지는 않았으므로 색영역에서 새로운 색으로 갑자기 변화하여 시선을 끄는 데 도움이 될 만한 초점 부근을 찾았다. 그리하여 괴물의 입에 짙은 빨간색, 여성의 머리카락과 부채에 주황색을 사용했다. 그림이 너무 단색으로 보일 때는 이렇게 색을 조금 넣는 것이 도움이 된다. 빨강과 주황 악센트는 피와 불에 연관되며 행동을 암시한다. 전체적인 색 구성에 이런 색을 집어넣는 것은 이야기를 세련되게 만드는 좋은 시각적 움직임이다.

>11 돌벽 그리기

초점이 아니더라도 장면의 나머지 요소 역시 그럴듯하게 보여야 한다. 돌벽을 쉽게 그리는 방법은 다음과 같다. 우선 단순한 선으로 돌 사이의 갈라짐과 부서짐을 나타낸다. 그런 다음 모서리에 빛을 더하고 명도 변화를 주어 빠르고 쉽게 형태의 환영을 만든다.

// 빨강과 주황 악센트는 이야기에 추가적인 요소를 더한다.

// 돌벽 그리기는 모든 판타지 작가에게 꼭 필요한 기술이다.

>12 나뭇잎 그리기

나뭇잎을 그리는 일반적인 요령은 정확하게 그리는 것이다. 모든 잎을 하나하나 묘사할 필요는 없으며 거칠고 평면적으로 보여도 괜찮다. 그러나 마구 그린 것처럼 보여서는 안 된다. 우선 중간 톤으로 덩굴 식물에 달린 잎의 형태를 대부분 그린다. 그런 다음 밝은 톤과 어두운 톤을 신중하게 더한 뒤 벽에 그림자를 표현하고 약간 변화를 준다. 지나치게 과장하지 말고 자유롭지만 일관되게 해야 한다.

>13 그림자 강화하기

접촉면의 그림자를 강화하는 것은 형태의 환영을 만드는 가장 좋은 방법이다. 여기서도 그림에 형태를 더하기 위해 장면의 모든 접촉면에 그림자를 부드럽게 표현했다. 이런 그림자를 '오클루전 섀도우 (occlusion shadow)'라고 하는데 모서리, 틈, 구멍처럼 형태와 평면이 가까이 붙어 있는 곳에 생기는 가장 짙은 그림자다.

또한 천장에 괴물이 드리우는 크지만 부드럽고 미

12

// 나뭇잎을 그리는 요령은 인내심을 갖고 정확하게 그리는 것이다.

묘한 그림자를 표현했다. 이는 괴물이 그곳에 숨어 있다는 느낌을 주는 데 도움이 된다. 벽과 덩굴 사이에 생기는 오클루전 섀도우도 중요하므로 추가로 시간을 들여 표현했다.

>14 정리하기

이제 그림을 마무리하기 시작한다. 화면을 약간 확대하여 작은 실수나 불필요한 선, 보기 싫은 붓 터치가 있는지 전체적으로 확인한다. 이 단계에서는 묘사를 다듬기보다는 일관된 느낌에 집중한다. 전체 그림은 시각적으로 세 부분으로 나눌 수 있다. 우선 초점 부위는 가장 디테일하고 정교해야 한다. 앞서 언급한 프레임은 좀 더 간략하고 붓 터치가 모호할 수 있다. 끝으로 나머지 부분은 상세하지 않고 평면적이다. 이렇게 그림을 나누는 것은 초점을 만들 때 고려해야 할 주요 사항이다.

마지막 손질로 종이나 실제 캔버스를 모방한 텍스처를 적용하고, 평면적인 부분을 약간 흥미롭게 할 정도로만 아주 미묘하게 만든다. 또한 장면을 더욱 드라마틱하게 하고 서스펜스를 강화하기 위해 비네트 효과를 더한다. 처음에는 약한 비네트 효과가 보이지 않을 수도 있지만 보는 이의 두뇌에 시각적으로 큰 영향을 미치고 시선을 중앙으로 이끌 수 있다. 이런 효과는 현명하게 사용해야 한다. 다음 페이지의 최종 그림을 보라.

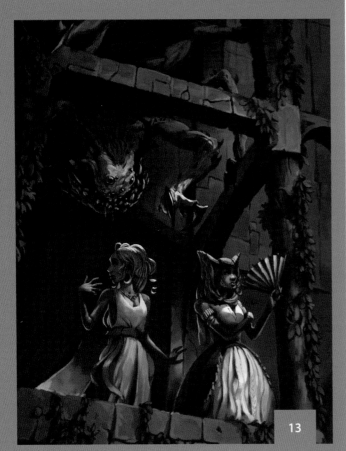

13

// 접촉면의 그림자를 강화하는 것은 형태를 만드는 좋은 방법이다.

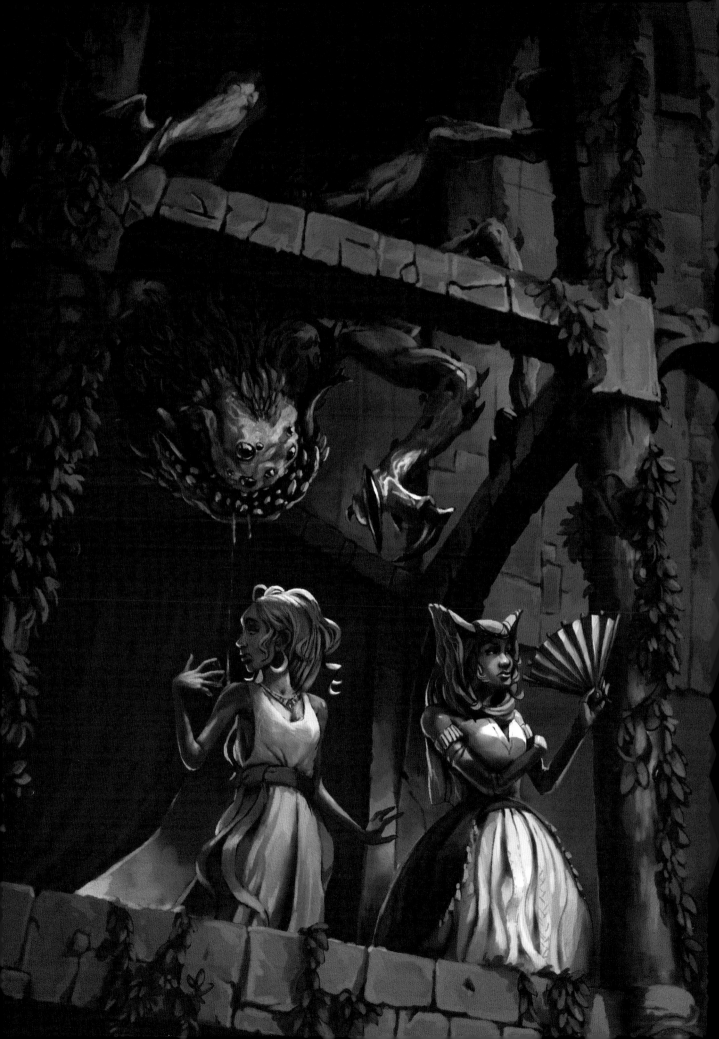

앤디 월시(Andy Walsh) | www.stayinwonderland.com

평온한 그림을 그리려고 고민을 시작했을 때 막연히 자연의 나뭇잎, 풍경, 일몰, 잔잔한 물 등이 떠올랐다. 그러나 곧 평온한 장면을 구성하는 그런 일반적인 요소들은 약간 뻔하다는 생각이 들었다. 내러티브가 있는 그림을 그려야겠다고 생각하고 일종의 병치를 활용하여

평온한 감정을 다른 것과 비교해 강조하기로 했다. 사실 이런 아이디어는 금방 떠오르지 않기에 생각하기까지 한참이 걸렸다.

나는 영감을 위해 이미지를 모아놓은 폴더를 살펴보며 평온함뿐만 아니라 적절한 시각적

스타일도 전달하는 이미지들을 골라냈다. 그러다 거북이가 부엌에 서서 냉장고를 열고 있는 작품을 발견하고 생각했다. "만약 저게 펭귄이고 냉장고를 사용해 시원하게 지낸다면 어떨까? 또 냉장고 불빛을 재미있게 활용하면 어떨까? 마치 햇빛처럼 펭귄이 일광욕을 하지만

// 초기 섬네일은 예술 작품처럼 보일 필요가 없다.

여전히 시원할 수 있다면?" 게다가 바깥이 따뜻하고 햇볕이 내리쬔다면 메시지가 더 강조되고 병치가 이루어질 것이다.

영감을 위한 폴더를 살펴보면 아이디어에 시동을 걸고 이전에 이미 많이 제작된 것을 그리지 않을 수 있다. 나는 주로 이런 아이디어 폴더를 묘사 스타일, 형태, 빛, 특정한 캐릭터를 위한 아이디어 등 영감을 얻기 위한 여러 측면으로 분류한다. 이 그림을 위해서는 〈마다가스카〉와 〈헷지〉 같은 애니메이션 영화 스타일의 만화를 떠올렸다.

02

// 섬네일을 선택한 후에는 아름다워 보이게 만들 차례다.

>01 아이디어와 섬네일
나는 요즘 완전히 그림 같은 섬네일보다는 간략한 선 드로잉을 그리는 편이다. 어떤 유형의 장면에서는 부피가 있는 형태보다 선을 사용하는 게 훨씬 쉽다. 안을 '채울' 필요 없이 그냥 '짠'하고 네 벽이 있으면 완성한 것이다.

나는 앞서 언급한 펭귄 아이디어를 탐구하며 햇볕이 내리쬐는 따뜻한 바깥 대신 평온함과 대조를 이루도록 근처에 고양이가 나타나면 어떨지 생각했다. 이 단계에서는 그냥 아이디어를 던져보는 것이지 아름다움을 의도하지 않는다.

>02 최종 선 그림
디지털로 작업할 것이므로 선택한 섬네일을 원 해상도로 리사이즈한다. 이 섬네일을 택한 이유는 펭귄이 두드러지게 보이기 때문이었다. 더구나 그리는 동안 내가 킬킬거리는 걸 보니 더욱 좋은 신호 같았다. 펭귄이 몸을 담고 있는 차가운 우유를 마신다는 아이디어도 좋았다.

최종 드로잉을 위해 개략적인 선의 투명도를 낮추고, 그 위에 새로운 레이어를 만들어 디테일한 버전을 그리기 시작한다. 전통적으로 작업을 한다면 스케치를 가볍게 한 다음 그 위에 덮어 그리거나, 다른 데 그린 스케치를 최종 작품을 그릴 종이 위에 베껴 그린다. 최종 드로잉에는 아직 개략적인 요소가 한두 군데 있지만 채색 단계에 가면 더욱 깔끔해질 것이다.

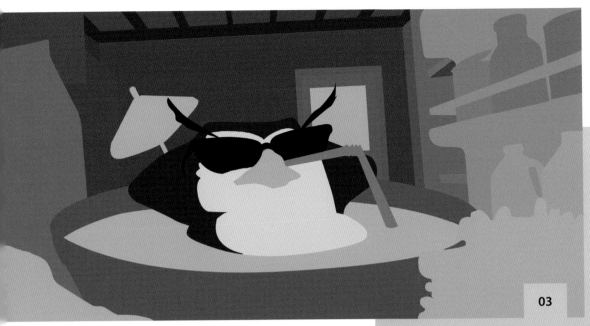

// 형태와 명도에 대해 빠르게 이해해야 한다.

// 다음으로 빛의 톤을 정한다.

>03 기본 형태 그리기

이번 단계에서는 기본적인 형태를 그려 모든 요소가 명도 구조 안에서 어떻게 어우러질지 알아본다. 이 단계는 선 그림에 어느 정도 생기를 주므로 그림이 어떻게 묘사될지 시각화할 수 있다. 나는 디지털로 작업을 하므로 모든 것을 개별적인 레이어에 그린다. 서로 다른 요소들은 결국 클리핑 마스크로 사용되고 나아가 레이어 폴더로 나뉘어 정리되기 때문이다. 전통적으로 작업을 한다면 당연히 레이어와 클리핑 마스크를 사용할 수 없지만 그래도 작업 초반에 주요 요소의 실루엣을 정의하는 데 시간을 쏟을 수 있다. 이 과정이 대략적인 드로잉 다음에 반드시 해야 하는 일은 아니다. 색을 먼저 실험하고 싶다면 컬러 섬네일을 그릴 수도 있다.

"이 작품에서는 초기부터
실제 카메라로 찍은 장면처럼
강한 심도 효과를 주려고 했다."

>04 초기 톤 정하기

단순한 선과 형태에서 시작했으므로 이제 광원 혹은 초기의 톤을 정해야 한다. 이는 빛뿐만이 아니라 묘사 스타일에서 나머지 장면의 기준이 된다. 내가 주로 작업하는 방식은 다음과 같다. 한 부분을 명확히 그린 다음 한걸음 물러나서 완성된 부분이 나머지 그림에 적용된 것을 상상한다. 여기서는 외부에서 들어오는 주변광을 먼저 설정했다. 이는 두번째 광원으로서 나머지 장면에 영향을 미칠 것이다.

>05톤 적용하기

이제 원경에서 전경으로 이동해 첫번째 광원에서 나오는 빛이 방의 사물에 어떻게 영향을 미치는지 본다. 원경은 일반적인 규칙에 따라 불

필요한 관심을 끌지 않도록 했으므로 펭귄에게 놓인 초점이 그대로 있다. 이 작품에서는 초기부터 실제 카메라로 찍은 장면처럼 강한 심도 효과를 주려고 했다. 대상과의 거리가 매우 가까우므로 초점 범위가 좁고 앞뒤에 있는 물체는 흐릿해진다. 이는 과하게 보정한 듯하지만 실제처럼 보이게 하는 데 매우 효과적이다.

>06 잠깐 다시 조사하기

나는 대개 시작할 때 인터넷에서 자료를 모아 폴더에 넣어놓지만 이번에는 달랐다. 냉장고 안에서 찍은 사진이 없었기 때문이다. 하지만 냉장고는 누구에게나 있으므로 냉장고로 가 안쪽에서 사진을 찍었다. 또한 이번 그림을 위해 인터넷 이미지가 아니라 집에 있는 물건을

05

// 주변의 몇몇 부분을 그린다.

06

// 이 사진을 위해 카메라를 냉장고 안에 넣어야 했다.

작업 흐름이 중요하다

때로는 아이디어가 있고 섬네일까지 그렸지만 실제로 어떻게 그려나가야 할지 전혀 모를 경우가 있다. 큰 형태부터 시작해야 하나? 모든 것을 하나의 레이어에 그려야 하나? 레이어를 많이 사용해야 하나? 원경부터 그리고 전경을 그려야 하나? 이는 무척 힘들 수 있다. 나는 이 문제를 미술에서 기본적인 것이 아니라 기술적인 부분으로 분류한다. 기술은 대부분 기본적인 원칙에 비해 가볍게 여겨진다. 하지만 빛에 관해 잘 이해하고 있더라도 효율적으로 이를 그림으로 나타내는 방법을 모를 수 있다. 그림 그리기 강의를 많이 보며 작가들이 그림을 그리는 순서에 주목하라. 다른 사람의 작업 흐름 전체나 일부분을 따라할 수 있는지 몇 가지 시도해본 다음 자신만의 흐름을 만든다. 효율적인 작업 흐름이 없다면 시작도 하기 전에 당황하게 될 것이다.

// 잠깐 시간을 내어 스타일에 대해 생각한다.

직접 한두 개 가져왔다. 예컨대 그릇의 경우도 내 것을 직접 보며 반사광과 하이라이트가 어떻게 생기는지 확인했다.

>07 스타일

'스타일'이 거의 완성되었지만 아직 끝은 아니다. 전반적인 형태와 단순한 디자인의 측면에서는 스타일이 있지만 이제 본격적인 묘사에 들어가야 한다. 여기서 목표는 3D 애니메이션처럼 보이도록 하는 것이므로 조명과 외관이 할 수 있는 한 실재처럼 보여야 한다. 그래서

물체가 실제로 어떻게 생겼는지 보았던 이전 단계가 중요했다. 이제 냉장고를 그릴 차례인데 쉽지 않을 전망이다. 하지만 사진 자료로 무장했으니 시작해보자.

>08 냉장고에 첫번째 빛 넣기

빛은 의도한 온도와 평온함을 전달하도록 신중하게 고려해야 한다. 포토샵에서 냉장고와 내용물의 선 그림을 열고 바닥을 향한 면과 측면을 향한 면을 구분한다. 위를 향한 면은 이 장면의 앵글보다 높으므로 보이지 않는다. 광

원은 강하지만 꽤 날카롭게 떨어진다. 그러므로 빛은 한쪽 끝에서는 밝고 따뜻하며 냉장고 문이 광원에서 멀어져 방의 푸르스름하고 차가운 기운을 향해 갈수록 차가워진다. 이런 따뜻하고 차가운 빛의 상호작용은 아이디어를 처음 생각했을 때부터 머릿속에 있었다. 이 두 요소의 균형을 통해 펭귄에게 내리쬐는 온도는 차갑지만 '따뜻한' 빛을 강조할 것이다.

// 단순한 빛을 표현하기 시작한다.

>09 냉장고 내용물

여기서는 자료를 찾기 위해 인터넷을 사용한다. 냉장고에 있는 물건들은 흔하므로 꽤 찾기 쉽다. 작은 플라스틱 칸막이 뒤로 물건을 그리고 음영, 반사광, 표면의 질감 등을 더해 스타일까지 나타내자 그림이 활기를 띠었다. 나는 광이 나는 표면에 대해 배운 것을 떠올리며 반짝이는 물건이 열린 냉장고 문의 주황색 불빛을 반사하리라고 생각했다. 또 반대편에서 들어오는 대조적인 차가운 빛도 있어야 했다. 반짝이는 물체에 이 두 가지 빛을 결합하자 정말 입체적으로 보이기 시작했다.

>10 상추 포기하기

냉장고를 마무리한 다음 전경에 있는 상추로 넘어간다. 상추는 매우 디테일하고 유기적인 대상이므로 다루기 어렵다는 걸 알고 있었다. 예전에 상추를 억지로 그려본 적이 있는데 효과가 없다는 걸 깨달았다. 그래서 이제는 상추를 조금만 그려봐도 좋아 보이지 않을 가능성이 높다는 걸 경험으로 안다. 여기서 상황을 판단해야 했다. 이렇게 카메라에 가까이 있는 물체를 가지고 위험을 감수할 것인가? 상추 잎 하나라도 어긋나면 그림을 망칠 것이다. 나는 계획을 바꾸기로 했다.

// 물건 묘사는 사실적인 느낌을 전달하는 데 도움이 된다.

// 때로는 그만둘 때를 알아야 한다.

>11 수박의 승리

칵테일 우산을 그린 후에 무의식적으로 상추를 열대 느낌의 무언가로 바꿔야겠다고 생각하고 수박을 그렸다. 기본적인 형태부터 그리고 줄무늬를 그릴 때는 신중하게 입체감에 주의를 기울였다. 음영을 약간 표현하고 표면에 파인 곳을 더해 그저 매끈하지 않도록 했다. 울퉁불퉁한 질감을 추가하고 마지막으로 가장 까다로운 단계일 수 있는 냉장고의 불빛과 반대편의 차가운 빛이 모두 반사되는 하이라이트를 표현했다. 성공적이다.

>12 펭귄을 제외한 나머지

수박 다음으로 얼음, 그릇, 우유 등을 그렸다. 펭귄은 주요 초점이며 가장 큰 과제이므로 마지막으로 남겨두고 싶었다. 앞서 언급했듯이 그릇은 실제 내 것을 기초로 했는데 이는 빛이 어떻게 상호작용하는지 이해하기에 유용했다. 이제 이야기와 내러티브 측면에서 세부사항을 언급할 필요가 있다. 나는 우유갑에 적힐 브랜드를 만들고 우유 속에는 시리얼을 그리기로 했다. 이런 작은 요소들은 작품에 생기를 가져오고 추가적인 차원을 더해준다.

>13 펭귄 그리기

순수한 흰색과 검은색을 고유색으로 지닌 형태를 뚜렷하게 알아볼 수 있도록 그리기는 매우 힘들다. 이 펭귄의 명확한 특징은 주로 부리와 선글라스에 있다. 나는 부리에 명암을 넣고 생기가 생겨서 아주 만족스러웠다. 펭귄이 띠고 있는 옅은 미소도 마음에 들었다. 그리고 미묘한 두번째 푸른색 빛을 다시 한 번 사용하여 펭귄의 실루엣을 분명하게 했다. 엄밀히 말해 여기에 확실한 광원은 없지만 장면 전체에서 암시되므로 예술적 허용으로 넘어갈 수 있다.

// 일반적인 물체를 그리는 단계별 과정이다.

"작은 요소들은 작품에 생기를 가져오고
추가적인 차원을 더해준다."

>14 마무리하기

마지막으로 원경의 물체들을 그리며 캐릭터와 (겹치는 부분이 있으므로) 부조화를 이루지 않도록 신중하게 마무리했다. 또한 꽤 까다로웠던 펭귄도 마무리했다. 펭귄은 깃털보다는 털이 있는 것처럼 보인다. 그래서 펭귄의 깃털을 실제 깃털처럼 보이게 하지 않고 털로 덮인 듯한 요소를 강조했다. 선글라스는 냉장고 안을 보여줄 정도로만 적절하게 반사되도록 했다(강조하기 위해 더 밝게 반사되도록 했었지만 마치 광원인양 가짜처럼 보였다). 끝으로 왼쪽 위에는 차가운 푸른색, 오른쪽 아래에는 따뜻한 주황색을 더 추가했다. 이제 평온한 펭귄이 완성되었다.

// 이제 주변의 요소들도 거의 모두 표현되었다.

// 주요 초점 부위를 본격적으로 그릴 차례다.

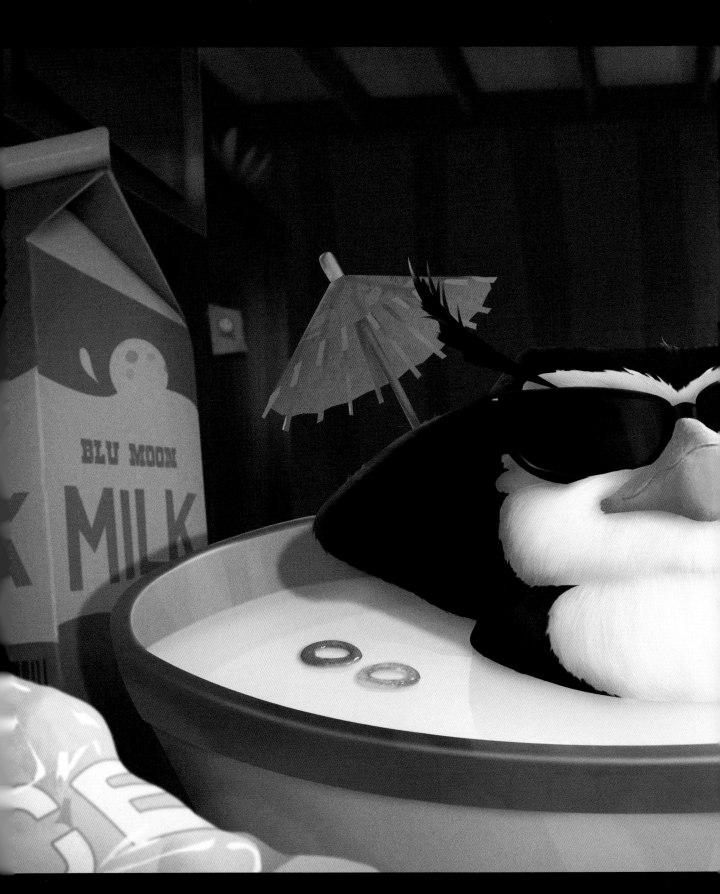

브룬 크로스(Brun Croes) | www.bruncroes.com

성취감

이번 장에서는 '성취감'이라는 주제를 바탕으로 아이디어를 발전시키려고 한다. 성취감은 여러 방식으로 해석될 수 있는 매우 광범위한 주제다. 여기서는 빛, 색, 구성, 상징 같은 요소들이 어떻게 이야기를 전달하고 흥미로운 이미지를 만드는 데 도움이 되는지 살펴볼 것이다. 다음 일련의 단계들은 초기 스케치부터 최종 그림까지 어떻게 발전되는지 보여준다.

>01 섬네일

그림을 시작하기에 앞서 영감이 필요하다. 이제 스케치북을 들고 지시 사항을 잘 살펴본다. 이 경우에는 성취감 혹은 승리감을 묘사해야 하므로 어떤 이가 간절히 원하던 걸 마침내 손에 넣거나 용감한 전사가 골치 아픈 적을 끝내 물리친 내용이 좋을 듯했다.

섬네일은 짧은 시간 안에 많이 그릴 수 있도록 가능한 간략하게 그린다. 잘 그릴 필요는 없지만 아이디어를 성공적으로 빠르게 종이에 옮겨야 한다.

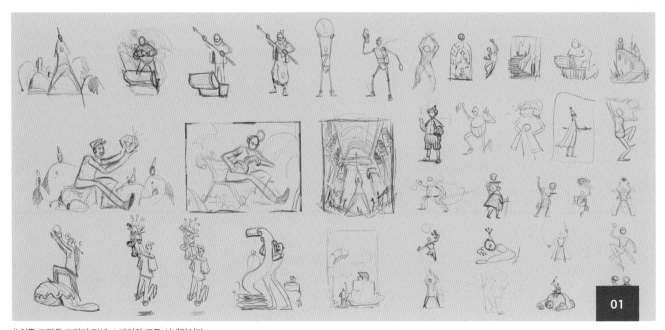

// 최종 그림을 그리기 전에 스케치한 모든 섬네일이다.

>02 형태 그리기

나는 여러 섬네일 중에서 한 남자가 돌 위에 앉아 보석이나 금덩이를 손에 들고 있는 섬네일을 선택했다(그림 02a). 이 단계에서는 선택한 섬네일의 선을 바탕으로 빠르게 형태를 그린다. 여기서는 돌, 땅, 캐릭터의 형태를 그렸다(그림 02b). 이 단계에서 그림의 대체적인 실루엣을 보고 그림이 어떻게 읽힐지 확인하는 것은 정말 유용하다. 실루엣은 이야기 전달에 이미 도움이 된다. 실루엣만 보고도 돌 위에 앉은 인물이 마침내 목표를 달성한 듯 머리 위로 뭔가를 들어 올리고 있음을 분명히 알 수 있다.

02a

// 아무것도 채우지 않고 확대만 한 섬네일 스케치이다.

02b

// 형태를 그려 넣으면 실루엣을 정의하는 데 도움이 된다. 좋은 실루엣은 그림의 이야기를 전달한다.

>03 포토배싱과 스머지

나는 아이디어를 빠르게 그릴 수 있는 요령을 즐겨 사용한다. 이제 실루엣과 형태가 대략 완성되었으니 사진의 일부를 확대하여 이를 채운다. www.textures.com 같은 웹사이트나 구글 이미지 검색에서 '사용 권한' 항목을 이용하여 무료로 사용할 수 있는 이미지를 찾는다.

포토샵에서 클리핑 마스크를 사용하여 실루엣 형태 안에서 사진을 늘이고 변형하며 보기 좋은 것을 찾는다. 그런 다음 구름을 보며 형태 안에 숨어 있는 이미지를 찾듯 텍스처의 혼란스러움을 유리하게 활용한다. 또한 스머지 툴을 사용하여 사진으로 만든 형태를 일부 다듬고 예기치 않은 새로운 형태도 만든다.

형태를 분명하게 한 다음 새로운 클리핑 마스크 레이어를 만들고 블렌딩 모드를 컬러 닷지로 설정한 뒤 부드럽고 둥근 브러시로 빛을 그린다. 귀중한 것을 들어 올린다는 아이디어를 표현하기 위해 보물에도 추가적으로 빛을 더했다.

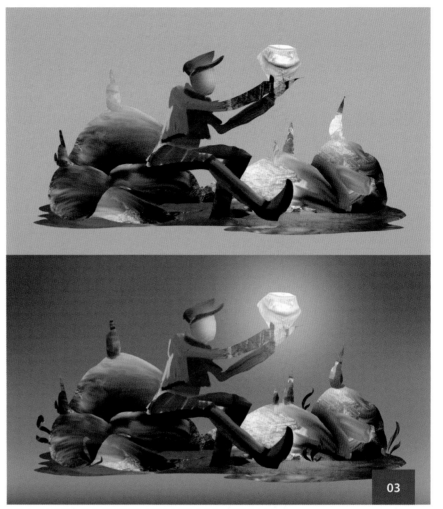

03

// 앞서 그린 형태 안에 사진을 결합하면 아이디어를 빠르게 표현할 수 있다.

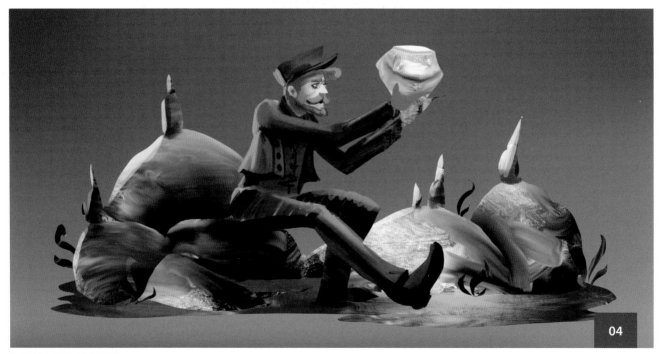

04

// 캐릭터와 장면을 발전시킨다.

"캐릭터와 그가 발견한
보물은 명백하게
그림의 초점이 되었다."

>04 스케치

캐릭터의 얼굴, 자세, 의상의 대략적인 디테일을 스케치하며 그가 누구일지 생각한다. 나는 그가 금이나 다이아몬드를 찾는 광부로 마침내 가장 큰 보물을 찾았다는 생각이 들었다. 돌 위에 작게 삐죽 튀어나온 형태는 경이롭게 바라보는 작은 난쟁이나 새가 될 것이다. 또한 빛을 다듬기에는 너무 이르지만 분위기를 전달하는 데 도움이 되고 배경을 어떻게 그려나가야 할지 감을 주는 아이디어로서 여기에 역광을 집어넣었다. 역광의 밝고 차가운 푸른색이 손에 있는 보물의 따뜻함과 대조를 이뤄 성취의 상징으로서 두드러지도록 만들었다.

>05 빛과 어둠

비록 그림의 디자인이 많은 작업을 요하지만 나는 초기 단계부터 빛을 다루는 편이다. 약간 납작한 둥근 브러시와 부드럽고 둥근 브러시를 사용하여 (소중한 보석에서 나오는) 따뜻한 색으로 빛을, 차가운 색으로 음영을 그렸다. 그러면서 붓 터치를 어떻게 해야 할지 고민했다. 붓 터치는 이 시점에서 아직 거칠 수 있지만 터치의 방향은 그림에서 시선의 흐름을 인도하고 대상의 형태를 정의하는 데 도움이 되기 때문이다.

그림을 발전시키기 위해 스머지 툴을 사용하여 이미 칠한 붓 터치 일부를 부드럽게 만들었다. 또 약간 텍스처가 있는 브러시로 덧칠을 하여 돌을 깔끔하게 정돈했다. 귀중한 보물에서 나오는 빛의 느낌을 강화하기 위해 배경, 특히 캐릭터와 손 뒤편을 더 어둡게 했다. 이는 캐릭터가 전경으로 나오게 하고 시선을 끈다. 이제 캐릭터와 그가 발견한 보물은 명백하게 그림의 초점이 되었다.

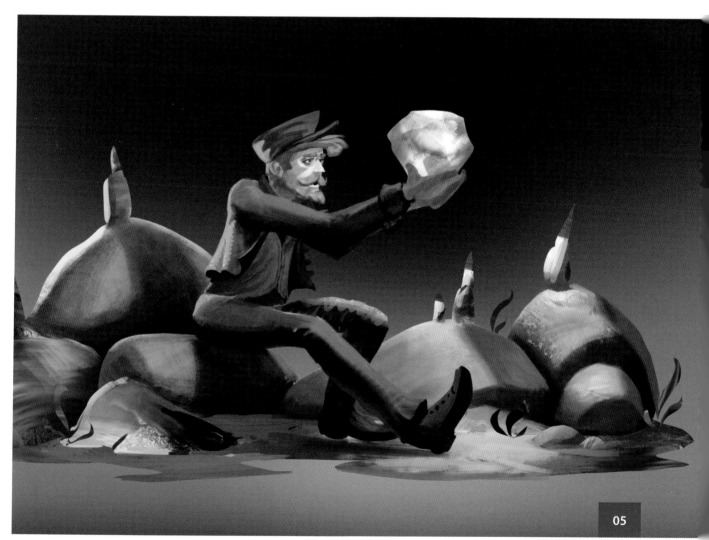

05

// 그림에 분위기를 더한다.

177

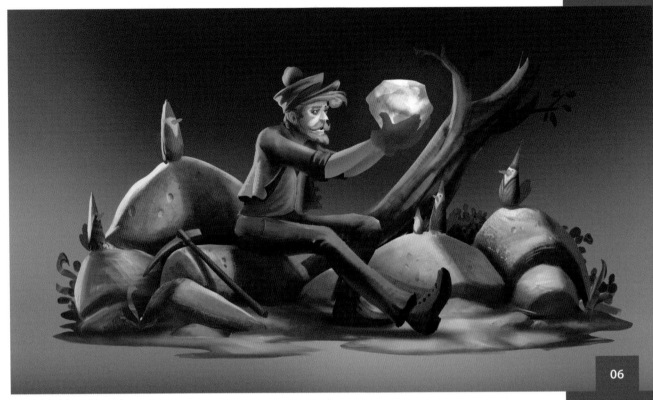

// 추가적인 배경 요소를 그린다.

>06 생기 불어넣기

그림에 뭔가 빠진 듯해서 죽은 나무와 관목을 더해 주위에 생기를 조금 더 불어넣기로 했다. 하지만 과하지 않도록 신경 썼다. 빈 배경은 환경과 캐릭터의 외로움을 반영하며 캐릭터의 성공이 갖는 의미를 고조시키기 때문이다. 앞서와 같은 기법으로 나무의 형태를 그리고 텍스처를 채운 다음 스머지 툴로 형태를 다듬었다. 나무는 소중한 보석이 나무와 인물 사이에 들어가게 하는 프레임 역할도 한다.

캐릭터의 이야기를 강화하기 위해 그의 목적을 전달하는 데 도움이 되는 곡괭이를 그렸다. 그리고 작업복의 일부인 것처럼 모자에 디자인을 더하고 캐릭터의 표정이 살아나도록 자세를 조정했다. 또한 돌 위에 새를 그리기 시작했다. 장면을 비밀스럽게 관찰하고 있는 새들은 보는 이의 주의를 빼앗지 않아야 하므로 디테일을 최소한으로 표현하려고 노력했다.

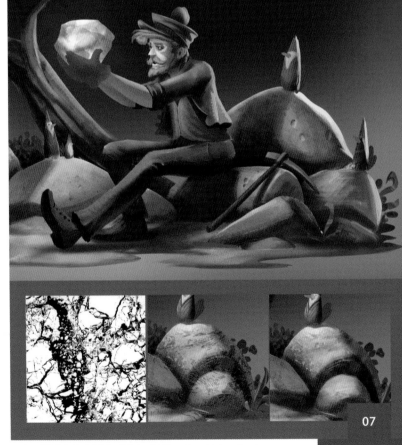

// 텍스처를 활용해 디테일을 더한다. 사진 © mishan / Adove Stock

>07 텍스처 더 집어넣기

그림을 정돈하느라 곁길로 샌 느낌이 들어서 그림에 다시 질감을 되살렸다. 특히 돌에 금맥이 흐르고 있다면 적합할 듯했다. 그런 효과를 내기 위해 결이 두드러지는 대리석 텍스처를 찾아 결 무늬를 돌의 형태 안에 넣고 따뜻한 노란색으로 텍스처를 채웠다. 만족스러운 결과를 찾을 때까지 이를 실험했다.

>08 다이아몬드 혹은 금

귀중한 보물에 초점을 맞출 차례. 이 보물은 정확히 무엇일까? 나는 다이아몬드와 금덩이 사이에서 결정을 할 수 없었다. 이것이 무엇인지는 궁극적으로 이야기에 크게 중요하지 않고 보는 이의 생각에 맡겨도 된다. 하지만 보물을 좀 더 확실하게 그리는 건 좋은 일이다. 나는 배경의 돌에 귀중한 보물과 비슷한 작은 형태들을 그렸다. 이는 보기에 좋을 뿐만 아니라 캐릭터와 그의 발견에 대한 이야기를 강화하는 데도 도움이 된다.

>09 세밀한 디테일

좀 더 세부적인 부분을 그릴 차례다. 내 친구는 이걸 '원 픽셀 브러시 디테일'이라고 부른다. 나는 압력 민감도를 해제한 아주 작은 브러시를 사용하여 모자의 털실 방울, 의상의 천 같은 요소에 추가적인 디테일을 더했다. 또한 그 요소들의 실루엣에 삐져나온 털을 더해 질감을 전달했다.

비슷한 방식으로 돌 사이와 뒤에 있는 나뭇잎과 땅도 좀 더 명확하게 그렸다. 나는 풍경의 한 조각이 어딘가에 뚝 떨어져 있는 듯 그림을 둘러싸고 있는 크고 빈 회색 공간이 좋았다. 이를 강화하기 위해 전경의 일부를 완전히 펴지지 않은 카펫처럼 약간씩 들려 올라가게 표현했다. 이런 작은 요소들은 좋은 시도이며 그림 전체를 살펴볼 때 찾아보게 되는 흥미로운 디테일이다.

08

// 귀중한 보물 및 광물은 흥미와 이야기를 더한다.

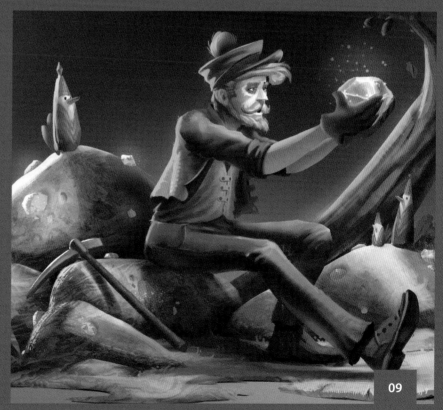

09

// 작은 디테일은 배경과 캐릭터에 생기를 불어 넣는다.

>10 흑백으로 명도 확인하기

그림의 균형을 유지하기 위해 장면에 빛을 조금씩 더하기 시작했다. 그리고 명도가 어떻게 발전되는지 확인하기 위해 그림을 흑백으로 바꾸었다. 이렇게 하면 밝고 어두운 부분에만 집중하여 그 사이의 균형을 주시하는 데 유용하지만 꽤 까다로운 과정이다. 그림에서 초점이 어디인지 염두에 두고 이를 반영하여 주변의 빛을 설정한다. 나는 캐릭터가 가장 눈에 띄길 바랐으므로 그곳에 가장 강한 콘트라스트를 주었다.

>11 의상 디자인

캐릭터의 의상 디자인은 가능한 단순하게 유지하고 싶었다. 기껏해야 시대에 관해 살짝 알려주는 기본적인 유니폼 역할을 하도록 말이다. 하지만 작업이 조금 더 필요해보였다. 나는 단순함을 유지하기 위해 색만 조금 바꾸었다. 모자의 빨간색을 사용하여 의상에 색의 리듬을 만들었다. 빨간색은 녹색 유니폼과 좋은 대비를 이룰 뿐만 아니라 재킷 안쪽의 재질이 다르다는 느낌도 준다.

10

// 흑백으로 그림의 명도를 확인한다.

>12 옷 주름

캐릭터의 의상에서 팔 부분이 약간 신경 쓰였다. 옷에 주름을 표현한 방식 때문에 자연스러워 보이지 않았다. 사실성을 그리 추구하는 편은 아니지만 그림이 자연스러워 보이길 바랐다. 그래서 주름 위에 비치는 빛의 방향을 안내하는 데 도움이 되는 붓 터치의 조합과 그럴듯함 사이에서 균형을 찾으려 했다. 이를 위해 따라할 수 있는 참고 자료를 보며 밝고 어두운 부분을 채웠다. 또한 시간을 들여 의상의 다른 부분도 보다 명확하게 표현했다. 특히 재킷의 안쪽에 소재를 알려주는 질감을 더했다.

11

// 광부의 의상을 발전시킨다.

>13 성장하는 나무

그림을 반전시켜 이상한 부분이 있는지 살펴본 후 한동안 손대지 않고 둔 나무가 약간 어울리지 않는다는 걸 느꼈다. 이제 나무를 수정할 차례였다. 나는 나무껍질을 이용하여 시선이 캐릭터로 향하도록 했는데 이는 특히 역광과 결합

하여 효과적으로 작용했다. 또한 움푹 들어간 부분을 표현하고 더 휘감기게 하여 나무의 실루엣을 더욱 흥미롭게 만들었다. 여기에 녹색을 덜 사용하여 캐릭터와 구분되고 초점에서 주의를 빼앗지 않도록 했다. 대신 보물에서 나오는 빛을 더 받는 것처럼 따뜻하게 표현했다.

>14 얼굴

나는 캐릭터의 얼굴이 발전되는 방향이 마음에 들었다. 경외감과 피곤함 사이를 오가는 표정이 분명했기 때문이다. 그렇지만 그가 더 나이 들어 보여야 한다고 생각했다. 그래서 특히 눈과 광대뼈 주위에 음영을 더해 마른 얼굴을

// 거슬리는 부분을 수정하기에 아직 늦지 않았다.

강조하고 나이 들어 보이게 했다. 이는 얼굴의 피곤함을 전달하는 데 도움이 되고 장면의 드라마와 성취감을 고조시켰다. 또한 이 시점에서 머리카락에 추가적인 디테일과 하이라이트도 더했다.

>15 입자와 블룸 효과
나는 몇 가지 방법으로 그림의 최종 분위기를 강화했다. 우선 마법 같은 빛이 뿜어져 나오는 것처럼 주변, 특히 돌에 박혀 있는 다이아몬드 혹은 금 주위에 반짝이는 입자를 표현했다. 깊이감을 더하는 왼쪽에서 들어오는 차가운 빛줄기에 일반적인 먼지 입자도 표현했다. 그리고 실루엣을 강화하기 위해 모든 형태 아래 스크린 레이어를 만들고 부드러운 둥근 브러시로 차가운 역광을 더해 '블룸' 효과를 주었다. 여기에 따듯한 빛으로 보물을 두드러지게 했다.

작업을 끝내기 전에 몇 가지 최종 수정을 한다. 먼저 그림 위에 텍스처를 적용해 개성을 더한다. 이는 전통적인 그림에서 그림이 그려지는 화폭과 전통적인 재료가 주는 농도로 나타나는 효과를 모방하는 것이다. 다음으로는 색과 콘트라스트의 균형을 확인하고 필요하면 조정한다. 다음 페이지의 최종 그림을 보면 자신이 성취한 보물의 빛에 휩싸인 광부를 볼 수 있다.

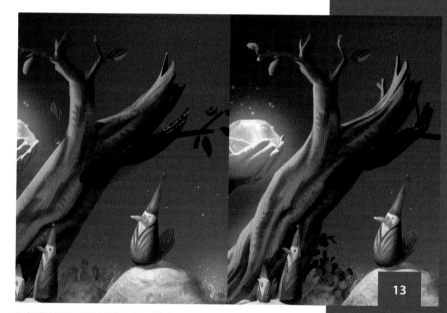

// 나무를 나머지 그림과 어울리게 수정한다.

// 나이와 표정을 통해 캐릭터를 발전시킨다.

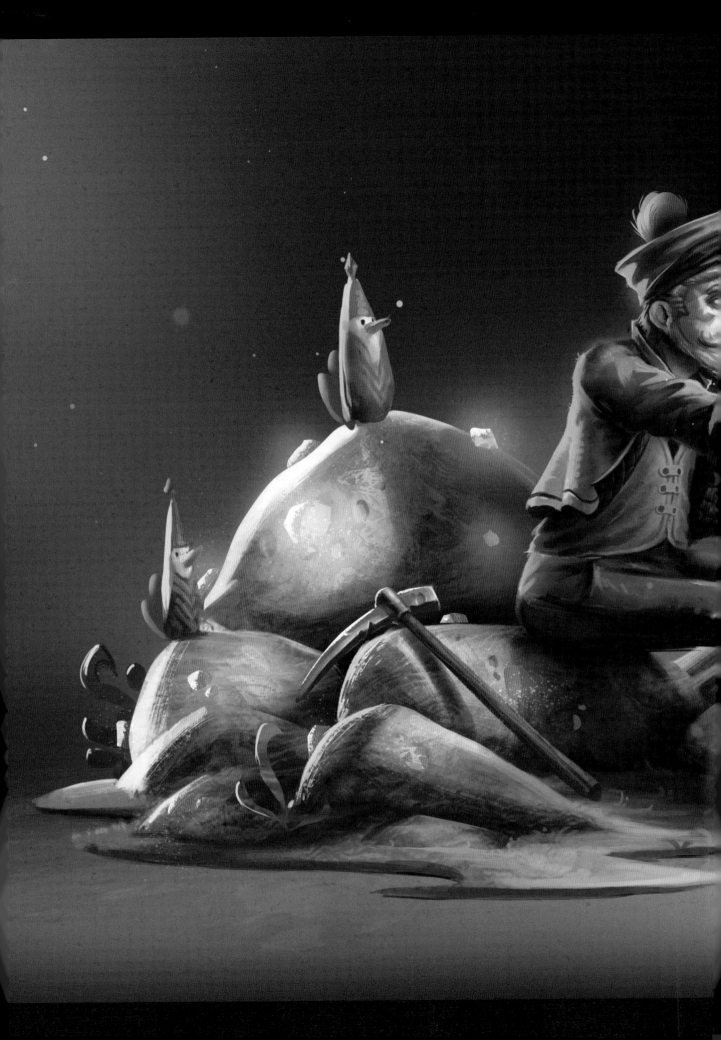

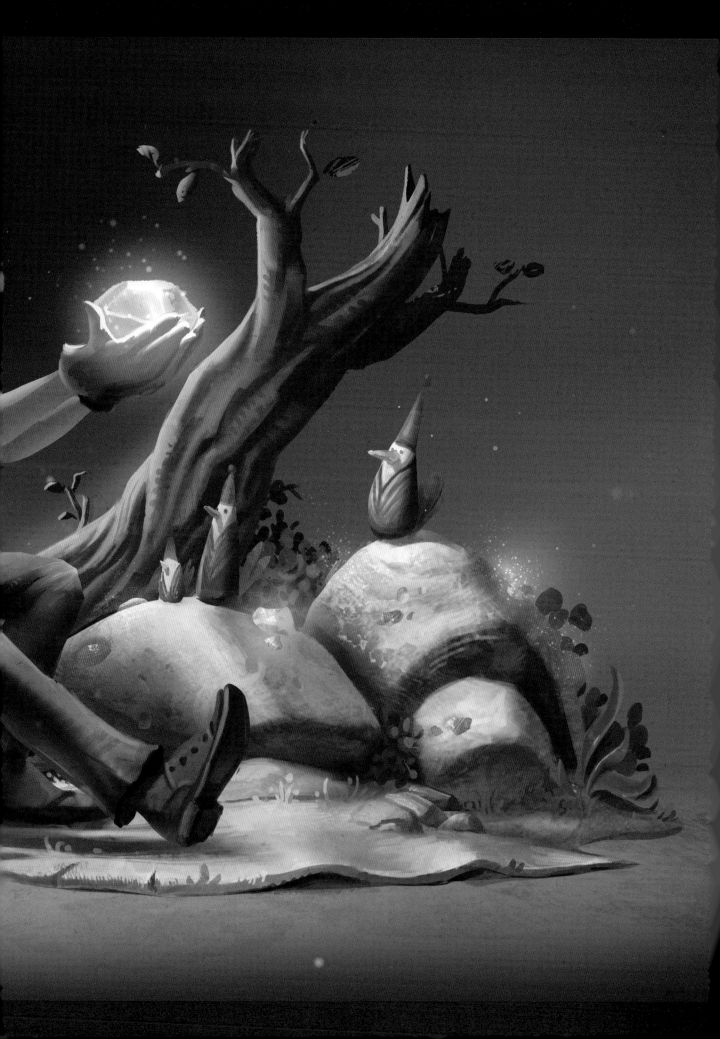

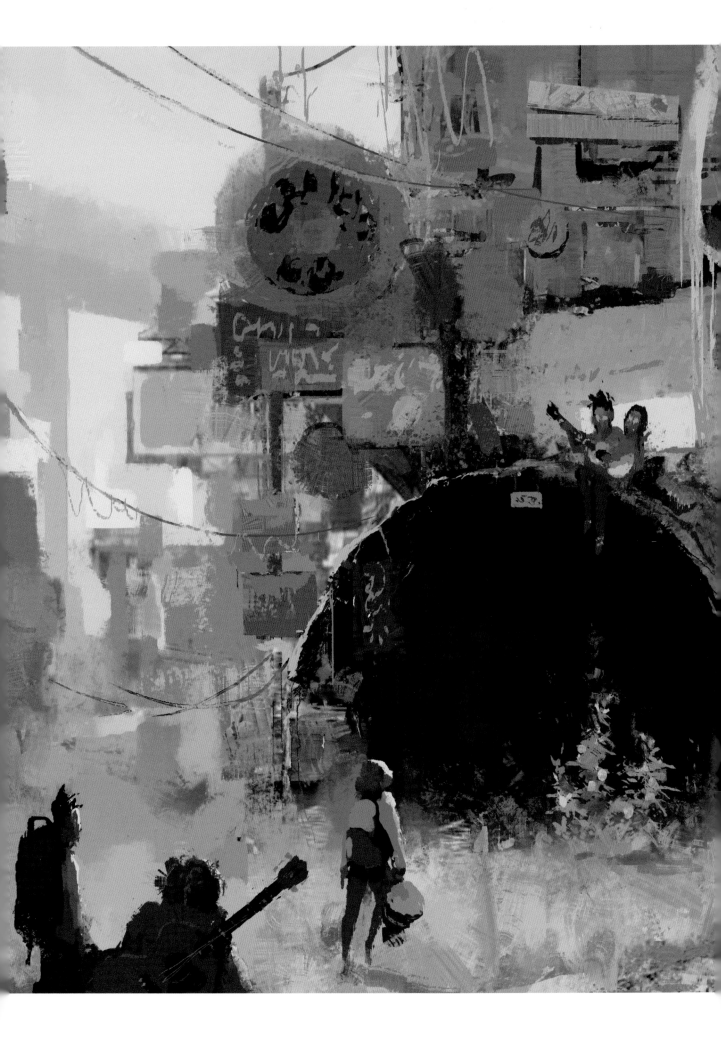

협력 프로젝트

혼자서는 발전하기 힘들다. 다른 작가와 접촉하고 작품을 공유하며 피드백을 받는 것이 중요하다. 이번 섹션에서는 특별히 한 명이 아닌 두 명의 작가가 같은 장면과 주제를 해석했다. 두 사람은 작업 과정 동안 서로 피드백과 응원을 주고받으며 최선의 그림을 그릴 수 있도록 서로를 도왔다.

줄리아 블랫만(Julia Blattman)과 잭 레츠(Zac Retz)

발견

과제

이번 장의 주제는 '발견'이다. 종말 이후 사람들이 터널과 기차선로를 따라 쓰레기를 뒤지며 필요한 것을 구하는 상황에서 두 무리가 신비하게 보이는 식물의 성장을 발견한다. 알 수 없는 요소가 있으며 낯선 이들이 맞닥뜨렸지만 식물의 발견은 두 무리 모두에게 경외감을 안겨준다.

개요

이번 장에서 두 작가는 각자 스케치부터 시작해 최종 그림에 이르기까지 자신의 그림을 진행했다. 한편, 작업 과정 동안 다른 작가가 피드백과 건설적인 의견을 제안했다. 그들은 시각적인 피드백을 전달하려는 의도로 다른 작가가 작업 중인 이미지에 덧칠을 하여 공유하기도 했다.

두 작품의 작업 과정을 통해 콘셉트가 어떻게 발전하는지, 그리고 작가들이 어떻게 협력하여 인상적인 작품을 만들어내고 각자의 기술과 사고 과정을 발전시키는지 볼 수 있을 것이다.

줄리아

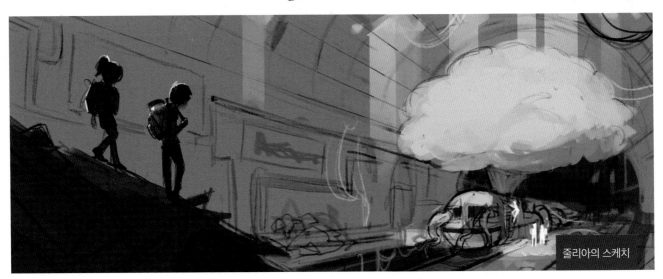

줄리아의 스케치

>01 줄리아의 스케치

잭의 의견: 스토리텔링이 놀랍고 아이들과 실루엣의 디자인이 훌륭하다. 기차에서 나무가 자라는 건 정말 창의적이다. 좋은 그림이 될 것이다.

구성이 절반으로 나뉘는 걸 피해야 한다. 한 가지 해결책은 쓰레기 더미를 전경으로 좀 더 통합시키는 것이다. 파이프, 전선, 잡동사니 등 전경의 쓰레기 속 물체들을 시선을 인도하는 데 사용한다. 나뭇가지 일부가 기차 창문 밖으로 자라서 다시 합쳐지면 좋겠다. 전경과 원경을 명도로 분리한다. 이 장면은 운치 있는 분위기를 만드는 데 도움이 될 것이다.

"원경에서는 사람들과 기차, 나무가 드리우는 차가운 그림자를 뚜렷하게 표현하면 빛의 느낌을 강화하는 데 도움이 된다."

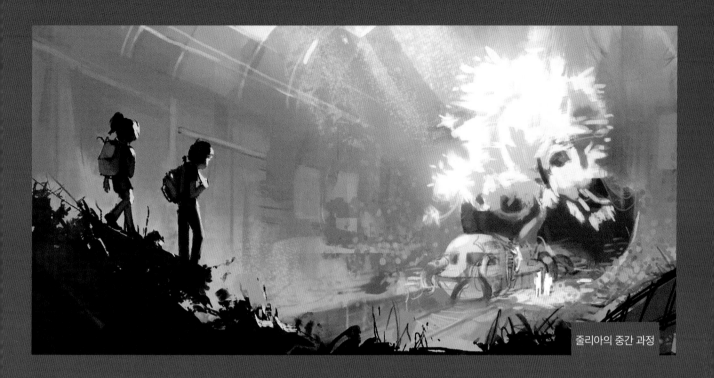

줄리아의 중간 과정

>02 줄리아의 중간 과정

잭의 의견: 스케치의 원래 명도 구조에 충실한 것은 탁월한 선택이었다. 깊이감과 분위기가 풍부하다. 따뜻함과 차가움을 일부 강화하면 더 많은 것을 추가할 수 있을 것이다. 특히 그림자에 보라색을 사용하면 좋겠다. 전경의 쓰레기 더미에 깊고 따뜻한 톤을 사용하면 전경이 앞으로 나오며 더 많은 공간을 보여줄 수 있다. 원경에서는 사람들과 기차, 나무가 드리우는 차가운 그림자를 뚜렷하게 표현한다. 빛의 느낌을 강화하는 데 도움이 될 것이다.

내가 한 덧칠에서는 밝은 부분을 덜 밝게 하고 기차로 향하는 쓰레기를 더 추가했다.

잭의 덧칠

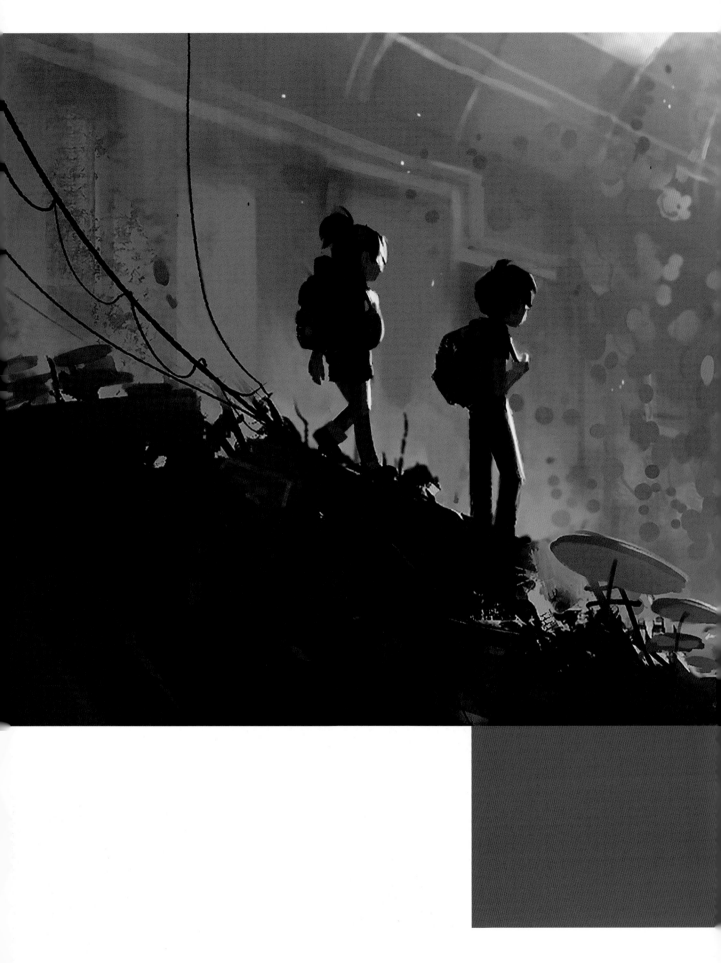

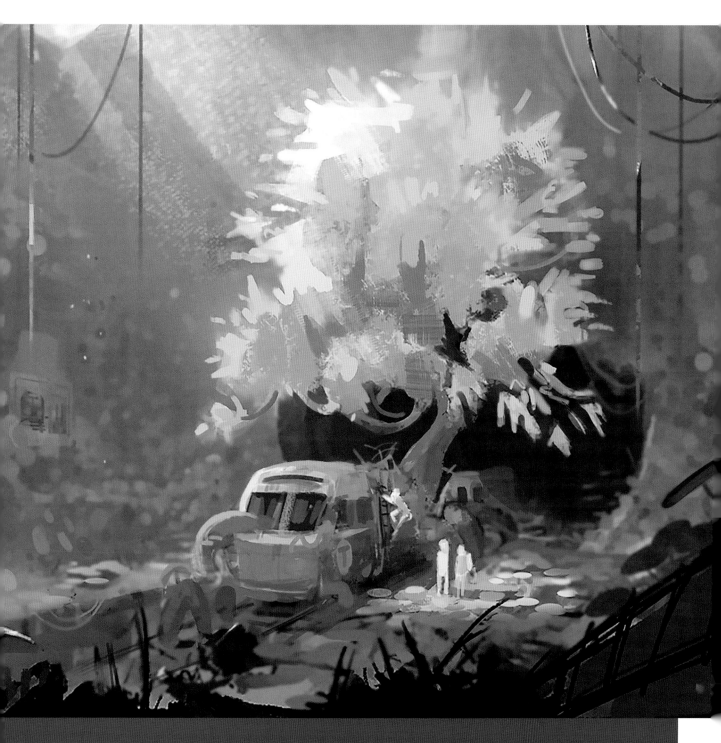

>03 줄리아의 최종 그림

잭의 의견: 벽을 타고 자라는 녹색 식물과 전경의 버섯이 마음에 든다. 정말 좋은 시도. 나무가 아주 중요해 보이도록 자라고 있는 방식도 좋다. 내 의견을 덧붙이자면 약간 더 채색을 해서 전경을 덜 날카롭게 만들었으면 한다. 사람들이 캐릭터를 먼저 보도록 해야 한다.

전경의 캐릭터에 비치는 역광에 노란색을 더 사용했으면 위쪽 창에서 들어오는 노란 빛이 캐릭터에 영향을 미친다는 것을 보여주는 데 도움이 되었을 것이다. 이는 또한 그림을 더욱 어우러지게 하는 데도 도움이 된다. 먼지나 민들레 씨처럼 공기 중에 떠다니는 입자를 전경에 아웃포커스로 더해도 좋을 것이다. 그런 작

은 것들이 그림의 느낌과 분위기를 강화하는 데 도움이 된다.

정말 훌륭한 작업이다. 해보고 싶은 비디오 게임처럼 보인다.

잭의 스케치

>01 잭의 스케치

줄리아의 의견: 아주 멋있어 보인다. 환상적인 그림이 되리라고 생각한다. 주제가 잭에게 정말 딱 맞다. 크고 작은 다양한 형태들이 흥미로운 시선의 흐름을 만든다. 사람들이 잘 살아가고 있는 세상을 포착한 듯하다. 버려진 자동차와 간판이 모여 있는 것이 마음에 든다. 제안을 하자면 캔버스를 넓게 확장하면 좋겠다. 훨씬 더 영화 같아 보일 것이다.

하루 중 시간대가 언제인지, 빛은 어떠한지, 캐릭터가 어떻게 발전할지 궁금하다. 지금은 터널 위에 앉아 있는 사람들이 한동안 거기 있었고 그들을 향해 다가오는 무리가 식물을 발견한 것처럼 보인다. 좋은 스토리텔링이다. 터널 안에서 신비한 식물이 어떻게 보일지 기대된다.

잭의 스케치 중에서 클로즈업

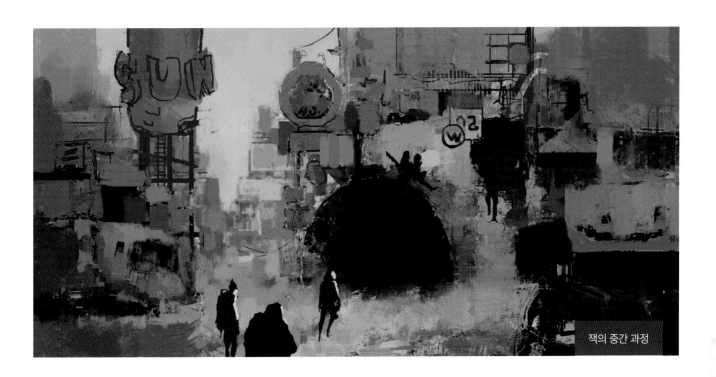

잭의 중간 과정

>02 잭의 중간 과정

줄리아의 의견: 그림에 드리운 녹색 빛이 주는 분위기가 마음에 든다. 터널 위에 앉은 캐릭터들 주위로 가장 채도 높은 간판들을 배치한 것도 좋다. 현명한 선택이다. 명도 그룹도 아주 성공적이다. 내 의견을 말하자면 터널과 캐릭터로 향하는 선, 예컨대 전선이나 멀리 원경에

놓인 다리가 있으면 좋겠다. 하늘의 경우도 지금은 색과 명도가 땅과 비슷하므로 좀 더 밝게 한다.

그 외에는 계속 하라는 말밖에 덧붙일 게 없다. 터널에서 자라는 식물을 어떻게 할지, 그것이 초점일지 궁금하다. 이미 알고 있을 거라 생각

하지만 제레미 만(Jeremy Mann)의 안개 낀 도시 풍경이나 영화 〈철근 콘크리트〉의 디테일한 도시 배경 같은 자료가 영감을 줄 것이다.

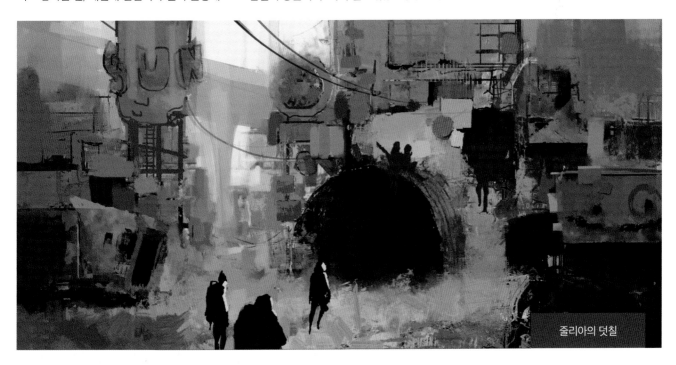

줄리아의 덧칠

191

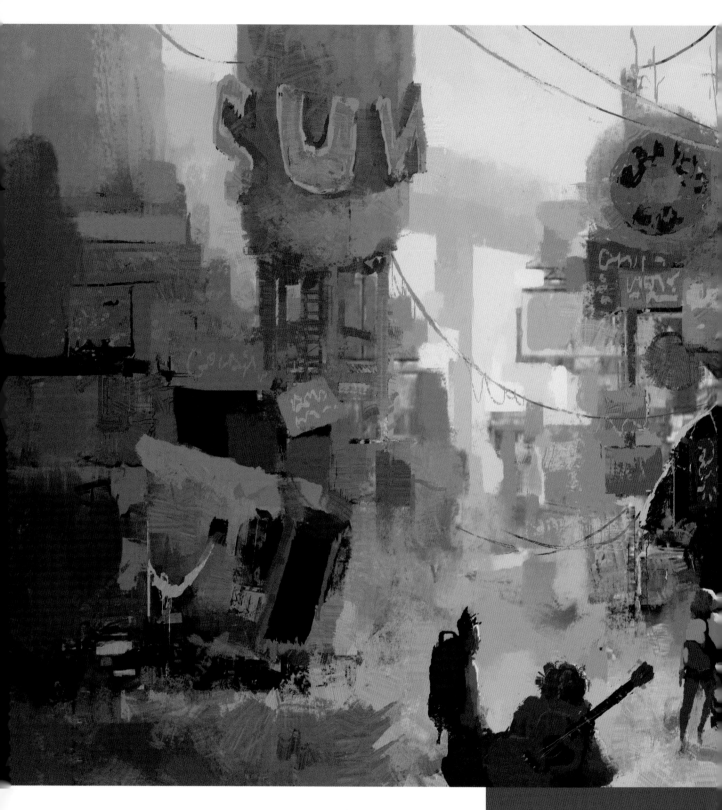

>03 잭의 최종 그림

줄리아의 의견: 환상적인 작품이라고 생각한다. 작품에서 분위기를 이끌어내는 방식이 정말 마음에 든다. 이는 캐릭터들이 사는 세상에 신비로운 느낌을 준다. 원경의 하늘을 밝게 한 것도 효과적이다. 콘트라스트가 그림을 입체적으로 보이게 한다.

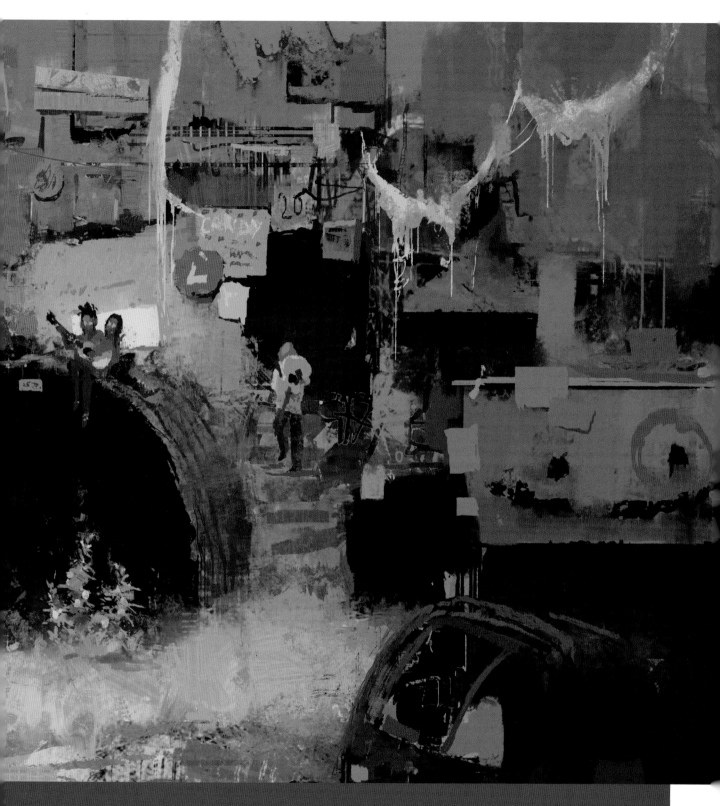

작품이 분위기와 스토리텔링을 성공적으로 전달하고 있다고 생각한다. 터널에 들어가서 무엇이 있을지 보고 싶고 사람들이 다음에 뭘 할지(아마도 잼 연주?) 알고 싶다. 특정 부분을 자세히 그려 주의를 끄는 방식은 기술적으로 보는 이의 시선을 이끄는 현명한 방법이다. 이 과정에서 주위가 흐릿해지

는 것도 좋다.

하지만 의견을 덧붙이자면 몇 가지는 좀 더 분명하게 그렸으면 좋았을 것이다. 구성 왼편에 있는 물체가 멈춰버린 트럭인지 또는 이동식 주택인지 궁금하다. 또한 그림 곳곳에 매달린 흰색 물체가 무엇인지도 궁금하

다. 거미줄이나 매달린 천을 그리려 한 것인지 알 수 없었다. 그냥 헝클어진 흰 전선이었으면 주의를 덜 빼앗고 환경과도 잘 어울렸을 것이다. 전체적으로 강렬한 작품이다. 작가가 창조한 세상과 매우 잘 어울린다.

갤러리

이 책의 마지막 섹션은 그림에서 내러티브, 분위기, 개성을 표현하는 데 탁월한 작가들이 동화 같은 캐릭터, 판타지 장면, 로봇 이야기 등을 그린 작품을 보여준다. 작가들은 작품을 그리며 사용한 기법, 아이디어, 발전과정도 일부 공유한다. 갤러리를 즐겁게 감상하며 뛰어난 작가들의 머릿속을 흥미롭게 엿보길 바란다.

The Sister

엘리자베스 알바(Elisabeth Alba) | www.albaillustration.com

먼스 오브 피어(www.monthoffearart.com)의 할로윈 챌린지에 참여했
는데 주제 중 하나가 '안식일: 마녀와 악마'였다. 이 챌린지를 위해 옛날
다게레오 타입의 사진을 상기시키는 으스스하고 침울한 초상화를 그리
고 싶었다. 그래서 색을 단순하게 유지하기로 했다. 단순함은 보는 이를
집중하게 만들기도 한다. 제스처와 표정을 정확히 포착하기 위해 방향
광을 비추고, 직접 주인공처럼 자세를 취하며 자료로 사용할 사진을 찍
었다. 나는 주인공이 딴 세상에 빠져있는 듯 보이고 손끝까지 매우 섬세
하길 바랐다.

세상에 으스스한 초상화는 많다. 그러므로 그저 으스스한 초상화가 아
닌 그 이상으로 발전시킬 방법을 생각해야 한다. 나는 보는 이가 멈춰 서
서 이야기를 듣게 되는 요소를 더해 보는 이의 상상력이 자극되길 바랐
다. 주인공의 그림자는 악마의 날개와 뿔을 보여준다. 그녀의 멍한 눈은
아픈 것처럼 붉은 빛이 도는 흰색이다. 인형은 보이는 한쪽 눈으로 보는
이를 똑바로 쳐다보고 있으며 입은 가려져 있다. 제목인 시스터(The
Sister)는 단순하지만 보는 이에게 의문을 갖게 한다. "그녀가 자매일까,
인형이 자매일까?" 가장 가까운 사람이 어둡고 무서운 비밀을 품고 있
다고 생각하면 으스스하지 않은가?

// 일반적인 아이디어와 구성을 생각하기 위해 간략하고 작은 섬네일 스케치부터 시작했다.

// 표정과 제스처를 제대로 알고 싶었기 때문에 직접 주인공처럼 포즈를 취하고 사진을
찍었다.

// 그림을 그리는 중간에 잉크를 칠하는 과정이다.

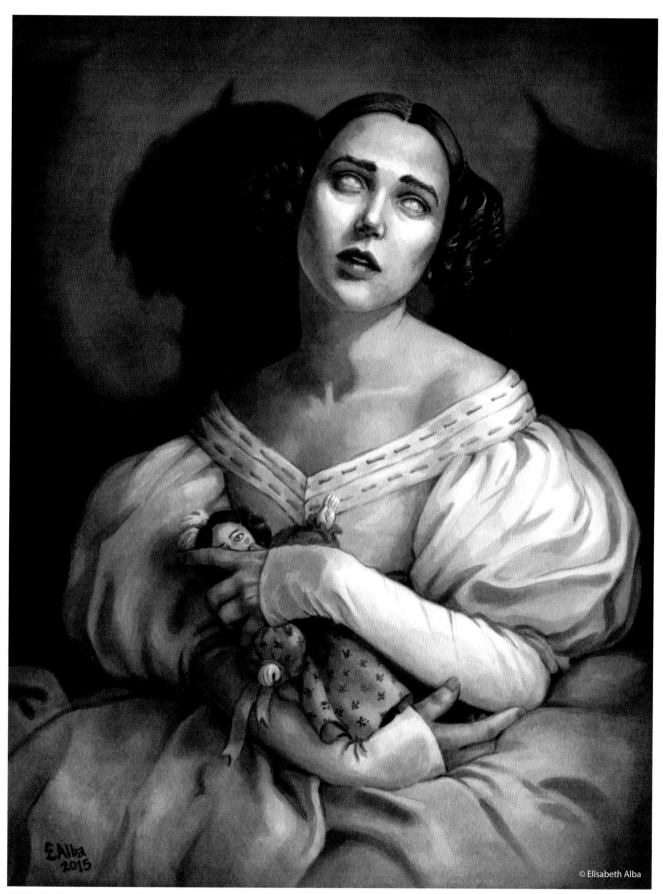

// 닥터 마틴 블랙 스타 매트 잉크, 붉은색 수채화 물감, 흰색 목탄, 크라일론 카말 스프레이 바니시로 완성한 작품이다.

© Elisabeth Alba

197

Hjafa the Warlock

알렉스 브록(Alex Brock) | www.ALEXBROCKART.com

이 그림은 학교에서 논문을 위해 그린 시리즈의 일부다. 레먼 산 위에서 사진을 찍은 후에 아이디어를 얻었는데 그때의 사진을 자료로 많이 참고했다. 여기서 마법사 리보렘(Livorem, 라틴어로 '채찍' 혹은 '멍')은 다양한 과제를 수행하고 장신구를 되찾아 불구가 된 박쥐왕 오검(Oeg'Um)을 이전 상태로 부활시키는 임무를 맡았다. 이 장면에서 그녀는 강력한 수정 구슬을 얻기 위해 마법사 햐파(Hjafa)가 사는 외딴 산속의 그늘에서 물물교환을 하고 있다. 나는 내러티브가 있는 장면을 그리기 위해 사진을 해석하고 강화했다. 색을 과장하고 캐릭터가 있는 장면으로 구성했으며 나무와 돌 같은 요소를 옮기거나 추가했다. 50시간이 넘게 소요된 이 과정은 이제껏 해본 작업 중에 가장 지루하고 시간이 걸리는 일이었다. 그리고 그 시간의 대부분은 묘사를 하고 질감을 표현하는 데 사용했다.

// 그림을 구성하고 모든 것을 가장 어울린다고 생각하는 자리에 놓고 디테일은 표현하지 않은 채 색과 명도를 정확하게 표현했다.

// 중경 왼편에 있는 바위의 위쪽부터 시작해 시계방향으로 묘사를 해나갔다. 자료 사진을 면밀히 따라했지만 나무 끝에 부딪히는 햇빛 등을 추가했다.

// 묘사를 발전시키고 색을 두드러지게 했다. 바위에 차갑게 반사되는 하늘을 암시하여 해질녘 분위기를 확실히 전달했다.

// 가까이에서 본 나무의 디테일이다.

// 최종 이미지를 위해 콘트라스트를 높이고 색조를 조정하여 색을 더욱 발전시켰다.

© Alex Brock

The Return

리 켄트(Lee Kent) | www.leekent.deviantart.com

나는 유럽과 북미 문화, 특히 기사와 군마, 천사의 이미지에 특별한 관심을 가지고 있다. 이 그림은 그런 내 관심사를 반영한다. 3일 동안 이 그림을 그리면서 나는 끝없는 영감과 재미를 찾았다. 이 과정에서 스스로 세웠던 오랜 규칙을 깨고 르네상스 시대의 붓 터치와 색조를 사용해 전통적인 그림의 느낌, 즉 유화의 느낌을 집어넣었다. 작가들은 언제나 작품이 보는 이에게 느낌을 전달하길 바라지만 우선 자신이 그림에 만족해야 한다. 이 그림은 전쟁에서 고국을 지키고 돌아가는 기사에 대한 이야기다. 나는 기사가 느끼는 외로움을 표현하려 했는데, 이는 이야기를 애처롭고 영웅적으로 만든다.

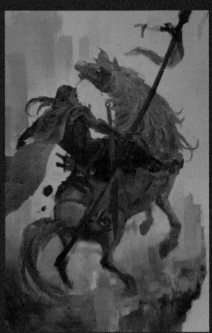

// 흑백으로 간략한 스케치를 완성하는 것은 좋은 아이디어, 빛, 원근법, 그림의 레이아웃을 발전시키는 중요한 단계다.

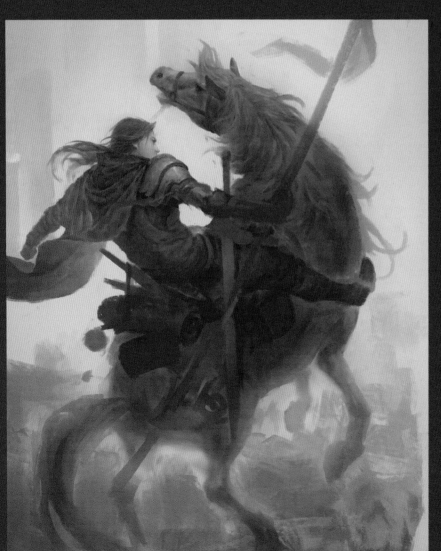

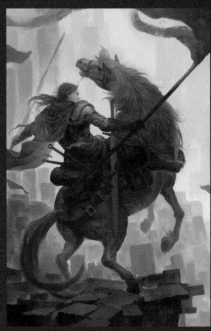

// 소재를 더 추가하여 그림을 다듬고 최종적인 시각 효과를 설정했다.

// 포토샵에서 레이어 블렌딩 모드를 사용하여 기본 색을 칠했다. 구체적이고 명확한 명도로 흑백 스케치를 그렸으므로 이번 단계는 훨씬 쉬웠다.

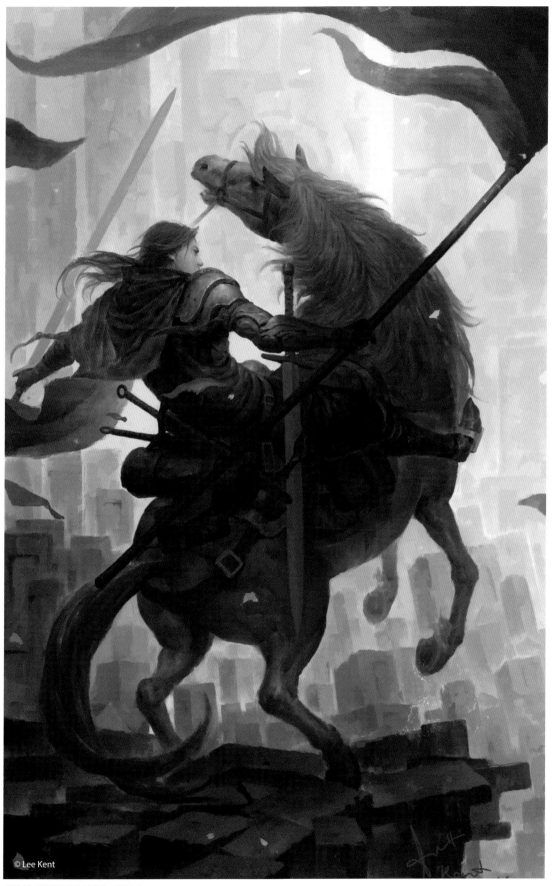

© Lee Kent

// 빛, 색, 효과를 더해 완성한 그림이다.

Le Retour

플로랑 라마스(Florent Llamas) | www.florentllamas.tumblr.com

이 그림을 시작했을 때 비엔나 여행에서 막 돌아온 참이어서 비엔나 시청사 건물에서 영감을 받은 성이 있는 판타지 풍경을 그리고 싶었다. 나는 안개가 자욱하고 마법 같은 특별한 분위기를 원했다. 말을 탄 사람이 집으로 돌아가고 있다. 태양이 그의 실루엣을 비추고 그가 다

가갈수록 인상적이고 거대한 성이 안개 사이로 모습을 드러낸다. 아마도 말을 탄 사람은 긴 여행 끝에 성을 다시 보는 것일 테다.

그림을 시작하며 우선 단순하게 스케치를 했다. 그런 다음 원래 스케치에 채색, 사진, 텍스

처를 혼합하여 디테일을 더했다. 마지막 손질로 빛, 음영, 새를 더해 보는 이가 그림에 몰입할 수 있는 효과적인 분위기를 만들었다.

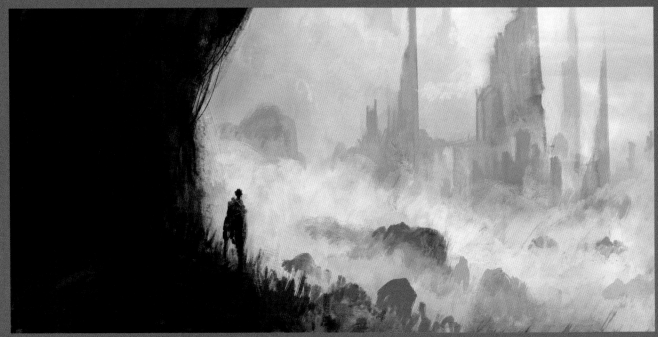

// 디테일은 생각하지 않고 구성과 중요한 형태에 집중하며 아이디어를 단순하게 그렸다.

// 그림에 디테일과 텍스처를 더하기 시작했다.

// 계속해서 곳곳에 디테일과 채색을 더했다. 성, 탑, 폭포, 구름을 다듬고 기사도 그렸다.

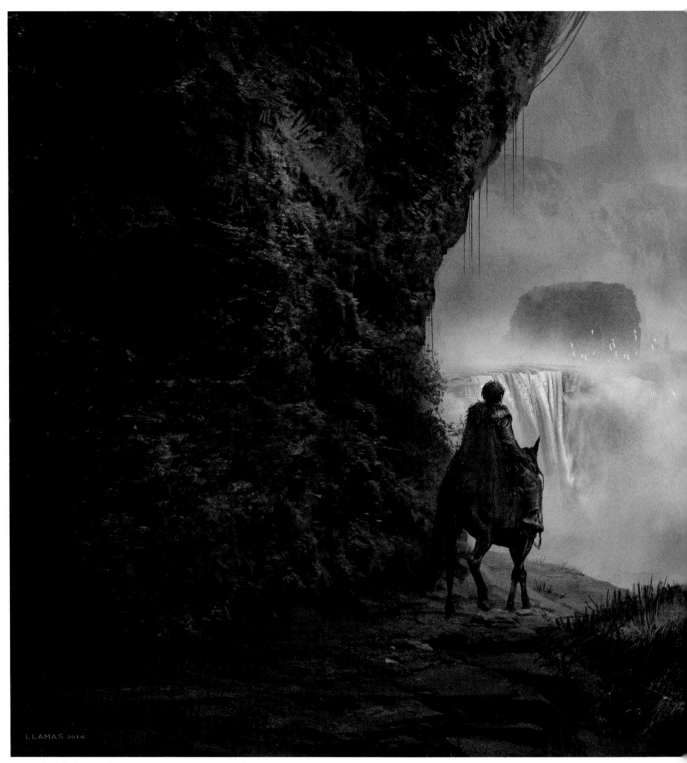

// 빛, 음영, 새와 같이 분위기를 자아내는 효과와 마지막 손질은 보는 이를 그림에 더 몰입하도록 한다.

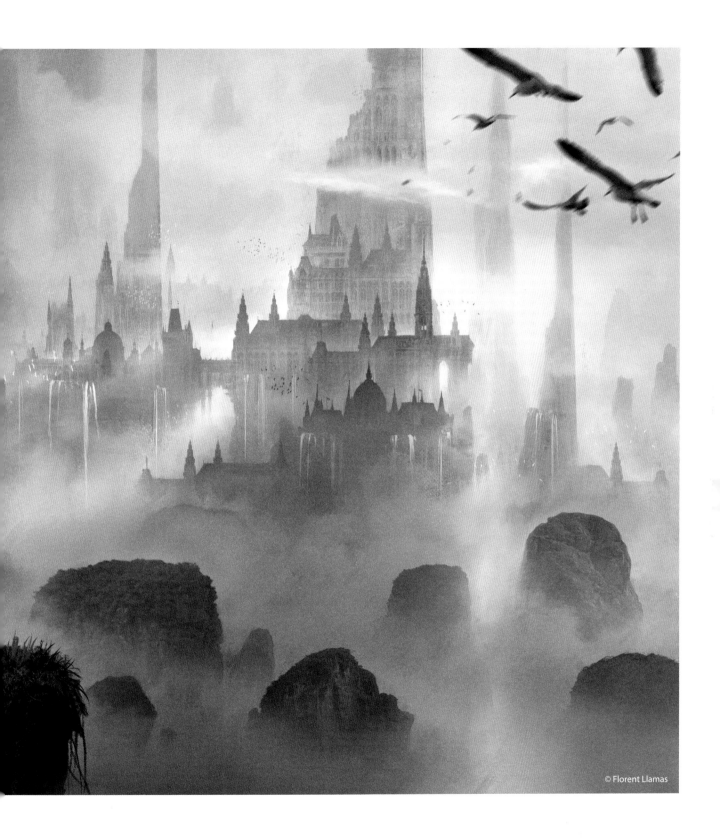

The Birth of a Chef

조나단 '제노랩' 해머스(Jonathan 'Jenolab' Hamers) | www.artstation.com/artist/jenolab

이 그림의 아이디어는 자신이 무엇으로 만들어졌는지 깨닫는 인생의 소중한 순간을 상상하는 것이다. 이는 내 인생에 관한 이야기일 수도 있다. 나는 이야기를 하고 그것을 그림으로 그리고 싶다. 이 장면에서 로봇은 동료들과 함께 자신의 일을 수행하고 있다. 어느 순간 무엇 때문인지는 모르지만 깨달음의 순간이 찾아온다. 나는 인생의 틀에 박힌 일상을 묘사하기 위해 로봇과 푸른 색조를 선택했다. 그리고 붉은 과일과 뜨거운 빛을 사용하여 차가움과 따뜻함의 고전적인 대조를 만들었다. 이 그림은 두 가지 방식으로 읽힐 수 있다. 어떤 이들은 사과와 빛이 지식이나 영적인 의미를 상징한다고 생각한다. 또 어떤 이들은 요리에서 단순한 생과일이 정통적이고 '좋게' 느껴지며 주위 환경과 대조된다고 생각한다. 나는 언제나 색과 디자인에 있어서 내러티브가 있는 선택을 하려 한다.

// 선 그림: 프레임, 구성, 이야기를 정했다. 가는 선을 사용하여 자연스럽고 섬세한 밑그림을 그렸다.

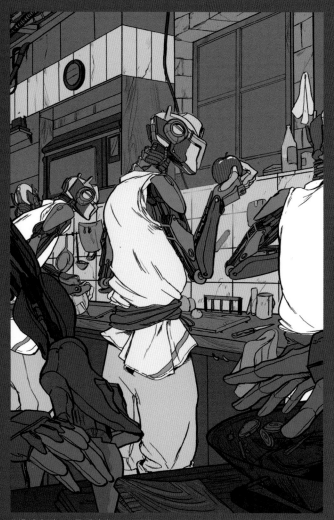

// 색 평면: 각 요소를 개별적으로 채색했다. 그러면 명도를 수정해야 할 때 쉽게 할 수 있다.

// 명암과 명도: 그림의 완성이 가까워졌다. 레이어를 더하고 명도를 조정하여 주된 분위기를 자아냈다.

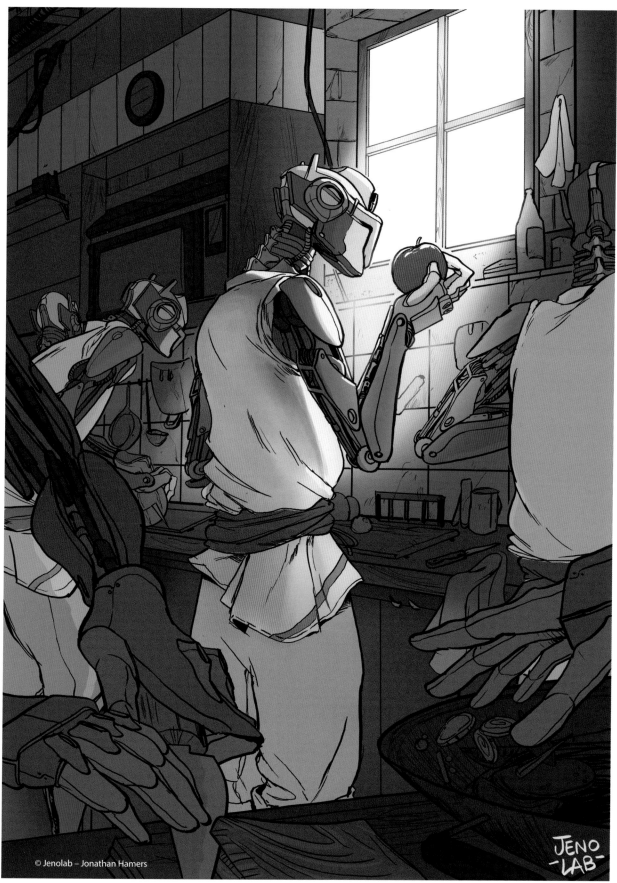

© Jenolab – Jonathan Hamers

// 빛: 그림의 주요 요소를 강조하기 위해 빛을 더했다. 이제 그림에 의미가 생겼다.

Kaguul

알렉스 브록(Alex Brock) | www.alexbrockart.com

이 그림은 캐릭터를 디자인하고 그를 둘러싼 이야기를 창작해야 하는 학교 과제를 위해 그린 것이다. 카굴(Kaguul)은 인간 세계로 추방된 악마이며 자신의 새로운 처지가 낳은 결핍과 결과를 마주해야 한다. 이제 막 지옥문에서 모습을 드러내고 있는 그는 자아를 갖기 시작하여 겸손해질 준비가 되었다. 이 세계에서 그는 지위, 뿔, 날개, 대부분의 힘을 빼앗겨 훨씬 약하고 수척해졌다. 실제로 도움이 필요할지도 모른다는 사실을 곧 깨달을 것이다. 이전의 영광을 되찾기 위해서는 메탈 발라드/RPG 스타일의 서사에서 옛 스승의 무리를 이겨야 한다. 나는 유 데훙(Yu Dehong)의 작품에서 많은 영감을 받았다. 그의 작품에는 매트한 표면이 많아 아주 멋지게 보였고 그런 효과를 일부 따라하려 했다.

// 간략한 제스처와 구성에서 시작하며 주로 색과 명도에 집중했다.

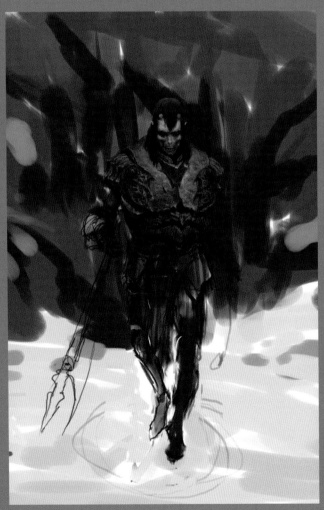

// 선 그림을 완성하여 캐릭터의 디테일에 살을 붙였다. 한 번에 한 부분씩 집중하며 위에서 아래 순서로 묘사했다.

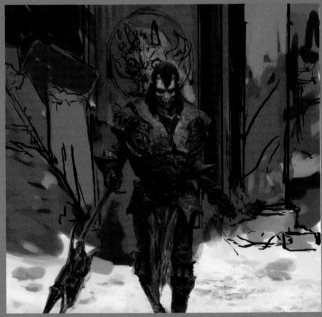

// 캐릭터를 완성한 다음에는 선 및 전체적인 색과 명도를 사용하여 새로운 배경을 그렸다.

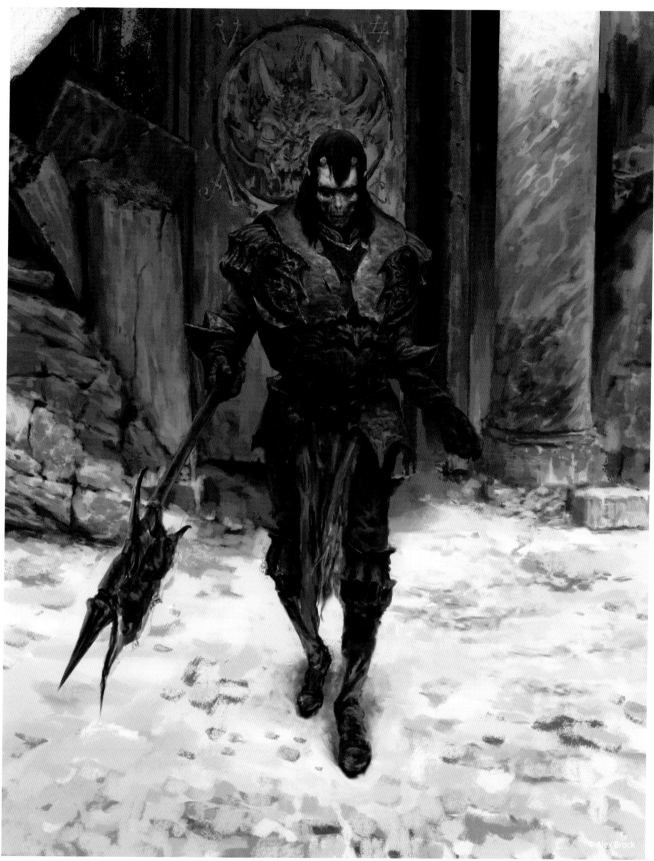

// 여기서는 어두운 부분에 반사되는 주변광을 예측하려 했다. 배경은 페트라 같은 장소에서 영감을 받았다.

세바스찬 그로만(Sebastian Gromann) | www.sebastiangromann.com

> **"내가 재미있어 했던 것의 재료를 붙잡아 호기심을 갖고 믹서에 넣는다. 이것이 내가 긴장감 넘치고 매력적인 결과를 만드는 데 사용하는 일반적인 레시피다."**

개인적인 작품을 그리는 건 좋다. 모든 결정에 있어서 창작의 자유가 있고 새로 습득한 지식을 실험하거나 사용해볼 수 있는 기회가 주어진다.

이 그림에서 나는 구성적이고 환경적인 스토리텔링을 연습하고 싶었다. 영화 촬영술에 관한 책(《필름메이커의 눈》과 《마스터 샷》 시리즈)을 몇 권 읽은 직후라 보는 이가 어떤 장면을 볼 때 갖게 되는 기대에 초점을 맞추고 싶었다. 여기서는 흥미진진한 긴장을 불러일으키고 싶어서 보는 이를 괴롭히며 다음 장면에서 무엇이 드러날지 상상하게 만들기로 했다.

개인적으로 그리는 작품의 이야기는 최근에 영감을 받은 것으로 만든다. 내가 재미있어 했던 것의 재료를 붙잡아 호기심을 갖고 믹서에 넣는다. 이것이 내가 긴장감 넘치고 매력적인 결과를 만드는 데 사용하는 일반적인 레시피

다. 이번에 사용한 주요 재료는 유명한 드라마 〈왕좌의 게임〉과 비디오 게임 〈더 위쳐 3: 와일드 헌트〉의 시각적인 언어였다.

나의 일반적인 아이디어와 이야기 레시피를 혼합한 결과 고독하게 살아가는 캐릭터를 묘사하고 유럽의 불길한 숲에 있는 모습을 보여주기로 했다. 그는 춥고 피곤하며 환경적인 조건은 힘들다. 이제 그는 곧 다음으로 중요한 장소를 탐험하거나 내러티브가 있는 사건에 우연히 관여하게 된다.

// (예컨대 조명 시나리오와 식물에 관한) 자료 이미지를 많이 모으고 작업 계획을 세운 다음 흑백 섬네일을 그렸다.

// 여섯번째 섬네일이 원래의 아이디어에 가장 가까워보였다. 그 흑백 이미지를 여러 부분으로 나누고 적합한 텍스처로 한 부분씩 채우기 시작했다.

// 보통 원경에서 전경 순으로 작업하고 명도가 자료 및 섬네일과 대략 일치되도록 한다.

// 그림의 마지막 10%가 대개 가장 오래 걸린다. 하지만 그럴 가치가 있다. 풀과 캐릭터의 옷 위에 작은 얼음 입자를 표현해 추위를 나타내고 그가 겪어야 할 힘든 시간을 강조했다.

© Sebastian Gromann

215

Poison Apple

엘리자베스 알바(Elisabeth Alba) | www.albaillustration.com

이 그림은 먼스 오브 러브 챌린지(www.mont hofloveart.com)의 '무기 : 사랑은 전쟁, 무기를 선택하시오'라는 주제를 위해 그렸다. 나는 여러 아이디어를 가지고 동화를 비롯한 다양한 사랑 이야기를 조사했다. 그러다 백설공주가 독살된 이야기를 떠올리고 여왕이 준 독사과가 사랑의 무기가 될 수 있을 거라 생각했다. 여왕은 자신을 너무 사랑한 나머지 살인까지 저질렀다. 사람들 대부분이 이 이야기를 알고

있으며 여기에 등장하는 캐릭터로 많은 작품이 만들어졌다. 나는 동화를 자주 그림으로 그리는데 나만의 의견을 더하는 것이 중요하다고 생각한다. 여기서는 왕족의 호화로운 분위기를 강화하기 위해 풍부한 색채와 금색을 사용했다 (실제로 보면 더 밝게 보인다).

다양한 손동작과 얼굴 표정을 파악하기 위해 직접 포즈를 취하고 사진을 찍어서 참고했다. 나

는 여왕이 강하고 아름다우며 약간 미친 듯 보이길 바랐다. 벽의 디자인은 구스타프 클림트의 그림에서 영감을 받았고 여왕의 드레스에 있는 특이한 패턴은 보는 이에게 날카로운 새 부리를 연상시킨다. 또한 드레스는 평면적인 어둠 속으로 사라지게 했다. 여왕 뒤편의 거울에 마법의 존재가 보이면 너무 시선을 빼앗을 것이므로 대신 소용돌이치는 빈 공간을 그렸다.

// 그림뿐만 아니라 드로잉부터 잘하고 싶었다. 내가 스케치와 드로잉할 때 즐겨 사용하는 파란 색연필로 그렸다.

// 전통적으로 채색하기에 앞서 드로잉을 스캔하고 디지털로 거의 완성하여 모든 색을 미리 확인했다.

// 수채화 용지에 드로잉을 인쇄하고 그 위에 기본 색을 칠했다.

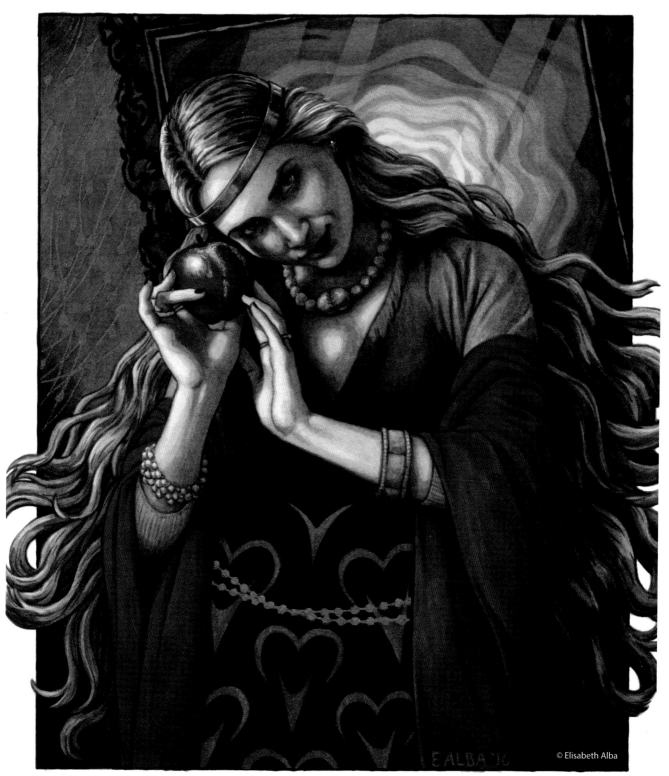

© Elisabeth Alba

// 최종 그림이다. 닥터 마틴 블랙 스타 매트 잉크, 닥터 마틴 하이드러스 워터컬러 잉크, 파인텍 골드 수채물감, 크라일론 카말 스프레이 바니시를 사용했다.

작가 소개

엘리자베스 알바(Elisabeth Alba)
판타지, 뉴에이지, 어린이 출판물 분야의
프리랜서 일러스트레이터
www.albaillustration.com

줄리아 블랫만(Julia Blattman)
일러스트레이터 겸 콘셉트 아티스트,
디즈니 인터랙티브의 인턴
www.juliablattman.com

알렉스 브록(Alex Brock)
다크 판타지에 특히 관심 있는 디지털
아티스트 겸 일러스트레이터
www.alexbrockart.com

에미 첸(Emi Chen)
일러스트레이터 겸 콘셉트 아티스트,
블리자드 엔터테인먼트의 인턴
www.emichneart.com

브룬 크로스(Brun Croes)
프리랜서 일러스트레이터, 콘셉트
아티스트, 비주얼 디벨롭 아티스트
www.bruncroes.com

세바스찬 그로만(Sebastian Gromann)
비디오 게임과 영화 분야의 콘셉트 디자이너
www.sebastiangromann.com

조나단 '제노랩' 해머스(Jonathan 'Jenolab' Hamers)
1980년대 SF, 판타지에서 영감을 얻는
프리랜서 일러스트레이터 겸 만화책 작가
www.artstation.com/artist/jenolab

케빈 홍(Kevin Hong)
프리랜서 일러스트레이터,
스쿨 오브 비주얼아트 졸업
www.kevinhong.com

엘리자 이바노바(Eliza Ivanova)
픽사 애니메이션 스튜디오의 애니메이터,
불가리아 소피아 출생
www.elizaivanova.com

리 켄트(Lee Kent)
프리랜서 콘셉트 아티스트 겸 일러스트레이터.
카트 스튜디오 강사
www.leekent.deviantart.com

세바스찬 코울(Sebastian Kowoll)
엔터테인먼트 분야에서 풀타임으로
일하는 프리랜서 콘셉트 아티스트
www.skalienart.com

플로랑 라마스(Florent Llamas)
프랑스를 기반으로 활동하는 프리랜서
콘셉트 아티스트 겸 일러스트레이터
www.artstation.com/artist/llamas

데미안 맘몰리티(Damien Mammoliti)
세가 유럽 및 CD 프로젝트 RED 등의
일러스트레이터 겸 콘셉트 아티스트
www.boneandbrush.com

재커리 몬토야(Zachary Montoya)
비디오 게임, 만화책, 사설, 책 분야의
일러스트레이터
www.zachmontoya.com

카밀 무진(Kamil Murzyn)
폴란드 바르샤바에서 판타지 아트 및
만화를 그리는 일러스트레이터
www.kamilmurzynarts.pl

스캇 머피(Scott Murphy)
SF와 판타지 장르에 관심 있는 게임과
출판 분야의 작가
www.murphyillustration.com

마리아 폴리아코바(Maria Poliakova)
그림에서 색을 탐구하는 걸 좋아하는
우크라이나 키예프의 디지털 아티스트
www.artstation.com/artist/tubikraski

아흐메드 라위(Ahmed Rawi)
영화와 게임 분야의 콘셉트 아티스트 겸
일러스트레이터
www.rawi.artstation.com

잭 레츠(Zac Retz)
릴 FX의 일러스트레이터 겸
비주얼 디벨롭 아티스트
www.zacretz.blogspot.com

후안 파블로 롤단(Juan Pablo Roldan)
비주얼 디벨롭에 열정을 갖고 있는
프리랜서 콘셉트 아티스트
www.artstation.com/artist/roldan

외르얀 루텐보그 스벤센
(Ørjan Ruttenborg Svendsen)
판타지 아트, 게임, 음악, 스노우보드, 고양이를
좋아하는 프리랜서 콘셉트 아티스트
www.svendsenart.com

카이 트란(Ky Tran)
일러스트를 통해 세계를 창조하고 이야기에
빠져드는 데 집중하는 판타지 아티스트
www.kytranart.com

앤디 월시(Andy Walsh)
분위기 있는 환경에 관심 있는 프리랜서
콘셉트 아티스트 겸 일러스트레이터
www.stayinwonderland.com

탄 지 후이(Tan Zhi Hui)
패션 리퍼블릭에서 일하는 콘셉트 아티스트 겸
일러스트레이터
www.artstation.com/artist/kudaman

옮긴이의 글

그림을 그리는 과정을 지켜보는 일은 흔치 않은 경험이다. 그림을 전문적으로 배우는 사람들은 공부하면서 종종 그럴 기회가 있을지 모르지만 그렇지 않은 경우는 확실히 일반적이지 않은 일이다. 하지만 사실 작가들도 다른 작가의 작업 과정을 지켜보는 일은 드물지 않을까? 물론 교류를 하면서 작업하는 작가들도 있을 테지만 대부분 혼자 작업하는 경우가 훨씬 더 많으리라 생각한다.

이런 점에서 이 책은 여러 뛰어난 작가들의 작업 과정을 가까이서 지켜볼 수 있는 소중한 기회를 제공한다. 작가가 왜 그런 선택을 했는지 설명까지 덧붙여서 말이다. 비슷하면서도 다른 그들의 작업 과정을 통해 각자의 작업에 도움이 될 만한 부분을 배울 수 있을 것이다.

이번 책을 번역하는 동안 작가가 한 장의 그림을 완성하기까지 얼마나 많은 생각과 결정을 해야 하는지 새롭게 깨달았다. 구성이나 색은 물론이고 작은 붓 터치에도 작가의 의도가 담겨 있었다. 어떤 그림을 보며 느끼는 생각과 감정은 우연히 그렇게 된 것이 아니었다. 그림에서 정서와 분위기는 매우 중요하다. 그림을 봤을 때 정서적인 감응 없이 '잘 그렸네'라는 감상에 그치면 그

것은 기억에 남지 않는다. 그래서 작가들은 보는 이에게 어떠한 감정을 환기시키기 위해 많은 노력을 한다. 그런 노력 가운데 하나가 바로 스토리텔링이다. 그림에 이야기를 담으면 주관적인 정서를 보편적으로 공감할 수 있도록 전달할 수 있다. 그림을 그리다 막힐 때 구체적인 스토리를 떠올려보면 어떻게 해야 할지 길이 보이기도 한다. 그러므로 이 책에 소개된 작품들을 볼 때 그 안에 어떤 이야기가 담겨 있는지 그것이 어떻게 시각적으로 표현되었는지 주목하여 보길 바란다.

이전 책《아티스트를 위한 3D 테크닉》과 마찬가지로 이번에도 번역하는 내내 훌륭한 작품을 감상할 수 있어서 눈이 즐거웠다. 이 책의 저자들은 모두 디지털 아티스트이므로 마음에 드는 작가는 인터넷에서 더 많은 작품을 찾아 감상하면 좋을 것이다.

2018년 4월
김 보 은

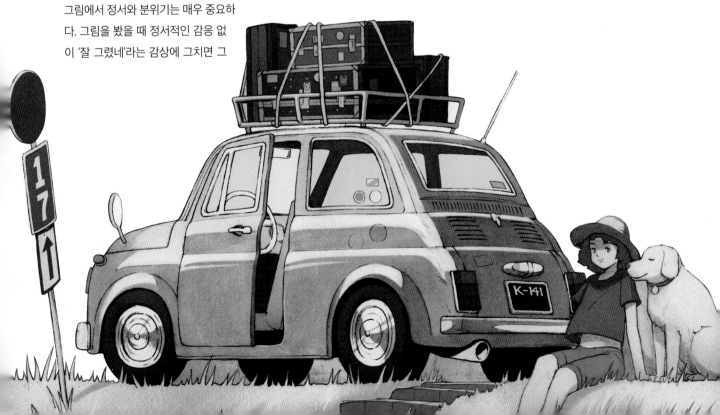

찾아보기

디지털 아티스트를 위한 3D 테크닉
꼭 알아야 하는 정서와 분위기, 그리고 스토리텔링 기법

초판 찍은 날 2018년 5월 14일
초판 펴낸 날 2018년 5월 23일

엮은이 3D토털 퍼블리싱
옮긴이 김보은

펴낸이 김현중
편집장 옥두석 | **책임편집** 이선미 | **디자인** 이호진 | **관리** 위영희

펴낸 곳 (주)양문 | **주소** 서울시 도봉구 노해로 341, 902호(창동 신원리베르텔)
전화 02. 742-2563-2565 | **팩스** 02. 742-2566 | **이메일** ymbook@nate.com
출판등록 1996년 8월 17일(제1-1975호)

ISBN 978-89-94025-71-1 03650 잘못된 책은 교환해 드립니다.